U0164314

唐滌生戲曲欣賞（二）

紫釵記、蝶影紅梨記

葉紹德 編撰

張敏慧 校訂

匯智出版

出版前言

粵劇，是香港文化的瑰寶，而唐滌生先生的劇本更是香港粵劇藝術的寶中之寶。

唐滌生先生的劇本，結構緊密，曲詞悅耳，文句優美，娛樂性與文學性兼備，故一直以來上演不輟，觀眾百看不厭。葉紹德先生對唐先生的劇本極為喜愛，一九八六年至一九八八年間，他先後編撰了三冊《唐滌生戲曲欣賞》，從文學和戲曲藝術的角度，帶領讀者欣賞唐滌生先生的六個劇本（《帝女花》、《牡丹亭驚夢》、《紫釵記》、《蝶影紅梨記》、《再世紅梅記》、《販馬記》），同時並附有每劇的「原裝劇本」。這套書出版後大受歡迎，不久即售罄；但基於各種原因，多年來都沒有再版。

有感於這套書對賞析唐滌生先生的劇本和推廣粵劇藝術的重要，本公司在徵得葉紹德先生遺孀陳慧玲女士同意下，決定重新排印出版這套書。

重新出版時，幸得張敏慧女士襄助，負責校訂全書。在整理過程中，我們盡量保持葉紹德先生的賞析文字不變，只訂正其中錯訛之處。至於書中所收錄的劇本，則採用了最原始的「泥

2

印本」，以期還原唐滌生先生劇本的原貌。

經過數十年歲月，《唐滌生戲曲欣賞》這套書終於以全新面貌，再次面世。期望通過這套書，可讓大家更深入認識唐滌生先生的粵劇藝術。

匯智出版有限公司　謹識

唐滌生簡介

唐滌生（一九一七—一九五九），原名唐康年，廣東中山人。抗戰期間，宣傳抗日話劇《漁火》是唐滌生從事戲劇事業的第一個劇作。一九三八年，得堂姊唐雪卿引薦，投身堂姊夫薛覺先的覺先聲劇團任抄曲，隨名編劇家馮志芬等學習編劇，並為白駒榮的海珠男女劇團編寫《江城解語花》，該劇乃目前所知唐氏的第一部粵劇作品。一九四〇年，《大地晨鐘》是唐氏編寫並演出的第一個電影劇本。此後，唐氏不斷創作，寫電影及舞台劇本，亦為電影執導，開始成名。一九四二年與京劇名票兼舞蹈家鄭孟霞結為夫婦。一九五四年為學者簡又文編寫的《萬世流芳張玉喬》重新撰曲後，唐氏鑽研古典《元明曲本，提升劇作的文學境界，作品漸趨雅化，為

香港粵劇壇開展新面目，留下光輝的一頁。

唐氏撰寫的粵劇劇本逾四百部，其中為芳艷芬的新艷陽劇團、任劍輝白雪仙的仙鳳鳴劇團、吳君麗的麗聲劇團，接連編寫多個劇本，各具神采。例如「新艷陽」的《程大嫂》、《洛神》、《六月雪》，「麗聲」的《香羅塚》、《雙仙拜月亭》、《白兔會》，皆成為香港粵劇界的戲寶。

「仙鳳鳴」每次演出，對劇本都精研細琢，詞曲典雅，公認為具文學價值的粵劇作品，其中《帝女花》、《紫釵記》、《再世紅梅記》、《牡丹亭驚夢》，更被譽為經典四大名劇。

一九五九年九月，「仙鳳鳴」第八屆首演《再世紅梅記》時，唐滌生在觀眾席上暈倒，送院後不治，享年四十二歲。

目錄

7

蝶影紅梨記

10

「興奮」之外——序《唐滌生戲曲欣賞（二）》

潘步釗

中國古典戲曲到了清代中葉後，已經不大重視劇本的文學性。花部亂彈，幾乎再也找不出令人重視的編劇家名字，南洪北孔，算是最後的名家。戲曲和文學，在清初數十年後，已經緣盡，漸行漸遠。唐滌生在二十世紀四五十年代的出現，以其優秀的粵劇劇本，特別是五十年代中為仙鳳鳴劇團撰寫的幾部出色作品，我視之為中國戲曲文學，是歷清中葉以還的文學回歸。不獨是中國戲曲史的瑰寶，也是香港文學的重要遺產。

現代人研究粵劇，特別是從文學角度切入，劇本的版本、完整性和版權等問題，一直最惱人。因為沒有辦法看到原始演出的泥印本，於是大家都只能圍著流傳變化的演出版本轉。保存和弘揚，對於粵劇發展和提升，十分重要。研究粵劇，一大困難是因為不易看到原始劇本，對於編劇的意圖和文學用心，都不容易窺破；劇本的故事情節和作者的文詞思路等，也難以爬梳整理。匯智出版社重新排印出版幾部葉紹德先生撰寫導賞的唐滌生戲寶劇本，請來專家張敏慧女士，以原創泥印本為依據，從頭訂正曲本內容，實在功德無量，大大利便了對這些優秀唐氏

劇本的研究和欣賞。

葉紹德本身也是非常出色的粵劇編劇，憑著「行家」的獨到眼光，是最理想的「導遊」，對讀者欣賞唐滌生劇本有畫龍點睛的指導，如「唐氏用話劇分場法，精簡成為六場至七場，劇情緊湊，刪繁就簡，至於曲口寫法，遠勝前賢」；「處理一首曲容易，處理一齣戲困難，因為一首曲，只求文詞流暢，曲牌接駁恰當便可。但一齣戲要兼顧全台演員，分明賓主，突出故事中心，難度非常之高」；「及至唐滌生後期作品，不但戲中劇力萬鈞，同時在唱段寫得豐富齊整。所以編劇家可以兼為撰曲家，而撰曲家不易兼為編劇家」。這些都是內行人的說話，概括又精要地道出唐滌生編劇的獨到處。而德叔親身參與多劇在後來的修訂補遺，口述筆傳的資料，就更令本書珍貴可讀。例如書中寫《紫釵記》的「後記」（頁一七九至一八一），提到御香梵山等人的修訂之功：「多了這些佳句，使劇本錦上添花」，但接下去就說：

不過有些原有比改了的還好些，例如第八場霍小玉吩咐浣紗時一段滾花：「霍家空有殉情女，累到佢死後屍無捉口錢。」原來的是：「霍家空有連城玉，害到佢死後屍無捉口錢⋯⋯」至今雛鳳演本，該場採回原本。

對於後學研究，這些都是很有用的資料。另外，「匯智版」的出現，因為有了泥印本的

對照，可以得出更合理的詞曲與關目安排，例如《蝶影紅梨記》中，校者指出王黼唱詞「滄桑

劫後離巢燕」一句「滄桑劫後」不應出自王黼之口，應該改回「錦城劫獲」，分析合情合理（註

二十八，頁二八五），也令整個賞析和思考過程，都更立體有意義。又例如「賣友歸王」一幕，

主要交代素秋被故友出賣：

這一場「舊版」的劇本內容，既不是原裝泥印本劇情，又不是唐滌生改編的電影版，

而是雛鳳鳴劇團的演出版本。「本版」採用唐滌生原創泥印本，將第五場整場重新記

錄下來，期讓讀者了解唐滌生原創劇本的面貌。（註二十五，頁二七七）。

這雖是全劇中無甚重要的小節，沈永新是惡是善，甚麼原因令素秋被擒，其實對往後劇情

無大影響。可是從原版本看，唐滌生要寫王黼的狡詐陰險、素秋的飄泊可憐、錢劉兩人與相爺

的恩怨，都似乎是他有意的筆墨，恰恰這些就是《蝶影紅梨記》全劇重要的針線。李漁說的「密

針線」，正是此意。由此可見，唐氏劇本的手筆和運思，在泥印本的對照中，往往能見得更清

楚。新版（匯智版）的意義和價值，在此，清楚實在。

至於本書收錄的《紫釵記》和《蝶影紅梨記》兩劇，當然都是唐滌生極其出色的作品，展現了唐氏不同的技法和藝術特點。葉紹德評《紫釵記》說：「場口鋪排緊湊，曲句典雅秀麗」，相當中的。明代戲曲家說「紫釵俠也」，實在說到了骨節，唐滌生也抓得牢實，所以他筆下的黃衫客是俠、崔允明也是俠，霍小玉又何嘗不是俠氣傲骨，才抵得上「據理爭夫」、「縱是受屈而死，也死得光明磊落」的動人關目。至於《蝶影紅梨記》，改編自元明古典戲曲，加入「蝶影」關目和元素，全劇變得靈動生光，都是編劇高手的手筆匠心，篇幅所限，我亦曾另文談過兩劇，也就不再在此絮絮叨叨了。

我只是個喜愛古典文學、也喜愛粵劇的無才讀書人。偶然在看劇和讀書間，看到當中幽傳暗通，驚識天才編劇家。拜倒之餘，也學人胡亂寫些感想和導讀等文章。葉紹德先生當年在本書最後說看到此書出版有「一點興奮」，多年後，深愛唐滌生的無識後學如我，看到此書新版的出現，更能忝為之序，「興奮」之外，實在慚愧而幸甚。因為種種原因，今天有心研究粵劇的人士，仍然遇到很多困難。學術天下公器，對唐滌生最深最誠的致敬，是讓他留下的優秀劇作為世人所識所重，也為世人所懂得欣賞和珍惜。我常想像有一天，大學圖書館昂然並立著一排排經整理、甚至分析導賞的唐滌生劇本，對於才氣一時無兩的知識文人，還有甚麼比這更尊重？

14

校訂者言——從頭再認

張敏慧

《唐滌生戲曲欣賞（二）》（下稱「本版」）乃根據葉紹德先生一九八七年出版的同名書（下稱「舊版」）作底本，再用唐滌生先生為仙鳳鳴劇團編寫的《紫釵記》、《蝶影紅梨記》泥印本，[註一]即當年開山創作劇本為依據，從頭訂正全劇曲文內容，還原「原創劇本」面貌，而成「本版」。

兩劇同在一九五七年首演，一九五九年拍成電影，由唐滌生編劇撰曲，任劍輝、白雪仙領銜主演。唐滌生逝世後，《紫釵記》於一九六六年灌成唱片，任、白退休後，雛鳳鳴劇團於一九八五年接捧首演《蝶影紅梨記》。半個世紀以來，這兩部經典名劇，通過各種藝術載體呈現的形態，流播甚廣。然而，演出流行本及演唱本與原創文字本，總有分別，有些地方更漸漸偏離原創意念。葉紹德說得對：「他（唐滌生）的著作，不能傳諸後世，這是粵劇界的損失」（頁

〔註一〕泥版印刷工序，參見《唐滌生戲曲欣賞（一）》，匯智出版有限公司，二○一八年修訂再版，頁一七。

15

三一七），「本版」致力實現德叔（葉紹德）本意，讓我們有機會捧讀細閱案頭文字本，從頭再認唐劇原貌。

同一份原始泥印劇本，曲詞若出現兩種寫法，[註二] 例如，《紫釵記‧劍合釵圓》文字本寫：「指玉燕珠釵不惜千金買來耀吓威風」，音樂工尺譜頁寫「紫玉燕珠釵不惜千金買來耀吓威風」，「本版」附註供讀者對照（頁一四八）。內文若有疑點，例如《紫釵記‧花院盟香》說道劉公濟是玉門關節度使（頁六九），而〈折柳陽關〉劉公濟卻自報家門為雁門關節度使（頁八〇），「本版」原文照錄，另加註釋。倘確有筆誤，例如《紫釵記‧墜釵燈影》李益笑說「何以花街之上閃閃生光，重紅紅地嘅嘛」，誤寫為霍小玉的口白（頁五八），《紫釵記‧花前遇俠》崔允明已死，且從未當過官，劇本把韋夏卿設筵誤寫成「崔府尹」宴請李參軍（頁一二四），「本版」勘正後，再加說明。

字寫錯了，容易更正。「舊版」詞句少了，補上即可。若「舊版」分場與「本版」有異，校訂者即以表列對照交代。例如：《蝶影紅梨記》依泥印本分場方法，「舊版」〈隔門〉還原歸入「本

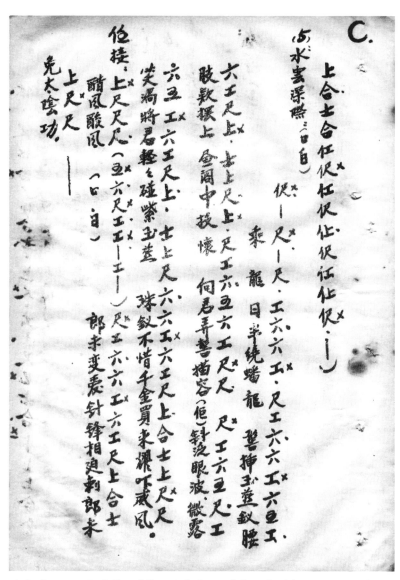

C.

上合士合仜伬仜伬仕伬伬仜伬仕伬·一）

(5) 水雲深際（三白）

伬—尺·尺·工六六工·尺工六六工×

乘龍日半繞蟠龍 譬揰玉莖釵腰

何君弄譬插客（佢）釵沉眼波·微露

六工尺上·尺工六丑六工六工尺尺

肢數頻上 金閣中款懷

六丑工六工尺尺上·尺工六六工尺尺上合士上尺尺

笑渦將君輕爷碰紫玉莖 珠釵不惜千金買来耀吓藏風

伬工六六工六工六尺尺上合士

六六工尺上合士

伬接·上尺尺尺（丑六尺工工—工—）郎来變震针鋒相處刺郎来

醋風醮風（白日）

上尺尺

兔太陰功·——

版〕第二場〈賞燈追車〉的前半部（頁一八五）。「本版」保留「舊版」葉紹德撰寫的簡介，以及卷首、卷末、後記各文章，當中所引用曲白，甚多並非唐先生原創，校訂者均加註説明。

校訂最大「工程」是面對「舊版」內文的「混合體」。不管是一字一句一段，甚至一場，都要非常小心重新分解，以期訂正出原始劇本的「本來面目」。

例如：《紫釵記·吞釵拒婚》，李益狂哭唱「戀壇中板」，全段原創文字見頁一〇六。簡介中所引用曲詞，卻是多個不同來源的混合體（頁九五，註二十九），校訂者必須分解及註釋，讀者才能理解，何以「本版」劇本內文沒有簡介中提到的曲詞：

「十郎喊句舊情淡。偷將紫釵空泣盼。跪向青天把情談。」（來自開山泥印版）／「夢斷香銷痛不欲生。」（來自電影版）／「哭分飛釵燕不待我回還。」（來自開山泥印版）／「吞釵寧玉碎。情已冷。郎決殉愛。」（來自唱片版）／「願以死酬俗眼。」（來自開山泥印版）

又例如：《蝶影紅梨記·賣友歸王》，由於「舊版」〈賣友歸主〉（應為「歸王」之誤）整整一場戲文，既不是泥印開山版，又不是唐先生編撰的電影版，而是八十年代雛鳳鳴劇團新寫的演

18

出版，「本版」必須整場從頭換過原版，以恢復唐劇劇本貌。（頁二七八至二八四）

「舊版」收錄的劇本並非「原裝劇本」，卻是包含「仙鳳鳴」舞台開山、電影、唱片、「雛鳳鳴」舞台的合成體，亦可說是目下戲班的演出流行本，這正反襯出「本版」重訂原始資料的重要性。「還原」過程中沒考慮原貌是否如德叔所說「字字千鈞」，宗旨在客觀重現「原裝」而非「改裝」的完整資料，讓善讀者去解讀、去品味、去評論、去研究。〔註三〕

每場仔細的佈景說明，對燈光音樂的要求，全劇整體的配套，均原裝照錄。曲白以外的提示亦如實補上。例如：《紫釵記‧折柳陽關》，送別時，提示「如可以一路轉台一路唱，則可由小曲第三句起唱慢慢轉台」（頁七八），足證編劇考慮周全。

「本版」採用許多廣府方言，保留了地方戲一大特色。其中行內自製的特殊符號文字，亦原文照錄。例如：「禾宣」是「手下」「堂旦」縮寫（頁二七九），是民間行內溝通的智慧創作，教我想起茶餐廳服務員寫「OT」代替「檬茶」一樣，特別有趣。

不論編排伏線、人物個性、文采用詞、戲劇效果，都可以從「本版」讀出來。讀劇本不同於

〔註三〕 泥印開山版及電影版製作時，唐滌生先生仍在。唱片版經御香、梵山及葉紹德三位整理。雛鳳鳴版由葉氏整理。

19

觀劇，可以不斷翻卷咀嚼。若以「本版」兩個劇本的面世次序來細讀，先《蝶影》，後《紫釵》，相隔不過半年（第一冊的《牡丹亭驚夢》與《蝶影》，更相隔不過三個月），宏觀案頭文字劇本，足以印證編劇家何等驚人的進步步伐，觀眾與讀者大可從頭再認一代編劇大師誕生的歷程。

唐滌生的經典著作，不能傳諸後世，肯定是粵劇界的損失，而事實上，也是香港文學史的缺頁。

我的責任是誠實地檢驗材料，重鋪原始資料，盡力留下真實紀錄，是死功夫，目的是留待編劇、演員、觀眾、讀者、研究者、學者以後活用。

校按：

《唐滌生戲曲欣賞（一）》、《唐滌生戲曲欣賞（二）》選用四部劇本的首演日期為：

- 《牡丹亭驚夢》，一九五六年十一月。
- 《蝶影紅梨記》，一九五七年二月。
- 《帝女花》，一九五七年六月。
- 《紫釵記》，一九五七年八月。

校訂凡例

張敏慧

（一）「本版」兩個劇本採用唐滌生為仙鳳鳴劇團創作之《紫釵記》（一九五七）、《蝶影紅梨記》（一九五七）泥印劇本，從頭訂正全劇曲文。

（二）劇本內文若出現分歧異字，校訂者加註說明。例如：同一泥印本，《紫釵記·劍合釵圓》文字本寫：「指玉燕珠釵」，音樂工尺譜頁寫「紫玉燕珠釵」，「本版」附註對照。

（三）劇本文詞倘有明顯筆誤，校訂者予以修訂。例如：《紫釵記·花前遇俠》劇本寫「崔府尹」，確定是韋夏卿府尹之誤寫，「本版」改寫成「韋府尹」，並註解交代。

（四）劇本存疑處由校訂者加註指出。例如：《紫釵記》人物劉公濟，一說為玉門關節度使，另一說為雁門關節度使，「本版」保留存疑處，另加註釋。

（五）「本版」保留「舊版」葉紹德撰寫之卷首、卷末、後記各文章，以及每場內容簡介。「舊版」分場若與原創劇本不同，校訂者以表列對照。例如：《蝶影紅梨記》「舊版」〈隔門〉，還原歸入「本版」第二場〈賞燈追車〉。

21

（六）「舊版」葉紹德撰寫之簡介、卷首、卷末、後記中，所引曲詞如非唐滌生原創文字，「本版」註釋指明迥異處。例如：《紫釵記・花前遇俠》簡介「或可重牽舊赤繩」，校訂者註明，原創為「或可重牽已斷繩」。

（七）「本版」一仍泥印本所用廣府方言，例如：「番嚟叻」，「嘅噃」。並保留行話特殊符號，例如：手㪷。泥印本附記部分小曲之工尺譜從略。

（八）凡戲曲專用術語皆從原創劇本。例如：衣邊、雜邊、二王。「力力古」統一寫成「叻叻鼓」，「寶子」統一寫成「譜子」。

（九）非劇本內容部分，凡劇目用雙書名號（如《ＸＸ》），分場名稱、小曲，皆用單書名號（如〈ＸＸ〉）。劇本內文從其原貌，小曲專名號從略。

粵劇劇本的編寫法與結構

在《唐滌生戲曲欣賞》第一輯裡，我曾經介紹唐氏一生精彩的作品。同時更指出唐氏在粵劇劇本中的改革編寫法，現在我將粵劇劇本從古至今的編寫法與結構，在這裡詳細地向讀者介紹一下。

未介紹粵劇劇本的編寫法與結構，先談談粵劇源流。從戰前名編劇家麥嘯霞的《廣東戲劇史略》中說：「廣東戲劇，源流綿遠，遞嬗之跡，史無可徵。稽諸八和會館遺老伶工，亦莫能言其所自。蓋梨園自昔，本無專司典錄之官，而治史鴻儒，又夙輕戲劇為小道。」從以上一段文字，不知廣東戲劇始於何時，只能夠從古老相傳，大約自明朝以來，已有粵劇。

說到粵劇的劇本，除了古老的傳統江湖十八本之外（劇本多已散失），至今還剩下來的是排場戲，例如：「殺妻，救弟，表忠，雙結緣，長勝敗，書房會」等等，多數歸納於排子類。

排子源出於崑，粵劇常用的〈水仙子〉排子，與崑曲完全相同，其餘粵劇劇本中的唱段，直至現在常用的曲牌，主要分為梆子，包括士工首板、士工慢板、士工中板、七字清中板、三字清

（今已改為三腳櫈）、快中板、芙蓉中板、減字芙蓉煞板等；二黃，包括合尺首板、二王、二

流（即二王流水板）、合尺滾花等，還有板眼、木魚、南音、龍舟，尚有苦喉乙反首板、乙反二

王、乙反中板、乙反滾花、反線首板、反線二王、反線中板、反線滾花。除了以上各類固有曲

牌之外，還有小調過場譜，如〈剪剪花〉、〈雙飛蝴蝶〉等；及大調：〈秋江哭別〉、〈思賢調〉、

〈戀檀〉等，連同戲前戲後各音樂名家所新創廣東音樂小曲，以及沒有音樂的白欖、口白和口

古。

以上各類的唱與白，就是粵劇劇本的主要唱白，在這裡我不再根查以上所説各類曲牌的源

流，因為現在一切已為粵劇劇本所擁有，我主要説粵劇劇本的編寫法。

不論中外劇本，首先有了故事人物，然後分場，寫上曲白，編成劇本。從元曲中，只有四

折（即四場戲），未免過短。到了明朝戲曲，則增長至三十多齣至五十齣不等。不論元曲明曲，

劇本編寫程序，除了口白，都是一個詞牌完了換上另一詞牌，填詞非常嚴謹，一定要協律。而

粵劇自從官話轉回廣州話之後，填寫粵曲曲譜，比北曲困難得多。

至於粵劇唱段規格不論梆簧與口古，均是以仄聲為上句，平聲為下句，每場戲也是一樣。

（除了南音、木魚、龍舟、板眼第一句可用平聲作上句外，口古上下句不在唱曲之內，口古一

定上起下收。）其他唱段不能出錯，粵劇的唱段，數十年來不斷改革，由前賢薛覺先，將二王

類增加長句二王、長句二流，長句滾花等，使唱腔非常豐富。

談到改革，一定受一般保守者非議。試問沒有破壞，哪有建設？薛覺先為了廣東大鑼鼓節

奏緩慢，不能適應所有戲場，故此引進京鑼鼓，與廣東鑼鼓一同運用，配合得天衣無縫。粵劇

改革，不是棄舊，而是將舊的傳統去蕪存菁使用，並不是一成不變，不變並不是保留，我大膽

地說不變就是退步。

假如舊的東西，全不改變，能令現代青年觀眾接受，那就不用改。戲劇不是古董，觀眾沒

理由要學一套睇戲的學問去睇戲。戲劇是精煉一個故事給觀眾欣賞，那些古老傳統，當然要保

存，只能作為參考，留予後輩學習，不能硬要觀眾看一些沒法接受的東西，假如戲劇不能引動

觀眾欣賞，試問戲劇藝術如何衡量。

唐滌生先生一生作品，沒有嘩眾取寵，沒有低級媚俗，他的劇本不單只是好戲，而戲中詞

曲，簡直有如文章，鏗鏘可誦。遠的不說，就以三十年代的劇本與唐氏的作品作一比較，以前

劇本，有些分為二十多場，例如員外出門一些口白滾花就算一場，非常零碎。唐氏用話劇分場

法，精簡成為六場至七場，劇情緊湊，刪繁就簡，至於曲口寫法，遠勝前賢。

我在這裡舉個例，當年馮志芬於三十年代寫《西施》其中〈訪艷〉一段中板：「嘆蒼生，烽火劫餘，老去征雲，片片。片片雄心，倘尤未冷，自當忍辱，圖存。存亡計，附於美人，苦煞平章，色選。」

而唐滌生於一九五〇年中的《漢武帝夢會衞夫人》中的一段反線中板，仍沿用馮志芬的筆法，內容是：「數點疏星，冷月窺簾，空對靈台，自愧。半夕纏綿，兩重冤孽，誤卿者是一點。靈犀。漢史中，粉隊脂林，幾見我呢個淒涼，皇帝。豈是錯憐香，一隻民間鳳，都不准養在，宮幃。」從以上兩段中板的敍事式，筆法可以説是一樣。

到了一九五七年，唐滌生的《帝女花》〈庵遇〉的一段乙反中板，在中板第四頓增了字數，在詞曲的運用更覺簡潔流暢。內容是：「貯淚已一年，封存三百日，應盡今時放，聊訴別離情。。昭仁劫後血痕鮮，可憐夢覺剩空筵，不見落花，空悼如花影。難招紫玉魂，難隨黃鶴去，誰知維摩觀，竟是駐香庭。。」[註二]這段中板從別後至重逢，寫得清清楚楚，文詞典雅暢

〔註一〕 曲詞從《唐滌生戲曲欣賞（一）》頁一〇八的原句文字。例如，「料不到維摩觀，便是駐香亭。。」訂正為：「誰知維摩觀，竟是駐香庭。。」

順，真是高手中之高手。

至於劇本編寫法，前賢馮志芬與及唐滌生，同是為演員度身訂做，盡量發揮演員所長。至於戲中唱段，馮志芬沒有唐滌生的豐富，是由於時代的進步。以前的粵劇，以演為主，以唱為輔，所以粵曲曲藝界撰曲名家以擅寫唱情與歌伶唱出。當時有朱頂鶴、王心帆、吳一嘯、胡文森等撰曲名家。

以前灌錄唱片，除了薛覺先、馬師曾、上海妹、衛少芳、譚蘭卿、白駒榮等紅伶之外，其餘就是小明星、徐柳仙、張惠芳、張月兒、小燕飛等曲藝界歌伶灌錄。戰前唱片是七十八轉，對唱曲普通分兩隻唱片，時間約為十二分鐘，而薛、馬兩位大師，入唱片多數從戲中選出一段曲詞。

及至戰後，唐滌生早期的作品《火網梵宮十四年》、《漢武帝夢會衛夫人》等，都是唱片公司買了唱片的版權，然後再聘請吳一嘯選段撰寫曲詞，方能灌唱片，故此當時吳一嘯有曲王之稱。

吳一嘯不但擅長寫梆簧，而對填寫廣東小曲，特有一手，極受紅伶尊重。但撰曲家能撰寫粵曲，不大懂編寫粵劇。因為處理一首曲容易，處理一齣戲困難，因為一首曲，只求文詞

流暢，曲牌接駁恰當便可。但一齣戲要兼顧全台演員，分明賓主，突出故事中心，難度非常之高。我就是沒有在戲班浸淫，由業餘撰曲者，轉為三腳貓編劇家，曾經此苦的人。因為以前的編劇家，雖然也是飽學之士，但對音樂不懂，只能照顧戲場，無力兼顧劇中唱段。

及至唐滌生後期作品，不但戲中劇力萬鈞，同時在唱段寫得豐富齊整。所以編劇家可以兼為撰曲家，而撰曲家不易兼為編劇家。

粵劇的劇本素材，包羅萬有，除了歷史人物、民間傳奇、歷朝政治鬥爭，以及一部分以時裝演出，其實故事題材大部分借古喻今，揭發古代帝制的貪官污吏，歌頌歷史人物英雄史實，發揚古代婦女的美德，替古代女子鳴不平。

一切題材，提倡中國固有優良道德，忠奸善惡分明，全部是寓教育於娛樂。文場愛情故事，都是讚揚男女主角，相愛真誠，存始存終。倫理故事，鼓勵年輕男女對父母盡孝，兄弟和睦。歷史英雄人物，歌頌古代英雄，為國為民，正義凜然。這些題材原是很好的。但目今新晉劇評家，常常指責粵劇劇本故事老套，表演程式，沒有京劇、上海越劇、川劇等身段優美。

我不是讚揚粵劇的優點，因為粵劇近數十年不斷求變，劇本數量比任何地方戲曲為多。就以京劇來說，就是行當分明，每一個行當有他首本劇目。優點是每個劇目，經過不少前賢心

血，將演出法提升，弊處是劇目貧乏，曲詞不合時宜。我在這裡舉一個例，京劇電影本《群英會》與《借東風》，演員集中全部京劇精英，包括馬連良、譚富英、裘盛戎、袁世海、蕭長華、葉盛蘭等，每個演員都可以獨當一面，藝術水平甚高，但賣座不及京四團的《楊門女將》。因為《楊門女將》是新劇本，劇情緊湊，劇本編排節奏明快，演員們的演出法，是由京劇前輩悉心教導。整體演出，有優秀的劇本支持，有去蕪存菁的傳統演出，所以能夠吸引大量青少年觀眾。

我不是說一班老前輩京劇演員，比不上新秀，就是因為他們只承襲舊傳統，沒有新突破，就算有高深的藝術，沒有舞台佈景，沒有雄厚音樂襯托，試問觀眾們怎懂得欣賞。京劇前輩梅蘭芳老先生，在他全盛時代，也聘請齊如山為他寫新劇，足見梅蘭芳早有遠見，他享盛名，終其一生，實至名歸。

粵劇劇本，數量甚多，當然是好壞不一，自薛馬改革粵劇之後，粵劇編寫注重故事內容，演出法注重感情投入；及至戰後，各紅伶同樣注重整體合作、感情貫注，將劇情發揮得淋漓盡致。而粵劇觀眾看戲是追故事，並不是單看某一位紅伶的功架，所以粵劇演員一定要七情上面，感情隨著劇本的需要，全部投入戲中，所以粵劇劇本是佔最重的一環。

至於粵劇劇本編寫時所選用曲牌，雖無一定規限，但有無形的管制，例如一個書生上場，

29

可以用撞點鑼鼓上場唱二流，或唱慢七字清，亦可以用抒情小調。所以我以為一個編劇家選用曲牌，有如中醫師處方下藥，只要用得適當便成。

例如皇帝上朝，可以用〈小桃紅〉小曲上場，埋位念白：「風調雨順，國泰民安。」然後接下演出，但又可用七字清中板上場敍述。曲詞選用並不一定，視乎那個角色重要不重要，要唱不要唱。

至於男女主角對唱，二王、中板以及各類小曲一並使用亦可以，劇情進行暢順與否，唱段動聽與否，全操於編劇家手上。而編劇家憑著自己累積經驗，選用適當的曲牌來配合劇情。

編寫粵劇，選用曲牌最為重要，尤其是在主要演員第一次上場的曲詞，一定要配合其身份，說出他上場的原因，而引起以下發展的劇情，所以曲牌與曲詞的結合非常重要。例如《帝女花》尾場周世顯讀出長平宮主上表的表文，先用二句念白，然後用一段反線中板說明。在反線中板之前，先起一段鑼鼓配合動作，然後才唱出。

又例如《帝女花》〈庵遇〉周鍾責罵周世顯的一段中板，是禿頭不用鑼鼓唱出，表示周鍾憤怒衝口而出，所以中板之前不用鑼鼓。以上兩段中板，寫法規格相同，而演出法有些少差別，全是配合劇情需要。看來似乎微不足道，但對劇情的進行，幫助不少的。

粵劇劇本，每場選用曲詞、梆簧間有相同，尤其滾花、口白、口古不可缺少，有時在唱段不能完全表白，則以口古口白補述，一切曲牌運用，沒有固定，視乎故事中的角色身份，斟酌使用。選用曲牌，又等如選著衣服，若選得不恰當，等如衣不稱身，雖是上好衣料，反不及稱身的舊衣，所以目前編劇難求，編劇難學，愚魯的我，經歷三十年學習，也不成氣候，真是不勝慚愧。

但我有一股蠻勁，不管人家毀譽，說我翻抄舊劇，專炒冷飯，我以為追隨唐滌生的寫作路線是對的，雖然夫子一騎絕塵，弟子瞠乎其後，但我總希望追近一步得一步。

我參考以前的名曲，雖然寫得文詞並茂，略嫌曲牌選用單調。例如古腔的〈西廂待月〉、〈燕子樓〉，全用梆子（包括士工首板、七字清中板、士工慢板等）。例如〈夜困曹府〉、〈玉哭瀟湘〉，全用二王類（包括二王首板、二王、二流、合尺花等）。又例如〈白蛇會子〉，全用反線首板、反線二流、反線二王等。每一首古曲，梆簧不會混淆。

唱梆簧的優點，可以突出每位紅伶不同唱腔，同一首曲，各有不同唱法，各大紅伶各自成為一派，時代不斷進步，到了薛馬時期，一首曲裡白、梆、簧兼用，到了唐滌生全盛時期，不但梆簧兼用，更加插悅耳的古譜大調，在唱詞再創下新的里程碑。

我除了佩服唐滌生，更佩服白雪仙。仙姐敢於創新，努力學習，這份精神，值得晚輩作為典範。仙姐對舊傳統沒有任何劍輝認識得多，但她並不是完全摒棄傳統，她在《胭脂巷口故人來》與靚次伯合演一段擊掌古老排場。她很聰明，適當選用古老排場於戲中而不致新舊脫節。

在一九六〇年，唐滌生逝世後，她上演《白蛇新傳》，亦參與編劇工作，在〈水浸金山〉一場戲裡，她指定選唱〈追夫〉排子。在尾場〈仙圓〉，她不唱古老官話唱出的〈白蛇會子〉，而用于舜寫出新的音樂配詞唱出，她很適當地利用古腔新調，共冶一爐，當時我身歷其境，增加我對粵劇的認識，真是獲益良多。足見白雪仙與唐滌生的合作，互相勉勵，互相進步，使到粵劇窮聲色之美，極視聽之娛，唐滌生應記首功，而白雪仙亦功不可沒。

唐滌生遺下不少經典之作，目前看來，有些劇本，似乎略嫌陳舊，但只要略加整理，刪長補短，保留其中幾場重頭好戲，至今仍然適合演出。我大膽説句，現在所有粵劇編劇，尚未能達到唐滌生的水平。他真是一個先知先覺的人才，儘管文人相輕，內心不服，但以唐滌生名作《紫釵記》，雖然至今隔了三十年 [註二]，這段時間內，所有編劇家，任他抬出任何稱心傑作，也

〔註二〕《紫釵記》於一九五七年首演，葉氏此文出版於一九八七年。

32

不能與唐氏抗衡。

《紫釵記》不但場口鋪排緊湊，曲句典雅秀麗，直迫明代湯顯祖原著。希望有意學習編劇的青年們，應以唐氏作品為藍本。

我自問學識淺陋，浪得虛名，問心有愧。但我願意與一群有志之士，共同學習，希望將來粵劇更跨上一步。

以上説了一大堆廢話，簡直文不對題，希望有識之士，原諒我只是略懂皮毛，我更不敢説對編劇有甚麼心得，只能夠將我所知，盡地説了出來，敬請各位多多包涵，多多指正為幸。

粵劇劇本的術語與標點符號說明

<div align="right">葉紹德</div>

（一）（排子頭一句起幕）——「排子頭」原本是鑼鼓名稱，「排子」原出於崑曲嗩吶或簫的調子。「排子頭一句」即鑼鼓打完排子頭，奏任何排子第一句作開幕用，該句可作上句。

（二）上下句之分——劇本中曲白仄聲上句，平聲下句。除南音或木魚、龍舟、板眼起式第一句可用平聲作上句。

（三）口古與口白之分別——口古有上下句分，而每句尾皆要押韻。但口古上下句不用與其他梆簧一般接緊，而口古上下句一定獨立，最少要用一上一下兩句。至於口白，則不用押韻。

（四）念白——最少兩句，或四句。可用四言、五言或七言，規矩有如元曲之定場白。

（五）標點符號——劇本內之梆簧與口古單圈（。）是上句，孖圈（。。）是下句。

（六）劇本中之「XX介」——乃是動作表示，例如：「跪下介」、「攙扶介」等，全是動作的表示。

35

紫釵記

〈墜釵燈影〉、〈花院盟香〉簡介

校按：本書「舊版」中，葉紹德先生分〈墜釵燈影〉、〈花院盟香〉兩場分析介紹，現合而為一。

〈墜釵燈影〉簡介 〔註一〕

明代戲劇大師湯顯祖，根據唐人小説《霍小玉傳》編寫成為戲曲《紫釵記》，一共五十三齣，位列「玉茗堂」戲曲之首，足見其文學價值甚高。湯顯祖在戲曲中替男主角李益翻案，使到一對多情男女，終成眷屬。

而唐滌生在改編粵劇時，除了費心塑造李益與霍小玉一對多情男女之外，更將主要人物黃衫客描寫得更可愛。故此我個人認為唐滌生之粵劇《紫釵記》與湯顯祖的原著，可以説互相輝

〔註一〕 明湯顯祖《紫釵記》流傳不同刻本，有寫「墮釵」，有寫「隆釵」，現從唐滌生泥印本，寫「墜釵」。見頁四七。

39

映，而唐滌生在戲劇性更比原著豐富，足見唐氏功力不凡。

湯顯祖原著《紫釵記》的故事，在第一齣〈本傳開宗〉一段〈沁園春〉說得很詳細，其詞云：「李子君虞，霍家小玉，才貌雙奇。湊元夕相逢，墮釵留意，鮑娘媒妁，盟誓結佳期。為登科抗壯，參軍遠去，三載幽閨怨別離。盧太尉，設謀招贅，移鎮孟門西。還朝別館禁持，苦書信因循未得歸。致玉人猜慮，訪尋貲費，賣釵盧府，消息李郎疑。故友崔韋，賞花譏諷，才覺風聞事兩非。黃衣客，回生起死，釵玉永重暉。」

從以上一段詞，便可知原著的故事梗概，唐滌生的改編，甚花心思，粵劇《紫釵記》，可以說唐氏經典之作，而我個人對這齣戲特別偏愛，該劇的曲詞，秀麗典雅，劇情緊湊，保留原著的精神，補原著的不足，誠不可多得的佳作。

第一場〈墮釵燈影〉，在一九五七年仙鳳鳴劇團初演時，由霍老夫人將紫玉釵賜與霍小玉，後來因劇本過長，故而刪去該段，但在文字本則保留，好待讀者欣賞。

現在一開場李益與好友崔允明、韋夏卿一行三人元宵賞燈。李益更說明今夜暢遊燈市，因曾與鮑四娘煮酒暢論長安風月，四娘說勝業坊中曲頭巷口，有個霍家小玉，佢生得高情逸態冰雪聰明，慕召詩才，不攀權貴，趁此燈月良宵，到此曲頭訪艷。唐滌生為將劇情節奏拉緊，介

紹李益與兩位朋友，已赴春闈，等候放榜，趁元宵佳節，前來賞燈訪艷。將原著縮龍成寸，去蕪存菁，的是高手。接下李益三人分頭賞燈，唐滌生安排盧太尉帶同第五女上場，盧燕貞放風吹羅帕，由李益拾遺，盧燕貞一見生情，而盧太尉追問崔允明得知李益姓名，隨即吩咐天下中式士子，要拜謁太尉府堂，方能註選，盧太尉因少一個狀元子婿，故而欲招贅李益。以上曲口鋪排，簡潔暢順，佈下伏線，有條不紊。讀者可在文字本慢慢欣賞。

在霍小玉未上場之前，先安排小玉呼喚浣紗之聲。因崔允明年年失意，得與太尉對話一回，滿心歡喜。正言談間，由李益一句口古，何以有環珮聲傳笑浪嘩，然後與允明站過一旁。小玉與浣紗同上，小玉無意跌下紫釵，然後與浣紗匆匆回霍家，李益拾起紫釵一段滾花驚艷及揣測寫來感情表露無遺，真是佳句。

內容是：「睇佢回眸幾累纖腰折，好似風中楊柳霧中花。。[註二]」是有意抑或無心，卻把珠釵墮向梅梢下。[註三]」接下安排崔允明各人離去，浣紗出來尋釵，李益故意指向橫巷，以上口

〔註二〕　泥印本原句：「好『比蓬萊仙苑放星槎』」。見頁五六。

〔註三〕　泥印本原句：「是有意『還是』無心，卻把珠釵『墜』向梅梢下」。見頁五六。

41

白，寫得非常風趣，讀者可從文字本領略。浣紗去後，小玉放心不下親自出門尋找，李益見小

玉自霍家出來，已猜她定是小玉，故意將小玉戲弄，乘小玉尋釵時，李益口白：「哎咦，不是

墜燈花，何以花街之上，閃閃生光，重紅紅地嘅嘞。」接著唱〈漁村夕照〉，內容是：「欲翻釵

影，要小心啲向地查。花街有光有彩似是紅絨和玉燕。」（動作：小玉跟住急足走埋俯身貼面。）

李益續唱：「燈光反照落葉也。（執起紅葉一片。）」而小玉羞避接唱：「生憎戲弄人，紅葉計原

是詐，失君風雅，不再受狂蜂浪蝶詐。」[註四] 李益接唱：「驚釵光暗詫，在花枝冷月下。似玉蟬

倒掛。」（動作：故意俯身向花枝，回頭向小玉招手。）小玉不再受騙搖頭不睬接唱：「失釵經

厭詐，似月怕流霞。將紫釵借意共話，指鹿為馬。」

這段戲，充分表現，李益驚艷之風流，小玉之嬌羞矜持。我所以連動作也介紹出來，希望

有意學編劇的讀者，明白編劇先有故事動作，才有曲白，這些曲白，不是無聊的無病呻吟，是

〔註四〕 劇本泥印本原創於一九五七年。一九五九年拍成同名電影，寶鷹影業公司製作，仍由唐滌生編劇撰曲，任劍輝、白雪仙主演。一九五九年唐滌生逝世。一九六六年灌錄成同名唱片，由娛樂唱片有限公司製作。這幾句曲詞來源不同，「生憎戲弄人」是唱片版，「紅葉計原是詐，失君風雅」是電影版，「不再受狂蜂浪蝶詐」是泥印版。整段原始曲詞見頁五八。

有意思，有動作，有戲劇性的。

男女主角見了面，小玉惡李益出語輕浮，欲行。李益踏住小玉之紗巾白：「姑娘，請看我手中拈的可是紫玉釵。」小玉回頭見釵愕然，欲取回又不敢，接著浣紗負氣回來，責李益說謊，接著李益拜問姓名，然後說：「道不拾遺，原是美德，你何不順口問問拾釵人高姓大名。」以上情節，除小玉一段滾花外，全是口白，寫來妙趣橫生。接著李益用一段中板報名，而小玉知眼前人就是心慕才人李益，亦用一段中板訴出心聲，然後遣開浣紗，與李益對唱一段〈小桃紅〉，説身世飄零，李益亦傾心愛慕，小玉唱到「伴母深閨須奉茶，我如何能便嫁」，嬌羞回返霍家，李益拈釵追上，被小玉掩門碰頭。以上曲詞，珠玉紛陳，不能逐一介紹，讀者在文字本仔細欣賞便可。

當李益與小玉對話，崔允明在一旁看見，我在此特別介紹以下曲白，崔允明對李益口古：「君虞，拾翠還釵，到底是一見鍾情，還是對釵遊耍。」李益回答：「允明兄，怪不得話千里姻緣牽一線，洛陽花也香也艷，隴西雁也宜室宜家。」允明正容地説：「講得好，君虞既甘作護花之人，又可知栽花之論，丈夫以重節義創一生基業，女子以守貞操關係一生榮辱，欠人一文錢，不還債不完，賒人一生債，不還不痛快，若果你想得通，便可跨鳳乘龍，想唔通，就

43

應該臨崖勒馬。」〔註五〕李益接著正經地回答：「允明兄，我都想通想透嘅叻，如果想唔通嘅，點會選個良媒拜候她。」接著允明說既然想得通，何用再選良媒，著李益登門求親，而李益踟躕，最後兩句唸白簡直是神來之筆。李益到底不好意思，說：「我只怕花院深深人已睡。」接著允明說：「傻嘅，我包管佢暗裡挑簾倚絳紗。」一推李益入霍家，這場戲便告完結。

我為甚麼特別提到崔允明的幾句口白？因為崔允明之口白，是原著所無，尤其是丈夫重節義，創一生基業；女子重貞操，關係一生榮辱。這幾句口白非常重要。因為唐朝時，男歡女愛，始亂終棄者多。由此足見崔允明的性格，唐滌生在這裡安排，非常恰當，因為觀眾看了大段生旦對手戲，精神會放鬆。唐滌生在該場戲結尾之時，安排這重要情節，更襯些風趣口白，李益又愛又怕的心情，寫得神情活現，讀者們，請再三仔細欣賞吧。

〔註五〕「若果你想得通，便可跨鳳乘龍，想唔通，就應該臨崖勒馬」，是唱片版文字。泥印本原創口古：「若果你想得通，便可抱韓椽之香，想唔通，就快勒臨崖之馬。」見頁六二一。

44

〈花院盟香〉簡介

這場戲緊接上場，李益入了霍家，見到霍老夫人，欲行又止。後來老夫人說既來之則安之，李益惟有硬著頭皮上前拜問老夫人安好。老夫人接著說是否半夜三更，不易託請良媒，親來下聘。以下李益説出來意，與老夫人對唱一段〈柳搖金〉。

該唱段原在電影本中，到一九六八年仙鳳鳴再上演時，將該唱段併入舞台劇本裡。接著老夫人呼喚小玉出堂，用二王合字序。曲詞是：「怪底蘭房弱女，暗中仰慕你才華，等我報説拾釵人來也。」口白叫小玉，小玉上場接唱，曲詞是：「穿簾卸輕紗，偷向玉鏡台，淡掃鉛華。鸚鵡在欄杆偷驚詫，話我新插玉簪花，曾未有今宵雅。」[註六] 這段二王合字序唱段，不但曲詞優美，最難得是曲中有戲，從小玉唱詞中，表達為會情郎，對鏡整妝，鸚鵡亦驚詫小玉新裝扮。

唐滌生的詞章，能不令人心服口服？

李益用一段木魚還釵定情，接下霍小玉一段口白亦是出於唐人小説《霍小玉傳》原著，其詞云：「十郎，妾本輕微，自知非匹，今以色愛，託其仁賢，但慮一旦色衰，恩移情替，使女

〔註六〕 不是泥印本曲詞，都來自電影版，同是唐滌生編劇及撰曲。開山泥印本曲詞見頁六五。

45

蘿無託，秋扇見捐，極歡之際，不覺悲從中起。」〔註七〕李益聞言，矢誓永不相負，願寫盟心之句，以證衷心。

唐滌生在這裡很巧妙地安排一對有情人相愛之誠，李益用紫釵刺指滴血於墨硯上，然後寫盟心句，該盟心句亦是出於原著。其詞云：「水上鴛鴦，雲中翡翠，日夜相從，死生無悔。引喻山河，指誠日月，生則同衾，死則同穴。」湯顯祖的《紫釵記》也是保留這兩段原著〔註八〕，而唐滌生亦在適當位置保留。

我何以說是適當位置，因為湯顯祖的劇本〈花院盟香〉，是李霍婚後，李益上京赴試前的回目。唐滌生為了濃縮劇本，故此將這兩段原著適當安排於李霍定情之時。接著好夢方圓，門前

〔註七〕此引文乃唐滌生劇本口白。唐人小說《霍小玉傳》：「妾本娼家，自知非匹，今以色愛，托其仁賢。但慮一旦色衰，恩移情替，秋扇見捐。極歡之際，不覺悲至。」湯顯祖《紫釵記》：「妾本娼家，自知非匹，今以色愛，托其仁賢。但慮一旦色衰，恩移情替，使女蘿無託，秋扇見捐。極歡

〔註八〕泥印本寫：「⋯⋯日夜相從，『生死』無悔。」（見頁六六）湯顯祖《紫釵記》這段盟約最後一句是：「⋯⋯生則同衾，死則共穴。」

報喜，李益欽點狀元，霍小玉母女大喜。盧太尉派王哨兒前來著李益拜謁太尉府。李益因初夜新婚，不理權貴，接著太尉貶李益去玉門關，即日起行。

劇情發展迅速。唐滌生大刀闊斧，將劇情一氣呵成，真是難得。

葉紹德

校按：

「本版」根據開山泥印本分六場	「舊版」所載劇本分拆成八場
一、墜釵燈影、花院盟香	一、墮釵燈影
二、折柳陽關	二、花院盟香
三、曉窗圓夢、凍賣珠釵	三、折柳陽關
四、吞釵拒婚	四、曉窗圓夢、凍賣珠釵
五、花前遇俠、劍合釵圓	五、吞釵拒婚
六、節鎮宣恩	六、花前遇俠
	七、劍合釵圓
	八、論理爭夫

第一場：墜釵燈影、花院盟香

説明：旋轉舞台，先佈勝業坊街景，因是元宵日，掛滿各式花燈。衣邊角霍王舊宅，旁有桂樹一棵。雜邊台口亦有桃樹一棵。衣雜邊台口及正面底景俱可出入，由霍王舊宅門口入轉台則為第二景，曲苑深深，珠簾半捲，珠簾後小玉之閨房隱約可見。苑外有櫻桃樹四棵，架上有鸚鵡一隻。苑內衣邊屏風，正面橫書枱，上有銀燈及文房四寶。[註九]

（排子頭一句作上句起幕）

（霍老夫人捧錦盒內藏紫玉釵一支喜牌一個，從衣邊霍宅上介詞白）錦盒釵頭燕。。春臨新曲苑。零落舊王家。。（琵琶伴奏托白）十二年前，妾本是霍王姬，單生一女，取名小玉，一自霍王死後，諸叔伯以我出身微賤，賜以勝業坊，將母女驅擯下堂，迫令小

（註九）「衣邊」、「雜邊」是行內術語。「衣邊」指從觀眾席看的右手邊，「雜邊」指從觀眾席看的左手邊。

玉改從母姓，猶幸小玉自小雅好詩書，到今日終成才女，（介）十二年來家道凋零，不堪回首，好在居宅有花竹亭台，可以供人吟風詠月，小玉間中輕彈一曲，引來嘉賓雅集，（催快）我本待趁此時機貯金積玉，怎奈小玉慕才思嫁，嘗欲得付喬木，以回復霍王舊姓，替母爭榮，唉，只怕南戶才郎少，菊園浪蝶多，今日燈節不免喚小玉出門，一賞渭橋燈色，浣紗，浣紗。

（浣紗扶霍小玉拈詩看，一路喃喃念上介）

（小玉台口反覆低念白）開簾風動竹，疑是故人來，開簾風動竹，疑是故人來。（花下句）若在翠竹敲窗綿雨夜，低吟寧不慕風華⋯才子新詩入綉幃，念來句句皆情話。（低鬟而笑介）

（浣紗笑介白）姑娘姑娘，（花下句）若是十郎詩句堪回味，最好是半擁香衾去想他⋯一回捧讀一低鬟，嗟莫是慕才思下嫁。

（小玉抿唇〔註十〕笑捲袖欲打浣紗，浣紗急繞至老夫人後介）

〔註十〕原文為「搵」，疑誤寫，應為「抿」唇。

49

（老夫人笑介口古）小玉，絳台春夜，好一派渭橋燈景，出門觀賞一回也勝香閨獨坐，（介）嗱，呢處有紫玉燕釵一支，係你爹爹在生之時，向長安老玉工侯景先買㗎畀你嘅，你睇吓吖，瑰寶奇珍，晶瑩紫玉應無價。（介）

（小玉接錦盒打開取燕釵一看大喜，再從小盒拈出雙喜牌故作不明介口古）六娘，既是紫玉雕成雙燕子，何以尚有一隻西州錦盒，內有雙喜宜春小翠花。。

（老夫人笑介白）小玉，你今年都十八歲叻，咁你都唔明。

（小玉羞笑搖頭介）

（浣紗一望驚喜口古）哦哦，我明叻，姑娘你唔識我識，一支紫玉釵，配上一隻宜春雙喜牌，姑娘，姑娘，呢一支敢莫是上頭釵也。

（小玉微嗔輕啐介口古）縱是上頭釵也不插在元宵燈夜，（介）便是他日上頭時節，我亦不須勞動你呢個口角輕浮嘅小浣紗。。

（老夫人白）所謂金吾不禁夜，何妨觀燈隨喜，浣紗，你將小喜牌掛在釵頭，與你姑娘插戴。

（小玉嬌嗔白）——唔——六娘。

（浣紗拈釵白）奉了安人命，不到姑娘不領情，請姑娘低鬢相就。（介花下句）上頭釵壓堆雲髻，

50

好受王孫送禮茶。。款擺釵頭金步搖，引得游蜂密集釵頭下。

（三四五個古裝少女並肩觀燈，與三二華服王孫穿插過場介）

（小玉花下句）人在渭橋燈月夜，香街羅綺映韶華。。樓外花燈燈外樓，燈市嚴城皆入畫。

（老夫人微笑讚白）好句好句，浣紗，扶你姑娘賞燈遊玩，早去早回，免老身掛念。

（浣紗白）知道。（扶小玉正面下介）

（老夫人衣邊霍宅卸下介）

（李益拈粉紅柬箋，崔允明、韋夏卿雜邊台口上介）

（李益長二流）隴西雁，滯京華，路有招賢黃榜掛，歲寒三友耀才華。。（合）

（允明接唱）老儒生，滿腹牢騷話，科科落第居人下，歲歲長賒酒飯茶，絕不識我文章有價。

（夏卿接唱）混龍蛇，難分真與假，不求聞達談風雅，只求半職慰桑麻，由人笑罵，（士）

（上）

（李益拈桃柬反覆看介接唱）望不見渭橋燈夜有一朵紫蘭花。。疊疊層台，只一片珠簾翠瓦。（對

（束四圍張望介）

（允明覺奇介白）君虞，你從來不慣寵柳嬌花，何處得來桃柬呢。

（李益笑白）允明，夏卿，呢件事你兩個唔知嘅咋，（琵琶襯托）長安有一個鮑四娘，乃是故薛駙馬家青衣，亦是穿針老手，昨日我客館無聊，與佢煮酒論長安花月，話勝業坊中，曲頭巷口，有個霍家小玉，（催快）佢生得高情逸態，冰雪聰明，佢寫下桃栗，慕我詩才，不攀權貴，（介）趁此燈月良宵，到此曲頭訪艷。

（允明一路聽一路搖頭擺腦失笑介花下句）不是春燈能引蝶，引來蝴蝶為貪花。。何不飛上粉妝樓，卻自徘徊個燈月下。

（李益微微嘆息介白）唉，欲待尋芳，苦不知芳居何處。

（夏卿笑介花下句）君虞欲訪纖纖玉，卻不問人住曲頭第幾家。。欲憑顧曲認芳蹤，怎奈是人去觀燈，冷落門前無車馬。（拉李益輕輕白）君虞，我與你十載相交，從未見你有今時興致，不若我同埋你去挨門過戶，探訪消息，信得過嫦娥居處，總有些三不同動靜。

（允明白）你有你去叻，我有我賞燈。（過雜邊舉頭負手作賞燈狀介）

（李益夏卿埋衣邊作鬼祟沿門窺探介）

（內場喝白）打道。（八軍校持白梃，二車夫推香車，盧燕貞揹紅色絳紗，王哨兒伴香車，盧太

（尉打馬上介）（允明驚閃於樹後，李益夏卿驚閃於門角）

52

（太尉中板下句）絳樓高處弄雲霞。。催馬嚴城親伴駕。那管得馬蹄踏碎禁城花。。〔註十一〕（花）風

動玉樵更初打。

（鑼邊作風起介）（用扯線扯去燕貞手上之紅絳紗一直飛撲埋李益面上介）

（太尉食住鑼邊風起下馬介）

（李益拈絳紗不好意思埋香車前一揖還巾介口古）風翻燈影，忽有撲面紅綃，想是姑娘之物，儒

生特將彩巾還於蓮駕。（介）

（燕貞重一才慢的的驚愛李益之貌，下香車接巾羞笑介口古）秀才郎氣宇不輕浮，談吐多風采，

拜問大名高姓，待奴寫上薄薄輕紗。。

（李益這個介口古）不敢不敢，語云，繡戶女郎閒鬥草，下幃儒子不窺簾，彼此間素昧平生，豈

敢以姓字污及香羅彩帕，何況拾翠遺巾，已是有傷大雅。（白）告辭告辭。（借故拉夏卿正面

卸下介）

（太尉暗讚李益之才介）

〔註十一〕　原來字體模糊難辨，疑為「街」字。另有深色手寫「城」字蓋在上面。現從「城」字。

53

（燕貞失望介口古）爹爹，爹爹，風送彩巾，想是天緣巧合，（低羞介）從今後我眼中無伴侶，心中只有他。。

（太尉笑白）燕貞，不知秀才郎姓名，如何匹配。

（燕貞一才向樹下之允明關目低首羞白）爹爹，小儒生走了，可問老儒生。

（太尉白）王哨兒，叫他過來。

（太尉白）老秀才請過去，太尉爺問話。

（王哨兒白）哦，太尉爺爺，（受寵若驚介）太尉老大人在上，隴西儒生崔允明叩頭。

（允明一才白）哦，太尉爺爺，（受寵若驚介）太尉老大人在上，隴西儒生崔允明叩頭。

（太尉白）罷了，站立。（燕貞乘機閃開低鬟掩面遮醜介）（口古）崔老秀才，你可認識方才拾巾之人，究竟佢姓甚名誰，是否春闈試罷。

（允明口古）哦哦，方才拾巾之人，老儒生何只認識，我共佢朝同起，晚同睡，同枱而食，同書而讀，我雖則科科落第，佢對我情似子期遇伯牙。。

（太尉一才白）唏，老儒生，（口古）我有心查名問姓，無意探訪交情，你使乜嘢講出咁多牢騷說話。

（允明強笑口古）老大人，所謂失運對眼無人問，運來去後有人尋，老儒生若不發點小牢騷，有

誰識我腹藏萬卷，還當我是井底之蛙。。（扁嘴欲哭介）

（太尉重一才怒介白）呸，窮酸得很，究竟拾巾人姓甚名誰，快快講將出來。

（允明乙反木魚）佢家住隴西臨江夏。系出先朝宰相家。。若許簪花客有題橋馬。不任儒生欠飯茶。。別字君虞人瀟灑。李益詩才將相

芽。。赴考春闈初試罷。慈恩寺內作棲鴉。。

（太尉一才白）哦，站過一旁。（介）燕兒過來，（台口口古）燕兒，我到嚴城伴駕，也正為文場

取士，待我暗中關照，使李益金榜掄元之後，再談婚嫁。

（燕貞喜介口古）爹爹，想燕貞在姊妹行中，排行第五，想四位姊姊，俱嫁武將為妻，你獨少一

個狀元子婿，最怕阿爹你講得出做唔到，把口齒徒誇。。

（太尉盛氣白）唏，想我在京管七十二衛，在外管六十四營，豈有自毀口齒之理，哨兒過來，

（介）你立刻說與禮部，明日放榜，凡天下中式士子都要拜謁太尉府堂，方准註選。

（王哨兒白）知道。

（介）打道。

（太尉花下句）近水樓台先得月，何愁蕭史嘆無家。。向陽花木早逢春，且看李益文章驚天下。

（白）打道。

（燕貞上香車與眾人衣邊底景入場介）

55

（太尉不理允明打馬跟下介）（琵琶襯托）

（允明搔首弄耳過雜邊台口樹下吟沉白）問咗一輪，多謝都冇一句就揚塵去了，（介）唔，貴人喜怒，神奇莫測，老儒生不怪不怪。

（李益夏卿食住此介口卸上見狀覺奇介白）允明，何事沉吟。

（允明悲喜介口古）君虞夏卿，我三十年來文場失意，呢一科都怕唔會落第，正話個白髮官員，乃是當今太尉，太尉大人都可以同我傾談幾句，從今後我當然不同聲價。啦。

（李益笑介口古）允明兄，我都保佑你文星照命，（一才內場叫浣紗聲）咦，何以有環珮聲傳笑浪嘩。。（企埋一邊介）（琵琶襯小鑼聲）

（小玉以手搭住浣紗肩上介）

（李益衝前一步回頭向允明白）她……（包一才）

（小玉食住一才亦回頭的的由慢打快一拗腰跌紫玉釵，與浣紗羞下衣邊霍宅介）

（李益執起紫玉釵口呆目定花下句）睇佢回眸幾累纖腰折，好比蓬萊仙苑放星槎。。是有意還是無心，卻把珠釵墜向梅梢下。

（允明白）君虞，你在此少立片時，自然可以知道墜釵人是否霍小玉，我與夏卿往別處遊要一

輪，再來見你。

（夏卿白）君虞，我擔心明日放榜之事，早歸衙舍，不能奉陪，祝君能會心上人，早成眷屬。

（與允明雜邊台口下介）

（李益拈釵把玩愛不釋手介）（琵琶襯托）

（浣紗挑小圓紗燈出門作搵釵狀，一路照埋李益處）

（李益連隨收好珠釵假作舉頭賞燈介）

（浣紗一碰李益微笑襝衽介白）秀才郎，可見地上有遺落紫釵。

（李益故作愕然白）紫釵，紫釵點樣㗎。

（浣紗白）用紫玉雕成釵頭燕，更有紅絨纏定。

（李益搖頭白）大姐，燈照花街，只見有香鬢姐你嘅纖纖倩影，並未見有閃閃珠光，（介）哦，我記起吖，方才橫巷之內，隱約人聲嘈雜，莫不是發現有墜釵遺翠。

（浣紗急白）唉吔，秀才，是那條橫巷。

（李益亂指一通介）

（浣紗向住李益所指的方向急足卸入介）

57

（小玉做手關目回思失釵所在，低頭一路行開拗腰一碰李益介）

（李益欲扶介）

（李益一笑[註十二]）故意望定雜邊台口之地上自言自語介白）哎咦，不是墜燈花，何以花街之上閃閃生光，重紅紅地嘅嘈，（起古譜漁村夕照）欲翻釵影要小心啲向地查。花街有光有彩似是紅絨和玉燕叻，（俯身，小玉跟住急足走埋俯身貼面介）哦，燈光反照落葉也。（執起紅葉一片）

（小玉羞閃開接唱）嬌羞怯欲顫，紅葉計徒盡喪君風雅。不再受狂蜂浪蝶詐。（過位自尋介）

（李益過衣邊台口白）哎咦，（唱）驚釵光暗詫。在花枝冷月下。似玉蟬倒掛。（故意俯身向花枝，回頭向小玉招手介）

（小玉搖頭不睬接唱）失釵經厭詐。似月怕流霞。將紫釵借意共話。指鹿為馬。（背行）

（因漁村夕照古譜未全，後半段曲白另附）

（小玉見李益行埋薄怒轉身欲下介）

‥‥‥‥‥‥
〔註十二〕 原文寫「小玉一笑」，疑誤，應為「李益一笑」。

（李益踏住小玉之紗巾白）姑娘，請看我手中拈的可是紫玉釵。

（小玉回頭見紫玉釵愕然欲伸手取還，又不好意思，侷促不安介）

（浣紗挑燈喘氣上，見李益手中有釵怒白）哼，你手中有釵，偏說紫釵落在橫巷，累得我東奔西跑，看來你這個瘟秀才明明想借釵納福，站開些二，（介）站開些二。（斷頭四子拈燈一揚，李益閃開輕推小玉掩門扎架叉腰中立介）

（小玉細聲白）浣紗來呀。

（浣紗白）浣紗來呀。

（小玉埋小玉旁介）

（小玉悄悄地花下句）這書生貌有潘郎相，口角惜無宋玉牙。‥求把珠釵還與墜釵人，須防佢討盡便宜話。

（浣紗點頭開位白）秀才，還我釵來。（重玩漁村夕照古譜）

（李益笑介白）釵，唔係你嘅，係你姑娘嘅，請問你姑娘貴姓芳名。

（浣紗白）洛陽郡霍王小姐。

（李益白）哦，我早就知道你家姑娘係霍王小姐。大姐，道不拾遺，原是美德，你何不順口問問拾釵人高姓大名。

（浣紗白）不問。

（小玉細聲白）浣紗，（介）問問也無妨事。

（浣紗白）哦，問問也無妨事，（介）秀才，報名上來。

（李益中板下句）好一幅燈影渭橋紅，好一個拾釵人影艷，兩般憑選擇，我愛俏容華。。長愛醉花陰，但不是落拓潯陽，個一位江州司馬。原是隴西才，適作文場客，願折蟾宮桂，好伴玉瓶花。。開簾風動竹，疑是故人來，我便是賦詩人也。（一才）萬不料夢中人，不住蓬萊神仙洞，住曲頭巷口第一家。。（花）我是隴西李益字君虞，排號十郎人癡灑。

（小玉驚羞交集微擁浣紗低鬢微笑細聲白）吔，浣紗，拾釵人原是李十郎，此釵幸落才人手也。

（輕輕推開浣紗向李益檢衽介）

（李益衝前一步還禮介）

（小玉嬌羞怯退台口反線中板下句）何曾見過詩中人，但愛纏綿詩中句，兩般憑選擇，我愛美風華。。釵未上鬢時，一字字反覆吟哦，早已是對鞍思馬。燈掩淡黃昏，雲蔽梅梢月，不料釵頭燕，暗戀墜燈花。。（花）拾釵人是詩中人，更使我驚羞兩聚眉峰下。（羞介白）秀才，偶從鮑四娘處聞君詩名，時相雅慕，今乃見面勝似聞名，才子豈能無貌。（古老慢板序）

60

（李益再拜白）呀，郡主憐才，儒生重貌，兩好相映，何幸今宵。

（小玉作羞避介白）秀才，還我釵來。

（浣紗怒白）等我去同佢攞。（欲衝前介）

（小玉白）吔，浣紗，此釵我自然會理會。

（小玉低笑攔介白）吔，浣紗，此釵我自然會理會。

（浣紗會意掩嘴笑介白）哦，姑娘自理，奴婢也不須侍候了。（一笑下介）

（小玉白）秀才，還我釵來。

（李益慢板下句）釵是上鬢釵，燕是蘭閨燕，飄然落在青襟下，帶多少風月根芽。。（琵琶玩弦索過序浪裡白）姑娘，李十郎孤生二十二年，自份生平未見此香奩膩物，何幸今夕遇仙月下，拾翠花前，梅者媒也，燕者于飛也，能否許我寶此飛瓊，納為媒采呢。

（小玉黯然慢板上句）憐君拾翠相逢夜，不是春燈報喜時，豈不聞花貶洛陽，驟減了玉堂千金價。（白）唉，秀才，花乃被貶之花，釵無千金之價，還我罷。

（李益起唱古譜小桃紅第二段）休說被貶花。他朝託夫婿名望，終有日吐氣揚眉話。

（小玉有感接唱）煙雨韶華。空對才華。驚怕命似秋霜風雨斷愛芽。驚怕落拓笙歌空說玉有瑕。

唉，太羞家。

61

（允明暗場拗折一盞花燈食住此介口雜邊角樹旁卸上）

（李益接唱）歷劫珍珠不怕浪裡沙。嫁與我十郎罷。

（小玉接唱）伴母深閨須奉茶。我如何能便嫁。（叻叻鼓羞笑掩面入門再回身一望入門介）

（李益拈釵追，被小玉雙手掩門一碰頭介台口白）鶯影催歸，燕釵留此，叫我李十郎如何安置呢，（對釵花下句）重門蔽掩娟娟月，怎能抱得嫦娥入柳衙。。還釵唯待選良媒，倉卒難尋千金價。（對釵吟沉介）

（允明走埋輕輕一拍李益介口古）君虞，拾翠還釵，到底是一見鍾情，還是對釵遊要。

（李益口古）允明兄，怪不得話千里姻緣牽一線，洛陽花也香也艷，隴西雁也宜室宜家。。

（允明一才正容口古）講得好，君虞既甘作護花之人，又可知栽花之論，（介）丈夫以重節義創一生基業，女子以守貞操關係一生榮辱，欠人一文錢，不還債不完，賒人一生債，不還不痛快，（介）若果你想得通，便可抱韓椽之香，想唔通，就快勒臨崖之馬。

（李益亦正容口古）允明兄，我都想通想透嘅咖，如果想唔通嘅，點會選個良媒拜候她。。

（允明白）噎，想得通又使乜再選良媒呢，君虞，你聽我講，（長花下句）賞元宵，放了觀燈假，拾釵人若無欺詐，並蒂蓮根早接芽，天宮織女還自嫁，不用良媒送禮茶。。莫負七仙候董

62

郎，送盞花燈你早去槐蔭罷。（以燈交益介白）去去去。

（李益白）重門蔽鎖，難得其門而入。

（允明笑介白）噯，倚門一笑回眸，那有蔽鎖重門之理，君虞，不妨上前試試。

（李益作鬼祟上前試門，門果然虛掩）

（允明笑介欲下）

（李益先鋒�拉允明詩白）允明兄，允明兄，我只怕花院深深人已睡。

（允明大笑介詩白）傻嘅，我包管佢暗裡挑簾倚絳紗。。（白）去。（一推李益即卸下介）〔註十三〕

（李益推門而入食住轉台為花院景）

（正面枇焚香燭，老夫人坐於枇旁閉目輕敲經，一燭照影，庭院陰沉。）

（李益半帶驚慌挑簾一看，見老夫人更驚台口長花下句）夜渡武陵源，錯接瑤台駕，有個王母燒香還未罷，爐煙縷縷伴清霞，未見玉女懷春依膝下，只聽夜半敲經對月華。。紅魚不似鵲橋

〔註十三〕 戲院沒有旋轉舞台，就會在此落幕轉景，然後再起幕，開始〈花院盟香〉。

63

音，豈敢趨前問卜姻緣卦。（琵琶譜子托，欲回身，又不忍，兩次欲入不敢介白）有心求鳳

侶，無膽叩禪關。（欲下介）

（李益重一才啼笑皆非台口白）李君虞半夜三更拜問伯

母大人安好。

（老夫人一才白）十郎，既來之則安之，何以過庭不入呢。

（李益重一才啼笑皆非台口白）哦，有乜好意思呢，（硬著頭皮入拜介）

（老夫人笑白）十郎請坐

（李益木口木面坐下介）

（老夫人笑白）十郎，

（老夫人溫和笑介白）十郎，是否半夜三更，不易求取良媒，親來下聘。

（李益重一才更不好意思介白）嘻嘻，（介）伯母……（口古）小生本有藍田白玉一雙，文錦十

疋，少致筐篚之敬，怎奈夜色蒼茫，倉卒未曾帶下。

（老夫人笑介口古）十郎，唔使嘅，小玉為急於洗我十二年下堂之恥，愛者是才華，不拘身外

物，願求嫁夫憑夫愛，（介）並非女大不思家。

（李益一才口古）伯母，小生立誓，願盡半子之勞，博個雁塔題名，使霍王姬回復當年聲價。

（老夫人一笑後正容口古）十郎，富貴窮通，此乃天命，（介）只要你知道丈夫以守節義創一生

基業，女子以守貞操關係一生榮辱，便嫁個擔瓜賣菜無所怨，幸勿摧殘豆蔻花。。

（李益下拜唯唯諾諾介）（內場起急驟琵琶聲）（起風）

（老夫人會意向內場白）小玉小玉。（全場燈色忽放亮介）

（浣紗拈銀燈照小玉挑簾後上介二王序唱）蘭床半款夜深故弄琵琶。報説拾釵人來也。挑簾卸輕紗。（挑簾一看介）偷向玉菱台淡掃鉛華。鸚鵡在簾間偷驚詫。話我新插玉簪花。曾未見有今宵雅。（二王）下青階，深深拜，（介）是誰個暗遞鸞書，曾把鵲橋，偷架。（羞倚老夫人身後默默含情與李益相視介）（閃電介）

（老夫人笑介起身讓坐白）小玉，你坐啦，（輕推小玉坐下花下句）女呀，我愧無旨酒迎佳婿，幸有一杯百合茶。。更無餘地展東床，室可圍爐供夜話。（含笑衣邊卸下介）

（浣紗見夫人下，放銀燈於枱後欲下介）

（小玉羞叫白）浣紗。（介）

（李益執小玉手乙反木魚）你仙姿綽約多瀟灑。更添雲鬢似堆鴉。。瑤台既許飛瓊嫁。正好還釵伴鬢華。。（將釵替小玉插介）

（浣紗拉絳紗遮面介）

（小玉插釵後慢慢的的悲從中起輕輕啜泣介）

（李益愕然白）小玉，如此良宵，緣何落淚呢。

（小玉接白）妾非文君新報寡。輕微難戀霍王家。。。慕才便把相如嫁。莫使白頭吟老舊年華。。

（悲咽白托譜子）十郎，十郎，妾本輕微，自知非匹，今以色愛，託其仁賢，但慮一旦色衰，恩移情替，使女蘿無託，秋扇見捐，極歡之際，不覺悲從中起。

（李益白）小玉，小玉，古人有誓海盟山，時人有盟心矢誓，願假我以三尺絲羅，寫下盟心之句。

（小玉白）浣紗，浣紗，在箱盒之中取烏絲欄素緞三尺與共文房四寶，侍候十郎寫盟心之句。

（浣紗應命在雜邊角箱盒內取白緞與筆墨出介白）未寫盟心，先問良心，奴婢挑燈，好待姑爺你句句寫真。（閃電介）

（小玉白）十郎請寫。（斜倚枰畔代磨墨介）

（李益一才詩白）未寫盟心句。喜蝶繞燈花。。（寫介長二王下句）自非濃墨可塗鴉，心血凝成癥心話，落筆無反顧，神鬼共稽查，用情倘若存虛假，天阻我南宮折桂，拗折我綵筆簪花。。（包一才收白）盟心句寫完，謹呈玉妹青鑒。

（小玉接白）多謝十郎，（台口讀介）水上鴛鴦，雲中翡翠，日夜相從，生死無悔，引喻山河，若他年薄倖名留，應受天雷，劈打。

66

指誠日月，生則同衾，死則同穴，（浣紗在旁拍手稱讚介）（花下句）有此絲羅三尺盟心句，那怕招來愛鎖共情枷。。（狂風起介）敲簾驟雨報更寒，更怯西風搖鐵馬。

（雷響介）（跟住有遠雷聲）

（小玉食住大驚撲入李益懷中，回頭見浣紗，羞怯逐步褪後掩面一笑，翩然入房介）

（李益白）小玉小玉。（不知所措介）

（浣紗埋箱盒取出薄被倚欄而睡介）

（李益愕然白）咦，浣紗，乜你喺呢處瞓㗎。

（浣紗白）姑爺，往晚呢，我就喺姑娘房陪姑娘瞓嘅，今晚我唔喺呢處瞓，重想去邊處瞓呀。

（一笑蒙被而睡介）

（李益重重一才如夢初醒介花下句）香鬢妙語留佳客，待抱銀燈去會她。。（拈燈入介）

（琵琶急奏，燈光由再暗漸轉黎明雞啼介）

（內場鑼聲介）（叻叻鼓）（浣紗醒介）

（二報差雜邊台口上報白）報，隴西李益得中第一名進士欽點狀元。（連報兩次）

（老夫人衣邊卸上，李益、小玉正面卸上介）

（小玉聞報狂喜先鋒鈸拉夫人又羞又急口古）六娘，六娘，天官賜福，十郎金榜掄元，大魁天下。

（老夫人狂喜口古）浣紗浣紗，你快啲神前點香燭，待我將報差賞賜，唉，小玉，你真係眼力無差。。（手忙腳亂介）（叻叻鼓）

（王哨兒衣邊台口上白）報，禮部有命，凡天下中式士子，榜上三元，俱要立刻拜謁太尉府堂，方准註選，不得阻延。（報差領賞下介）

（李益這個輕擁小玉口古）堂候官，想我好夢正圓，正要替岳家拜謝神恩，不便離家拜府，煩你代轉三台，替我講些好話。（揮手令下介）

（王哨兒台口狠狠然白）天上雷公，地下三公，嘿，你一陣至知。（下介）

（小玉口古）十郎，十郎，香燭已經點好叻，望你共我遙向隴西百拜，拜謝家姑恩重，賜我一位嬌婿簪花。。（埋拜介）

（二旗牌捧聖旨及登科記，二堂候官捧官袍金花，四軍校持金瓜，一御差拈小鑼，禮部侍郎楊修衣邊台口上介）〔註十四〕

〔註十四〕此處疑漏寫「王哨兒同時卸上」，否則落幕前就不能有「王哨兒……作得意狀下介」。見頁七十。

68

（楊修白）請新科狀元相見。

（李益拜白）不知官駕臨門，恕罪。

（楊修口古）狀元郎，一自你金榜掄元，方殷聖寵，適值玉門關節度使劉公濟上表奏討參軍，太尉薦賢，狀元郎即日前往，還須衣冠朝駕。

（李益重一才大驚慢的的口古）呀，幾見有名登金榜，便要參軍遠去，轉對塞外胡沙。

（小玉喊介口古）十郎，十郎，君命不能違，可憐我共你緣定百年，才過渡了溫存剎那。

（老夫人苦笑口古）小玉，大丈夫既為國家棟樑，應無家室之戀，不如就早備一杯陽關送別酒，我女婿起行時候，當在日上亭枘。。

（李益擁小玉悲咽白）小玉，小玉。

（楊修白）狀元郎前程遠大，少作些兒女態，人來，擁狀元郎到招賢館遞換衣冠去者。

（二旗牌擁李益下介）

（李益臨下悲咽白）小玉，小玉，你在灞陵橋送我。

（小玉含淚頻頻點頭介）

（眾人下介）

69

（王哨兒臨下時向小玉覿唇覿舌作得意狀下介）

（小玉先鋒鈸擁夫人啜泣完花下句）嘆今日灞陵橋畔千條柳，難繫征人戀故家。。

——落幕——

〈折柳陽關〉簡介

劇情急轉直下，浣紗陪伴小玉趕去離亭送別。李益由崔允明伴同前來，允明暗向李益說：

這次被貶關外，完全是盧太尉主意。李益醒起頭場還巾與盧燕貞之事，唱一段滾花：「深悔還巾惹起無端禍，才有醋海翻波起浪濤⋯⋯人前請勿洩根源，別後更防嬌妻妒。」〔註十五〕有了這段滾花，便可承上接下，將劇情連緊。

唐滌生在戲中任何一個小環節，都扣得很緊，所以佳作如林。接著與小玉見面，李益介紹崔允明，小玉還問及韋夏卿，李益說他高中進士，派任長安府尹，未能趕來。情節交代分明，到了這時，浣紗安排酒食，眾人入場，剩下李益與小玉，以下兩句口古寫得哀怨動人，寫盡古今人情冷暖。

小玉口古：「十郎夫，阿媽唔喺得送你，阿媽叫我代佢話畀你知，佢話世情險，人情薄，

〔註十五〕前兩句是唱片版曲詞，後兩句是泥印本原文。全段泥印本原文，見頁七五。

71

一來怕人笑佢徒有半子之親，而不能朝夕相對，二來怕風燭殘年，擔唔起離愁別苦。」李益口

古：「小玉妻，你阿媽講『世情險，人情薄』呢六個字，語重心長，我自然會刻骨銘心，永相記

取。唉，其實別苦離愁，小玉妻你又何嘗擔捱得起。新婚才一夜，卻被那箭聲魚鼓帶走了可憐

夫！」這兩句口古，真是扣人心弦，我特別在此介紹，因為口古口白，在看戲時很容易忽略，

故而在此選一些重要的口白口古，介紹予讀者，使讀者了解千斤口白四兩唱，唱詞雖動聽，但

交代劇情，非口古口白不為功。

以下生旦對唱乙反南音合字過門，乙反南音[註十六]，再轉〈斷橋〉小曲，曲詞婉轉纏綿，秀

麗典雅，讀者可在文字本再三體會。

接著小玉驚聞陽關在望，痛心欲絕，唱一段滾花，內容是：「咒陽關一陣狂風雨[註十七]，奪

去我富貴英雄美丈夫。。往日一詩能寫萬般情，今日萬語千言卻難把衷懷吐。」劇情發展，起

行在即，韋夏卿亦於此時趕至，小玉在這時再對李益細說心願，該段口白亦是出於《霍小玉傳》

的。

……

〔註十六〕 唱片版唱「乙反南音」；泥印本是「流水南音」，見頁七七。

〔註十七〕 這是唱片版字句，泥印本原曲詞是「咒陽關停雲滯雨」，見頁七九。

內容是：「十郎夫，妾年始十八，君才二十有二，逮君壯室之秋，猶有八歲。一生歡愛，願畢此期，待八年之後，然後妙選高門，以求秦晉，亦未為晚。妾便捨棄人事，剪髮披緇，夙昔之願，於此足矣。」

霍小玉表示只求與李益做八年夫妻，然後李益再求淑女，小玉願遁跡空門，了此一生。為甚麼在《霍小玉傳》裡霍小玉會有這番說話？

我們首先要了解歷史背景，在唐朝時代，男子負心，女子另嫁，多不勝數。而霍小玉本是洛陽郡王之私生女，郡王死後，小玉之母地位頓失。小玉自小便淪落風塵，在勝業坊陪酒唱曲，今夫婿一朝顯貴，亦不敢過於奢望，只求相聚八年，可見小玉用心良苦。而《霍小玉傳》的原著人蔣防，為描述小玉愛李益之誠，特意歌頌。

接下來的劇情是唐滌生根據原著加以創作，李益聽過小玉所言，亦表示誓不相負，然後再吩咐霍小玉，故人崔允明懷畢世之才，難求三餐飽暖，夏卿俸祿微薄，家有蒼蒼慈母，望小玉愛屋及烏，將故人時加關照，小玉後來果然三年照護崔允明，不負所託，最後李益起行，小玉不堪刺激暈倒，便完結這場好戲。

葉紹德

第二場：折柳陽關

說明：旋轉舞台。開幕時全場疏柳，正面灞陵橋，衣邊台口絲絲垂柳，下有石屯，正面橫石櫈。穿過石橋轉第二景，有峻嶺崇山，飛綿柳絮，衣邊陽關遠景，紅日當空，塞雁橫飛。

（排子頭一句作上句起幕介）（奏古譜陽關三疊）

（浣紗挽包袱並挽小酒盒伴小玉食住古譜衣邊上介）

（小玉台口悲咽花下句）唉，燈街拾翠憐香客，博得御香新染狀元袍。。昨宵花院正盟香，今朝踏上陽關路。（掩袖作苦介）（古譜續玩）

（浣紗亦悲咽白）唉，姑娘，你睇吓灞陵橋畔一片紅愁綠怨，怪不得人哋話怕奏陽關曲，魂銷渭水都叻，你共姑爺合也匆匆，離也匆匆，一朝勞燕各西東，究竟又相逢何日呢。（介）姑娘，趁天時尚早，姑爺未到，不如小坐柳蔭，稍避此斷腸光景。

（小玉點頭介黯然與浣紗坐衣邊柳蔭下）

74

（四旗牌羅傘先上肅立於雜邊台口介）

（允明伴李益雪褸蟒插宮花雜邊上介）

（李益揚州二流唱）絲絲柳，迎接春風和淚訴，遙指灞橋東，說是離別土，情淚灑宮袍。。花半擁，柳攙扶，我踏上征途，哭別那才婚新婦。（掩袖作苦介）（續玩陽關三疊）

（允明悲咽白）唉，君虞，你傷心，我氣結，你新婚難戀鳳凰巢，我依然落第悲才拙，（介）到底鳳凰簫，誰拗折，是誰弄缺梅梢月，我與君曾作道義交，無人悄悄何妨說，（介催快）你人高傲，重氣節，不拜太尉門，佢老羞成怒把仙郎撇，撇你去玉門關，等你捱吓霜和雪。

（李益重一才慢的的如夢初醒切齒暗恨介花下句）心悔還巾曾遇丹山鳳，當將此恨寄心牢。人前請勿洩根源，別後更防嬌妻妒。

（浣紗聞人聲卸出一望介招手白）姑娘姑娘，姑爺到咗咘。

（小玉急拈包袱及酒盒卸出柳林重一才白）十郎夫，（慢的的）

（李益悲咽白）小玉妻，（欲相擁，回見旁人不好意思介）

（允明上前一揖介口古）落第儒生崔允明拜見新婚嫂嫂。

（小玉又羞又苦連隨拭淚還禮苦笑介口古）崔大爺，昨宵十郎夫夢迴午夜之時，曾說生平有歲寒

三友，情同手足，故敢以大爺相稱，（介）咦，重有一位夏卿叔叔，何以未見佢送別征途。。

（李益口古）小玉妻，正話我在招賢館聞得夏卿中了第六十八名進士，派任長安府尹之職，不容掛念，（介）左右，且暫卸柳林之外，待本官與夫人把離情共訴。（隨從卸下介）

（浣紗在正面橫石櫈擺好酒席介口古）姑娘，姑爺，西出陽關無故人，望你哋夫妻醉飲離情酒，

（介悲咽）再訂個佳期密約在夢裡圍爐。。（包重一才）

（李益，小玉重一才相對垂淚介）

（允明浣紗食住雜邊黯然卸下介）

（小玉緊執李益手喊介口古）十郎夫，阿媽唔嚟得送你，阿媽叫我代佢話畀你知，佢話世情險，人情薄，一來怕人笑佢徒有半子之親，而不能朝夕相對，二來怕風燭殘年，擔唔起離愁別苦。

（李益重一才慢的的喊介口古）唉，小玉妻，你阿媽講世情險，人情薄嗰六個字，語重心長，我自然會刻骨銘心，永相記取，唉，其實別苦離愁，小玉妻你又何嘗擔捱得起呢，新婚才一夜，卻被那笳聲魚鼓帶走了可憐夫。。

（小玉強笑口古）十郎夫，所謂夫婿覓封侯，小玉寧敢有陌頭柳色之悲，花佔狀元紅，更寧敢有

76

（李益喊介口古）小玉妻，你縱使無陌頭柳色之悲，我亦有離巢拋妻之愧，唉，（哭得更切）世間從未見有慈祥如岳母大人，更未見有溫柔如枕邊妻子，天何使我匆匆離別，不能伴守青盧。。。呢（搥心痛哭介）

（小玉苦笑白）十郎夫，十郎夫，有離才有合，有合必有離，何苦摧心腸斷呢，（介）呀，妾有微物，願效壯行之敬，（解包袱起流水南音）一幅眉州錦。金織銀鋪。。匆匆未及繡征袍。。昨夜燭蕊燒殘藏玉兔。（贈小玉兔介）更有香囊貯髮贈奴夫。。（介）誓枕留回郎擁抱。（介）定情詩刻在玉珊瑚。。（介）

（李益接唱）陽關曲奏離芳土。塞外春寒渭水都。。唉，臨行話有千般苦。傷情淚有血絲糊。。

（小玉接唱）郎你夢魂莫被花枝虜。。

（李益接唱）你莫哭眼前人去鏡鸞孤。。

（小玉接唱）郎你密密上層台勤思婦，勤思婦。

（李益接唱）唉，妻你頻頻落淚教我怎上征途。。

（內場笳鼓聲介）

77

（小玉慢的的白）正怕極目關山何日盡，怎奈斷腸箛鼓又催人，十郎夫，十郎夫，前便灞陵橋，待妾折柳尊前，一寫陽關之思，十郎請酒，（捧杯起古譜斷橋唱）在柳蔭，夫婦復再交杯醉葡萄。分飛燕求合浦。（對飲完擲杯白）十郎行罷，

（李益拈起包袱啾咽接唱）悲箛聲催客渡。夫妻有淚已將枯。（行介）

（小玉白）十郎，十郎，（接唱）須駐步輕輕再喚夫。待折堤畔柳絲絲縛君今生掛住奴。

（李益接柳接唱）恁地老天老，今生結合情未老，床第恩高[註十八]。（輕扶小玉介）

（小玉接唱）半就半扶，雙雙對喊斷魂路。半顛復半倒。（掩面哭介）（配箛鼓聲）

（李益接唱）傷心語記舊裡重復再傾吐。（白）小玉妻，箛鼓催人，行罷。（譜子重玩）上橋穿柳而過轉第二景介。如可以一路轉台一路唱，則可由小曲第三句起唱慢慢轉台）（白）小玉妻，所謂送君千里，終須一別，經已陽關在望，不勞相送了。

（小玉重一才白）吓，陽關在望，（慢的的再悲從中起介口古）十郎夫，呢一座陽關，千古以來，

〔註十八〕〔床第〕疑為〔床第〕（讀音為止）之誤。曲譜音「尺工」（即簡譜23），若更正為「床第」，必須改旋律。唱片版則改字不改音，句子改成「同夢恩高」。

78

不知造成了幾許深閨怨婦，十郎十郎，小玉一生榮辱，一生苦樂，全在你舉步之間，你切莫一步踏出陽關，便把我墜釵情負。

（李益口古）小玉妻，所謂未註三生石，千里難相會，既註三生石，恩愛永難辜。。（急白）小玉妻請回，十郎去矣。

（小玉垂淚點頭介）

（李益向衣邊行兩步介）

（小玉先鋒鈂牽衣喊白）十郎，十郎，（花下句）咒陽關停雲滯雨，奪去我富貴英雄美丈夫。。往日一詩能寫萬般情，今日萬語千言卻難把衷懷吐。（白）十郎夫……我……

（大鼓逐下打攝沉重之笳聲）

（六軍校拈漢節，一馬童帶馬食住大鼓衣邊卸上嚴肅排列，劉公濟（黑鬚）上介）

（四旗牌羅傘，二衙差捧酒，夏卿（紗帽圓領），允明，浣紗雜邊上介）

（小玉對衣邊軍馬作驚怯抖袖退後介）

（浣紗上前扶住小玉介）

（允明白）夏卿，上前拜見新嫂嫂。

79

（夏卿上前揖白）韋夏卿拜見新嫂嫂。

（小玉又羞又苦介白）叔叔禮重了。

（公濟口古）狀元郎，在下雁門關節度使劉公濟[註十九]，得蒙恩師薦賢，特來迎駕同行，（一才仄才向小玉關目介）咦，點解新夫人似曾相識呢，哦，曾記得兩年前借勝業坊梁園賞花鬧酒，得霍小玉一曲琵琶如泣如訴。

（小玉重一才慢的的強烈反應自卑介）

（允明口古）唏，所謂柳傍章台生，花借梁園種，新嫂嫂系出洛陽王族，公台應慎於言語，萬勿使白璧稍有蒙污。。

（小玉斜拜允明作感愧交集狀介）

（公濟向衣邊喝白）人來，吹號起行。

（內場吹角起奏古譜陽春白雪介）

（小玉喊白）十郎夫，十郎夫，（跪抱李益膝苦介）以君今日才貌名聲，萬人景慕，願結婚媾者，

〔註十九〕 上一幕（頁六九）寫「玉門關節度使劉公濟」，這裡原文卻寫「雁門關節度使」，疑誤。

80

（固亦眾矣，離思縈懷，歸期未卜，盟約之言，恐成虛語，妾有短願，欲輒指陳，未委君心，復能聽否。

（李益驚怪白）小玉妻，十郎有何罪過，而令你發此不祥之語。

（小玉白）十郎夫，妾年始十八，君才二十有二，逮君壯室之秋，猶有八歲，一生歡愛，願畢此期，待八年之後，然後妙選高門，以求秦晉，亦未為晚，妾便捨棄人事，剪髮披緇，夙昔之願，於此足矣。（泣不成聲介）

（李益亦喊白）小玉妻，十郎縱有仰面還鄉之日，決無另配虧負之時，（扶小玉起介）小玉妻，故人崔氏，懷畢世之才，難求三餐之飽，夏卿俸薄祿微，家有蒼蒼慈母，望小玉妻能愛屋及烏，將故人時加關照。（譜子直玩）

（允明一路聽一路喊埋拈酒一杯口古）君虞，你嚟，待愚兄奉你一杯餞行酒，大丈夫以守節義創一生基業，呢句說話你要記緊至好。

（夏卿埋敬酒介悲咽口古）君虞兄，所謂長旗掀落日，短劍割離情，望你為嫂嫂加衣強飯，早返京都。。

（公濟白）請參軍起行，人來帶馬。（介）

（李益頓足快點下句）幾番腸斷上征途。。揚鞭拋別離情路。（上馬衣邊下介）（眾人隨下介）

（小玉狂叫十郎夫暈倒，浣紗扶住介）

（夏卿允明相對黯然介）

（浣紗花下句）姑娘呀，你弱質難擔離別恨，只好夢出陽關去會夫。。

（同下介）

——落幕——

〈曉窗圓夢、凍賣珠釵〉簡介

唐滌生在改編《紫釵記》時，為了適應現代的演出，將湯顯祖原著中的〈曉窗圓夢〉與〈凍賣珠釵〉拼在一場，刪繁就簡，眼光獨到。

這場戲唐滌生又是用險韻（佳韻），雖然全場都是滾花、木魚、口白，但用字頗費工夫。

這場與上場相隔三年，小玉為了家計，為了照顧崔允明生活，已典當俱窮。浣紗上場兩句口白：「適才典了珍珠鈿，此後空餘紫玉釵。」從這兩句口白，足見小玉處境艱難。

小玉憶夫成病，浣紗回來時，小玉夢中驚醒，對浣紗說夢見一黃衫大漢，相送一對花鞋。

小玉說鞋者諧也，相信總有日與夫君魚水和諧。唐滌生用四句口古，便交代了〈曉窗圓夢〉。接著崔允明又來告貸，我在這裡特別提到以下曲白，因為唐滌生充分描寫崔允明的個性，他為了太尉招賢，希望博得一份差事，以免負累小玉。

以下是小玉口白：「大爺，不見才三天，何故枯黃如此，浣紗，快拈串青錢，以供大爺急需之用。」允明接住說：「我並不是為茶飯而來。」接唱乙反木魚，內容是：「三朝七日來借債。

累嫂你當完金鐲又典銀釵。。當日太公七十始受文王拜。我身縱窮酸但志尚懷。。只為太尉招賢將帖派。我呢個白髮儒生上玉階。。登堂苦恨無衣帶。拜府實難拖對燕尾鞋。。」

小玉聽罷，連忙把浣紗賣去珍珠鈿的錢銀全部交予允明，小玉說：「大爺才志堪人敬，區區之數，也足夠你置裝之用。」允明一時不敢接，小玉再三叫他拈去，允明感慨地說：「嫂嫂，我都知道長貧難顧，我亦知道嫂你日漸艱難，我剩得一口氣，都想博一時轉運，我無非欲報答你三年嘅恩惠。崔允明今生不能報答嫂嫂嘅大恩，我死後也要銜環結草。你共十郎終有復合之時。嫂嫂，我生又保佑你，死又保佑你。」允明夾哭夾說還跪下來。小玉大驚忙扶起允明，也是哭著說：「大爺請起，薄命人折福。」以上的鋪排，真是感人下淚。[註二十]

我記得當時仙鳳鳴初演《紫釵記》，我在利舞台欣賞，看到這場，過半觀眾感動流淚。而台上白雪仙與梁醒波兩位資深藝員，演得淋漓盡致。當然編劇者也是功不可沒。

相信年輕觀眾，看不到當年舞台演出，也可以從電影本看到兩位藝員的精湛演技。劇情至此，小玉最後拈出紫釵唱：「散盡千金求歸訊，運窮何惜賣珠釵。。」這場戲便告一段落，而文

〔註二十〕 本簡介幾段曲白用字，皆來自唱片版本，不是泥印本原句。泥印本原句見頁八八、八九。

84

字本留下玉工侯景先到來、小玉請他賣釵一段，因劇本過長，今已刪去〔註二十二〕。

葉紹德

〔註二十一〕「本版」是完整原始劇本，保留了此段，見頁八九。

第三場：曉窗圓夢、凍賣珠釵

說明：佈半房花園景。照《蝶影紅梨記》第四場第三個轉景改衣邊閨房，雜邊亭苑。衣邊房有大帳，橫柏銀燭，亭苑外近雜邊台口處有小藥爐茶灶。

幕序三年後。

（小玉帳內睡幕）

（排子頭一句作上句起幕）（譜子）

（浣紗食住譜子拈錢及藥雜邊上介一才嘆息詩白）適才典了珍珠鈿。此後空餘紫玉釵。。（白）嘅，姑爺一去三年，姑娘愁病交迫，拜佛求神，室無長物矣。（解藥落煲起長二王下句）當年燈市耀花街，一夜賒來相思債，三年魚雁渺，珠淚暗縈懷，思郎病損纖纖態，半倚薰櫳夜夜猜，日對神前千叩拜，踏遍了灞陵歸路，對陽關哭斷天涯。。可憐佢病不延醫，只叫我把當歸收買。（白）唉，不分寒熱，飲親都係當歸，個病又點會好呢。

86

（小玉在帳中驚夢扎醒狂叫浣紗浣紗，先鋒鈸撲開帳倚台喘氣介）

（浣紗食住先鋒鈸撲入扶小玉出苑外介白）姑娘，姑娘，你夢中驚醒，是否有見姑爺歸來。（介

口古）唉，姑娘，莫講你唔係夢到姑爺，就算夢到姑爺都冇用嘅叻，三年來雁渺魚沉，枉你

散盡貲財，妄將神拜。

（小玉口古）浣紗，我唔係夢見你姑爺，我夢見一個黃衫大漢，（一才）佢似官非官，似俠非俠，

重送咗我一對金絲銀繡嘅小花鞋。。

（小玉口古）吓，姑娘，你夢見一個身著黃衫嘅人送一對花鞋畀你呀，唔，呢個夢唔好，鞋鞋

聲，我信得過姑爺都唔會番嚟嘅叻，難為你憔悴花容，日添病態。

（小玉口古）浣紗，未經此夢之前，我都未敢把歸期卜問，既經此夢之後，我相信你姑爺唔使幾

耐就番嘅叻，因為個夢中人送咗對花鞋畀我，所謂鞋者諧也，總可望得魚水重諧。。（倚疏

梅坐下介）

（浣紗悲咽口古）姑娘，係咁就好叻，呢，正話你畀我個隻珍珠鈕，已經當咗一萬貫錢，崔老相

公三日嚟一次，五日嚟一次，又食得幾耐呢，以後就真係當無可當，賣無可賣。

（小玉口古）浣紗，大爺嚟嘅時候，你千祈唔好洩漏我嘅寒酸光景，所謂詩人落魄總有傲骨形

87

（浣紗點頭答應介白）哦，哦。

（內場允明咳嗽聲介）

（浣紗細聲白）呢，又嚟呦。

（小玉重一才慢的的悲咽口古）大爺，不見才三天，何故枯黃如此，浣紗，快拈串青錢，好待大爺把危難暫解。

（浣紗滿面枯黃帶病容上介台口詩白）風搖病榻燭難點。雨打蓬窗濕老柴。。（入介白）嫂嫂。

（小玉重一才慢的的苦笑口古）大爺才志堪人敬，可惜大爺生在此俗世狂流，被遺棄於炎涼世態。

（允明苦笑搖頭介口古）嫂嫂，我並不是為茶飯而來，乃是為求生見嫂，一串青錢只能供我苟延殘命，想古人七十尚能登壇拜帥，寧不令我百感縈懷。。

（允明在袋拈出紅柬介口古）嫂嫂，古人有過思君子之言，我才有此奮激豪情之語，呢，盧太尉設下招賢之席，送來請柬，怎奈我青衫百結，怎能去見得門官守衞，個個都毒似狼豺。。

（小玉白）浣紗，你將正話拈番嚟啲錢畀晒大爺聊作添衣之用。

骸。。

（浣紗苦口苦面交錢介）

（允明接錢白）多謝嫂嫂，（台口花下句）自份長貧難照顧，才肯衣冠投謁上官階。。誰不知太尉弄權，謀升斗只好折腰下拜。（別下介）

（浣紗悲咽白）唉，姑娘，錢又冇晒叻，以後就算有人報説姑爺消息也無從答謝。

（小玉一才慢的的狠然白）浣紗，將紫玉釵拮來。

（浣紗急入房拮出釵喊白）姑娘，此釵乃是上頭之物，你……

（小玉苦笑花下句）散盡千金求歸訊，運窮何惜賣珠釵。。連尋侯氏到門庭，此釵貴重難脱賣。

（對釵悲咽介）

（浣紗下，急帶侯景先雜邊上介）

（景先白）拜見郡主。

（小玉一才遮面羞愧介口古）唉，侯伯伯，所謂貴人兒女落節失機，早已無顏相見，可奈事有急用，請你將呢支紫玉珠釵即時脱賣。

（景先口古）郡主，呢支釵至少值九萬貫錢，急切間邊處有人買得起呢，呀，我記起叻，等我拮住呢支釵去太尉門堂走走，因為佢有女于歸日，急須上鬃釵。。（拮釵別下介）

89

（小玉一才面口啞雙思介）

（浣紗白）姑娘，日夜對藥爐，不如我陪你出去行吓散吓心。

（小玉搖頭介）

（浣紗白）姑娘，不如我同你去行吓陽關路。

（小玉點頭花下句）浣紗你為我換衣裳，掩卻懨懨病態，好去陽關望天涯。。（入房）

──落幕──

〈吞釵拒婚〉簡介

這場戲在湯顯祖原著的回目是：〈婉拒強婚〉。唐滌生改為〈吞釵拒婚〉更加表揚李益深愛小玉之誠。劇情發展，盧太尉沒收李益所有家書，發現李益有一首詩，可以誣他反叛朝廷之罪。其詩云：「日日醉梁州〔註二十二〕，笙歌卒未休，感恩知有地，不上望京樓。」

太尉以「不上望京樓」一語為要脅，所以連隨調李益回來，先來太尉府，再安排李益好友崔允明與韋夏卿到來一同相勸李益入贅盧家。崔允明若是趨炎附勢的人，大可以應承太尉所求，李益允婚與否，他樂得一生不愁衣食。

但，唐滌生描寫崔允明有性格，不畏權勢。當崔允明知道太尉欲招贅李益，連忙說：「老大人，有道貧賤之交不可忘，糟糠之妻不下堂，李益早與霍小玉成婚，已是使君有婦，你要我

〔註二十二〕 泥印本原句：「日日醉『涼』州」，見頁九六。湯顯祖《紫釵記》第三十一齣亦寫：「日日醉『涼』州」。

91

斷人結髮之情，做成了虧心之事，真是難乎甚難。。告辭了。」〔註二十三〕

這段下句口古寫得崔允明正氣凜然，接著太尉再施威迫利誘，唱詞是：「酬媒願奉金千両。」〔註二十四〕（允明白：「不屑。」）薦你做個五品京官又何難。。三台有命不依從，見否滿堂皆杖棒。」太尉施恐嚇，而韋夏卿一面怯於太尉虎威，一面又恐允明再來頂撞，唐滌生安排得非常妥善。接下允明與太尉對話一人一句口白：「老大人一共生有幾個千金？」「老夫一共生有五女，燕貞最細。」「可是全在閨中待字？」「四個女兒早已出門。」「諸千金婚後與夫婿感情可好？」〔註二十五〕「倒也恩愛。」

唐滌生寫到這裡，在崔允明明白盧太尉家事之後，安排允明戲弄太尉，用了四句口古，寫得雖然口語化，但字字有力，極嬉笑怒罵之能事。內容是：「老大人，一舍媒人我唔做，除非有五舍媒人我至做，橫掂都讀壞詩書要轉行，最少都要有得幾單拉頭纜。我有四個妹，都重閨

.............
〔註二十三〕 簡介是唱片版，泥印本整段口古見九八。
〔註二十四〕 這是唱片版，泥印本原文是「酬媒『自有金腰帶』」。見頁九八。
〔註二十五〕 這是唱片版，泥印本原文是「老大人一共『生有幾女』……諸千金『嫁』後與夫婿感情可好」。見頁九八。

92

中待字，想話向老大人你嗰四位乘龍快婿獻媚高攀。。老大人，除非你嗰四位女婿都肯拋棄結髮之妻，我至肯替你五女為媒，將頂烏紗帽賺。針唔到肉唔知痛，霍小玉一樣有嬲教爺生。。」

太尉聽罷大怒親手毒打允明至死，允明臨死吩咐夏卿，這段滾花真是可圈可點。曲詞是：「我愧無寸德酬小玉，捨生取義報紅顏〔註二十六〕。寄語十郎莫棄枕邊情，你話我魂在望鄉台不散。」這段滾花，字字感人。接著太尉命人抬屍草草殮葬，並説：「一陣十郎到府，有人敢提起老人死訊與小玉消息者，立斬不饒。」

這段高潮戲過後，隨著玉工拈紫釵到來求售。太尉聞紫釵索價九萬貫，小心看過紫釵，並向玉工追問釵主是誰。玉工初不肯説，後因太尉説紫釵來歷不明，不允收釵，無奈説出釵主是霍小玉。

太尉聞言忙照價收買，並命玉工入西軒，修理一些零散首飾。編者在此留下伏線，太尉將釵交王哨兒，著他命妻子在十郎來到之時，扮作鮑家三娘，前來賣釵，説道霍小玉別嫁，好待李益生惱，入贅盧府。諸事安排妥當，李益前來拜府，問太尉何以回來不許回家，先來拜府？

〔註二十六〕 這是唱片版，開山泥印本寫「『幸存忠義』報紅顏」。見頁九九。

93

太尉笑著回答：「我家即是你家，今已命人到隴西接令母前來一同居住。」（註二十七）

李益向韋夏卿追問允明近況，夏卿支吾以對。即時王哨兒的妻子扮作鮑三娘到來賣釵，太尉故意將紫釵交予李益觀看，李益一見紫釵小心細認，然後追問來源，得知小玉另嫁不禁痛心欲絕。

以上情節，讀者從文字本仔細看李益與賣釵老婆子對話，這些口白口古寫來簡潔有力。有了這段戲，引起下面劇情的高潮迭起。

李益聞得小玉別嫁，傷心不已，用一段反線中板追述當日之情，何以三年今日恩情已斷。

太尉連忙相勸，說：「大丈夫何患無妻，不如將釵改聘小女，有韋夏卿為媒。」（註二十八）韋夏卿在虎威之下，惟有婉勸李益。李益那時傷心失望，寧願吞釵拒婚，唱出一段〈戀壇中板〉，曲詞是：「十郎喊句舊情淡，偷將紫釵空泣盼，跪向青天把情談。夢斷香銷痛不欲生，哭分飛釵燕不待我回還，吞釵驚玉碎，情已冷，郎決殉愛，願以死酬俗眼。」（註二十九）

......

〔註二十七〕 泥印本原文：「我嘅家即是你嘅家一樣啫，我已經早早命人到隴西接令壽堂到來我家居住。」見頁一○二。

〔註二十八〕 泥印本寫：「不如就將『呢支紫玉釵』改聘小女，『呢，而且夏卿甘願』為媒。」見頁一○五。

94

這段曲詞，描寫李益用情之專，願以死明志。太尉那時老羞成怒，以反唐詩要脅李益，李益大驚，因作反可株連九族，無奈求太尉寬限，太尉深慶成功，命人帶李益入去見燕貞。

唐滌生安排老玉工適於此時出來，由太尉介紹他認識五姑爺李益。接著浣紗扶小玉到門前聽候賣釵消息，小玉得聞玉工說出五姑爺乃是參軍李益，原是隴西客，新從塞外歸。那時小玉傷心欲絕，欲闖門入去理論，被浣紗勸止，小玉瘋狂而去。

以上零碎情節，唐滌生一一安排恰當，三言兩語交代清楚。劇情至此，已可告一段落，惟是要引入下一場戲，故而安排李益聞浣紗之聲復上。

而夏卿則邀請李益去崇敬寺賞牡丹，初為太尉所拒，後因李益苦求，太尉乃命王哨兒去寺門替夏卿定下賞花筵席，然後吩咐軍校：「一陣你家姑爺賞花之時，有人敢當你姑爺面前提起霍小玉三字者，亂棒打死。」緊連著下一場〈花前遇俠〉。

〔註二十九〕 引用曲詞是混合版。「十郎喊句舊情淡，偷將紫釵空泣盼，跪向青天把情談」是泥印版。「夢斷香銷痛不欲生」是電影版。「哭分飛釵燕不待我回還」是泥印版。「吞釵『寧』玉碎，情已冷，郎決殉愛」是唱片版。「願以死酬俗眼」是泥印版。泥印本完整的全台人物佈局、科介及曲詞，見頁一〇六。

葉紹德

第四場：吞釵拒婚

說明：佈太尉府孔雀堂景。照《牡丹亭·拷元》一場佈。衣邊角孔雀屏風，品字椅。兩邊台口紅柱矮欄杆並半捲珠簾。

（排子頭起幕）

（八軍校持白梃，八梅香企幕）

（王哨兒台口企幕介）

（太尉拈詩一首衣邊上介花下句）誰助十郎題虎榜，可恨佢成名抗命戀勾欄。。得接吹臺感恩詩，始行召返離巢雁。（白）唉，悔不該在女兒之前誇下大口，三年來耿耿於懷，面上久無光彩，（介）月前門生劉公濟寄來李益吹臺感恩詩一首，詩云，日日醉涼州。。笙歌卒未休。。感恩知有地。不上望京樓。。嘿，不上望京樓之句，分明是怨恨老夫，但亦可以誣捏他叛反朝廷，（重一才）於是老夫立刻將李益調返長安，不准過家，另有任命，乘機以詩威

96

脅，那怕好事不成。（重一才）唉，欲結姻親還須先施以禮，老秀才與韋夏卿乃李益生平知己，就使他席上為媒，省回口舌。（正面坐下介）

（允明、夏卿（紗帽圓領）各持紅柬分邊上介）

（允明台口花下句）天賜十郎諧淑眷，才使我得延殘命飽三餐。。錦上能添百朵花，雪中難覓三斤炭。

（夏卿台口花下句）得來一件烏紗帽，守份安貧奉母還。。三日一趨太尉堂，穩沐皇恩無憂患。

（二人繳帖於王哨兒入拜見介）

（太尉溫和白）坐下坐下，（介口古）崔老秀才，我記得三年之前共你在渭橋燈市相見，嗰陣你話同李益朝同起，晚同睡，看來你兩個嘅交情自非泛泛。

（允明口古）老大人，儒生以為三年前與大人在渭橋相見後該科必中，點知一樣係落第，嗚呼此皆天命也，怨無可怨，好在夏卿與十郎一樣視我為兄長，除非我唔向佢兩個開口，開親口有求必應，借親錢例不須還。。

（太尉口古）老秀才，你又知否十郎迷戀煙花，難成大器，我有意招他為婿，特請老秀才你為媒，說服隻歸來雁。

（允明重一才離橈憤然口古）老大人，（催快）有道是結髮之妻情義長，糟糠之婦不下堂，十郎經已娶了頭妻小玉，你叫我撮合為媒，分明是要我斷人結髮之恩，仳離糟糠之婦，淫媒不願做，（介）虧心事難行。。（白）告辭。（先鋒鈸）

（太尉食住先鋒鈸執允明台口強笑介花下句）酬媒自有金腰帶，（一才）

（允明食住一才白）不屑，

（太尉續唱）薦你做個五品京官又何難。。（介）三台有命不依從，（一才）見否滿堂皆杖棒。（一才允明蹼地介）

（夏卿白）大人大人，（花下句）寒儒久病無靈藥，命在浮游斷續間。。（介）縱然不肯代為媒，莫把虎威重再犯。

（允明唾開夏卿跪下白）老大人一共生有幾女。

（太尉以為允明有轉機溫和白）嘻嘻，老夫一共生有五女，燕貞最細。

（允明白）可是全在閨中待字。

（太尉白）哦，四個女兒早已出門。

（允明白）哦，諸千金嫁後與夫婿感情可好。

（太尉白）倒也恩愛。

（允明重一才白）老大人，（口古）一舍媒人我唔做，除非有五舍媒人我至做，橫掂都讀壞詩書要轉行，最少都有得幾單拉頭纜。我有四個妹都重閨中待字，想話向老大人你嗰四位乘龍快婿獻媚高攀。。老大人，除非你嗰四位女婿都肯拋棄結髮之妻，我至肯替你五女為媒將頂烏紗帽賺。針唔到肉唔知痛，（介）霍小玉一樣是有嬭教爺生。。

（太尉重一才叻叻叻鼓拋鬚頓足快點下句）寒儒心目兩俱盲。。衝冠怒奪驚魂棒。（先鋒鈸搶白梃怒打允明介）（無意兜心一撞）

（允明身露紫標雙手緊執棒悲憤白）夏卿夏卿，（花下句）我……我愧無寸德酬小玉，（一才）幸存忠義報紅顏。。寄語十郎莫棄枕邊情，（一才）你話我魂在望鄉台不散。（死介）

（夏卿擁屍狂哭允明介）

（太尉更怒喝白）夏卿站開。（介）噤聲。（介）人來，（介）將此老頭兒屍骸抬入後園草草葬殮。

（介）夏卿，一陣十郎到府，有人敢提起老人死訊與小玉消息者，立斬不饒。

（夏卿大驚介白）知道知道。

（太尉白）坐下罷。（拂袖介）

99

（二軍校抬允明屍衣邊底景角下介）

（景先食住此介口拈紫玉釵雜邊台口上介白）堂候官，請報長安老玉工有紫玉釵求賣。

（王哨兒點頭領景先入叩見並奉紫釵介）

（太尉一見白）唏，老侯老侯，我想搵一支上好嘅紫釵畀我五女上鬢之用，乜你咁耐至搵到嚟畀我喇，所值幾何。

（景先白）釵主索價九萬貫。

（太尉白）拿來一看。（介）（口古）小燕穿花雕工精細，果然是一支上好嘅紫玉釵，老侯，到底此釵究是誰家所有，緣何將佢變賣於一旦。

（景先嘆息口古）老大人，釵主原是洛陽貴冑，唉，所謂貴人兒女失機落節，何必更揚姓氏，以增羞慚。。。

（太尉一才不歡介白）拿回去，（口古）此釵既來歷不明，焉能值取青錢九萬。

（景先急介白）大人大人，（悲咽口古）唉，我鬚眉斑白，閱世太深至想顧人體面啫，此釵本是霍小玉上頭之物，（一才）（夏卿食住一才驚震介）如非淪落，又點會典賣釵環。。。

（太尉拈釵一看重一才白）哦，霍小玉紫釵。（介）老侯，此釵我照價收落，五小姐行將出閣，

100

還有幾件零碎首飾，急於待人修理，春梅，你帶領老侯入西軒奉茶，待修理完畢，再來看賞。

（梅香帶景先衣邊角入場介）

（太尉拈紫釵慢的的一路想計行開台口介）

（夏卿亦走埋看釵介）

（太尉拂袖喝白）唏，站開些，（介）哨兒過來。

（王哨兒急走埋白）在。

（太尉拉哨兒台口白）哨兒，你須知養兵千日，用在一朝，你趕速拈紫玉釵回返家中，待李十郎到府敍事之時，你暗中叫你妻子扮作鮑四娘之姐鮑三娘到來獻出此釵，說霍小玉有了別人，故而將釵棄賣，十郎見惱，自然棄舊從新，依計行事。

（王哨兒拈釵衣邊台口下介）

（夏卿莫名其妙一味焦急坐立不安介）

（大點）（二旗牌，四高腳牌上寫奉旨回京，移鎮孟門先上）

（李益上介中板下句）塞雁移參孟門還。。鬼域胡沙迷淚眼。欲返深閨夢裡難。。（花）只剩得斷

蓬蓽草伴愁人，相思欲寄無魚雁。（揮手令隨從下入介白）拜見恩師。

（太尉喜介白）坐下坐下。（李益坐雜邊）（梅香奉茶）

（李益口古）恩師，想我遠戍塞外三年，時有思歸之感，既然恩師情重，調我移參孟門，何以又聲明不准返家，使我長受仳離之慘。

（太尉口古）唏，十郎乃是我最愛門生，我嘅家即是你嘅家一樣啫，我已經早早命人到隴西接令壽堂到來我家居住，相信早已啟碇揚帆。。

（李益這個欲再問又不敢介口古）夏卿，一別三年猶幸故人無恙，係哩，崔允明一生落拓，別來近況如何，可是過得一般平淡。

（夏卿這個悲咽介口古）允明兄佢⋯⋯頗好⋯⋯好好⋯⋯好在到今日佢始一洗窮酸氣派，以後都唔使人照顧佢茶飯三餐。。

（李益安心白）哦，謝天謝地。

（王哨兒帶假三娘拈紫玉釵上，哨兒使眼色假三娘入介）

（三娘跪下白）太尉爺爺在上，老婆子叩見。

（太尉故作不明介白）你是誰家。

102

（三娘白）鮑家。

（太尉白）因何而來。

（三娘白）聞說五小姐行將出閣，需要紫玉珠釵，今有現成珠釵獻上。

（太尉白）十郎歸來，此上鬢之物更不能少，呈來一看。（介）小燕穿花，紅絨緊纏，十郎十郎，此釵將來與你甚有關連，何妨同來一看。

（李益埋看釵愈看愈驚白）恩師，塞外胡沙傷目，能否借我燈前觀賞。（拈釵台口長花下句）當日拾釵時，此釵曾耀眼，釵頭玉燕光猶燦，尚把宜春喜字唧，釵上紅絨還未爛，燈下魂銷淚已瀾。。一回把玩一回驚，（包一才跌椅）審問來源難怠慢。（快口白）賣釵老婆婆既是姓鮑，可有姊妹。

（三娘快口白）鮑家一共七姊妹，我排行第三。

（李益快口白）可認識鮑四娘。

（三娘快口白）四娘是嫡親四妹，她鑽營風月圈，詼諧擅作媒。

（李益重一才口古）鮑三娘，看你衣裝不似有紫釵之人，莫非你從霍家賺取珠釵，轉賣於當朝權宦。

（三娘口古）大人，實不相瞞同你講啦，呢支釵係我四妹求我代佢賣嘅，因為霍小玉慕才招嫁，嫁咗個丈夫一去三年並無訊息，上個月又係我四妹為媒同佢另尋夫主，再嫁之後，（介）才有棄賣此紫玉釵環。。

（李益重一才叻叻鼓跌椅慢慢的喊介白）小玉……小玉……

（太尉白）三娘，那小玉與參軍爺爺有些瓜葛，燕釵留此，你下堂去罷。

（三娘假作大驚白）該死該死。（急下介）

（李益拈釵鑼鼓起反線中板介）

（夏卿屢欲提醒李益，但為太尉喝止介）

（李益台口反線中板下句）拾釵人隨夜雨歸，墜釵人已隨雲去，歸來遲一月，此恨永難翻。。八千里路夢遙遙，灞陵橋畔柳絲絲，恍見夢中人，招手迎郎返。驚見賣釵人，釵未斷時情已斷，未溫前夢，夢經殘。。胡不念花院盟香，胡不念折柳橋頭，胡不念灞陵曾碎鴛鴦盞。若到渭橋忙掩眼。怕回憶當年燈街倩女墜釵環。。（悲咽花）抱得餘香誓枕回，卻已人去床空難戀棧。（對釵喊小玉不止介）人空返。一別竟成永別，續情難。。寫在烏絲欄。。（催快）哭一句釵在情亡也應念燭淚裁詩，也應念吹臺醉玉，更有盟心句，胡不念花院盟香

（太尉含笑走埋口古）十郎，喊兩句就算叻，夏卿同我講，話你共小玉認識由拾釵至定情，同在一宵，一者容易成婚不為美重，二者所謂霧水姻緣，只不過匆匆一晚。

（李益喊介口古）我唔喊就假嘅叻恩師，（哭得更切）（夏卿在旁背太尉啾咽）縱使一夜恩情容易洗，小玉為一夜恩情徒受三年相思苦，摧腸切腹，唉，我知，佢之所以改嫁者，無非想狠心跳出離恨關。。

（太尉笑介口古）十郎，大丈夫何患無妻，不如就將呢支紫玉釵改聘小女，呢，而且夏卿甘願為媒，所謂知己隆情，量你也難於輕慢。（怒目視夏卿介）

（夏卿啼笑皆非向李益苦笑點頭介）

（李益一才白）哦，夏卿為媒，（喊介口古）夏卿夏卿，一自慈恩矢誓，我哋同為歲寒三友，我點都估唔到你有呢種寡情表示，（介）大丈夫以重節義創一生基業，女子以守貞操關係一生榮辱，所謂欠人一文錢，不還債不完，賒人一生債，不還不痛快，（哭得更切）夏卿，你年紀輕，好彩允明哥唔響處，如果佢響處呀，（介）你就會受到佢大義責難。。

（夏卿連連揖拜謝過背太尉搥心作痛介）

（太尉花下句）今日珠釵虧負你呢個台館客，（一才）又不是薄倖王魁負紅顏。。賒人債，不還痛

斷腸，（一才）欠我恩，欲還須當諧奠雁。（斜目怒視夏卿迫為媒介）

（李益重一才慢的的台口內心關目介）

（夏卿繞過李益身旁悲咽乙反木魚）欲遞東床龍鳳柬。千斤重任怎能擔。。呢頂奉母烏紗難毀爛。故友應憐進退難。。莫道癡心便可無忌憚。太尉權威繫死生。。琴絲有劍曾揮斬。望哥你換過新弦帶淚彈。。

（二梅香扶燕貞衣邊卸上倚於屏風後細看介）

（李益一才冷笑介詩白）伯牙早把瑤琴碎。琴碎新弦續上難。。（戀壇中板）十郎喊句舊情淡，偷將紫釵空泣盼，跪向青天把情談。（跪介）（序，燕貞向太尉示意，太尉揮手令下）緣非慳。

（序，燕貞暗纏太尉）參軍一去量她身世慘。。（序，太尉暗中安慰燕貞並頻頻揮手令下）哭一聲，悲慘聲聲，哭分飛釵燕不待我獨自回還。（序哭白）小玉小玉，你太狠心吶，（燕貞向太尉咬耳朵後則與梅香卸下介）吞釵酬玉碎。（士合上上士合上）不堪婚配願以死酬俗眼。（先鋒釵作吞釵狀介）（唱戀壇過序時俱要狂哭小玉）

（夏卿食住先鋒釵雙膝跪下緊執李益手介）

（太尉重一才拋鬚怒介口古）嘿，李君虞，你使乜吞釵嚇嚇我吖，其實你早有叛變朝廷之心，係

106

唔係因為娶咗我個女之後誼屬姻親，使你難於作反。呀。

（李益重一才咁咁鼓大驚口古）恩師恩師，婚姻事小名節事大，你萬不能妄加諸罪，陷我受國法摧殘。。。

（太尉拈詩出重一才口古）李君虞，你吹臺曾賦反唐詩，劉公濟已經暗中寄咗畀我咁，不上望京樓，還不是反唐鐵證，（一才）好啦，等你阿媽嚟嘅時候，我就押同罪犯，上朝廷求聖鑑。

（拂袖晦氣坐下介）

（李益連隨瘋狂起身口古）恩師恩師，作反可以株連九族，可憐我娘親經已殘年七十，兩鬢俱斑。。。

（夏卿一路跪埋牽太尉袍角喊白）恩師饒命。（雙）

（太尉晦氣白）一不是親，二不是戚，我緣何要包庇。

（李益重一才慢的的的花下句）願棄珠釵諧鳳侶，方信落網歸鴻擺脫難。。。劫餘怕見燭花紅，百拜哀哀求寬限。

（太尉笑介口古）哎哎，十郎，以後你就住在太尉府花樓別館，非經准許，萬不能擅自出門，呢，而家阿燕貞喺花樓等你見吓面呀，你哋份屬未婚，唔好令佢倚樓長盼。

107

（李益悲咽搖頭口古）唉，恩師，何必強我以兩行粉淚，重傍粉榭花間。

（太尉白）十郎，你去見吓佢，一陣至出嚟傾過，去去，秋荷，香菊，帶你家姑爺到花樓去者。

（二梅香領李益向衣邊角行，景先食住此介口衣邊卸上與李益一碰介）

（太尉白）老侯老侯，拜見李益五姑爺。

（景先拜見，李益下介）

（太尉命梅香取九萬貫錢予景先介）

（夏卿欲跟李益下，被太尉喝止，拂袖令其回座介）

（浣紗扶小玉雜邊台口上介白）吓，點解老侯去咗咁耐都唔出嚟呢，佢話明去太尉府嘅，姑娘，我哋不如企喺街角等吓佢啦。

（景先捧錢出門介）

（小玉一見迎上前介白）侯伯伯，是否珠釵曾經賣去。〔註三十〕

⋯⋯⋯⋯⋯⋯⋯

〔註三十〕　泥印本寫「小玉一見迎上前介白」，另有文字在其上改「小玉」為「浣紗」，即改作：「浣紗一見迎上前介白」。

（景先白）如非賣去，那裡來這許多青錢。（交錢浣紗介）

（小玉感嘆介口古）唉，侯伯伯，想紫玉釵乃先君以重金買來留作我上鬢之用，萬不料小玉失機落節，一支上頭釵尚不能保，他日到黃泉，更不知何以自圓其慘。

（景先口古）郡主，呢支釵原本難於出售，好在盧太尉第五女燕貞小姐行將出閣，等待珠釵好上鬢。。

（小玉口古）哦，原來燕釵易主，一樣是上頭之用，侯伯伯，聞得太尉五女經已待字多年，但不知與誰家兒郎諧奠雁。

（景先口古）五姑爺乃是參軍李益，倒也生得一表非凡。。

（小玉重一才白）吓，五姑爺是參軍李益。（慢的的微笑搖頭介）世間同名同姓者多，侯伯伯你可曾見過新姑爺……

（景先急白）見過見過，生得潘安眉目，宋玉身材，在西軒曾聽丫鬟語論，話新姑爺原是隴西客，新從塞外歸。

（小玉重一才欲吐血慢的的強忍住介）

（老道姑（拈卜魚，掛佛袋，上寫西天王母觀）、老尼姑（拈卜魚，掛佛袋，上寫水月觀音廟）食

（住此介口從雜邊角上偷看介）

（景先乘機辭下介）

（小玉花下句）萬不料舊時結髮釵頭玉，改作新歡壓髻鳳凰簪。。闖入花間問十郎，莫不是厭我病老財空情亦散。（先鋒鈸欲闖門）

（浣紗攔介喊白）姑娘姑娘，俗語都有話，癡心唯女子，反面是男兒，除非唔負心，負心乜嘢做唔到呀，就算你衝破了門禁森嚴見到十郎，十郎認你還好，如果唔認你就會受人譏誚，你嫁佢一無三書，二無六禮，三無媒妁，唉，姑娘，就算你當日慕才招嫁，都唔應該即晚聯衾。（包重一才）

（小玉食住重一才吐紫標介）

（浣紗大聲狂叫姑娘，扶小玉飄飄然雜邊角下介）

（道姑尼姑敲卜魚跟下介）

（二梅香伴李益食住喊聲衣邊急上介自言自語白）吓，點解咁似浣紗喊聲呢。

（夏卿食住開位口古）君虞君虞，故友重逢，我想咗好耐嘅叻，我想而家同你去崇敬寺賞花遊覽。

110

（太尉口古）哼，夏卿你聽住我曾經下令，非經准許，我女婿不能擅自出行。。

（李益會意口白）恩師，想我知己三人在未及第之時，失意長安，得崇敬寺無相禪師關照，可算獨垂青眼。

（夏卿口古）恩師，今日故人得志，若不把禪恩拜謝，怕招惹街頭巷尾短論長談。。

（太尉一才奸笑介口白）好好，哨兒，你即刻去崇敬寺替韋大人定下賞花筵席。（介）有此軍校們，（介）一陣你家姑爺賞花之時，你們手持白梃，步步跟隨，有人敢當你姑爺面前提起霍小玉三字者，亂棒打死。

（軍校們同白）知道。

（夏卿大驚失色介）

（李益花下句）可憐身作囚籠燕，惟把紫玉偷偷籠袖間。。

（太尉白）後堂設宴。（衣邊同下介）

（王哨兒雜邊下介）

——落幕——

111

〈花前遇俠、劍合釵圓〉簡介

校按：本書「舊版」中，葉紹德先生分〈花前遇俠〉、〈劍合釵圓〉兩場分析介紹，現合而為一。

〈花前遇俠〉簡介

承接上一場〈吞釵拒婚〉，接下來連場好戲，高潮迭起。這場戲之始，由崇敬寺主持說有韋大人置酒請李參軍到來賞牡丹，定下西軒一席。跟住介紹花前所遇的豪俠黃衫客上場。唐滌生用一段滾花將黃衫客人物個性表露無遺。

讀者可知道每一個人物第一次上場的重要，因為任何主要角色，第一次與觀眾見面，所唱或所講的曲白，要有一定份量，同時要以簡潔手法表達人物鮮明個性，令觀眾容易接受。所以唐滌生這兩句滾花寫來非常有力。其詞云：「雕弓寶劍黃衫客，愛向人間管不平。縱橫意氣遍江湖，去無蹤跡來無影。」〔註三十一〕黃衫客到了寺前，連忙下馬入寺，著胡雛將醇醪擺在西軒之

113

上，寺中主持忙上前對黃衫客說：「西軒一席是韋府尹定下請新貴人李參軍賞玩牡丹，案頭插有金花為記，施主請過南軒，方便方便。」

以上我所介紹的口白，似乎不甚重要，其實劇情的連貫，全靠這些口白將情節帶順。由此可見唐滌生的高明處，就是一些小小情節，也不放鬆，有了這些安排，然後黃衫客與主持一番對話，問到李益與霍小玉之事，情節由淺入深，漸漸推上高潮。讀者在文字本欣賞中，切勿放過這些小情節，這些小情節，是引人入戲中高潮的基礎。

黃衫客聽過主持所言，深為霍小玉不平，後來一想，男女之事，糾纏不清，不理也罷，那時霍小玉從盧家瘋狂地亂闖，早已不辨方向。

小玉上場一段滾花是：「侯門但見新人笑，寒閨不念舊時情。」[註三十二] 打疊春心好待病來磨，早覓青墳殮卻殘餘命。」唐滌生筆下描寫霍小玉非常可愛，從曲詞中，她沒有怨李益，只

〔註三十一〕「舊版」簡介所引來自唱片版，是御香梵山手筆，不是泥印本唐滌生原始曲詞。泥印本曲詞見頁一二四。

〔註三十二〕這兩句是唱片版曲詞，開山版原文是「燕釵插落新人髻，辛酸留待舊人承」。見頁一二六。

有怨自己，希望早日離開這冷酷人間，不願再偷生受苦。曲詞寫來哀怨動人，看戲的觀眾，怎能不灑同情之淚。

接著有尼姑與道姑追著小玉求抄化，小玉但求一面個郎，將賣去紫釵九萬貫錢，王母與觀音各簽油三萬貫，以上這段戲，因劇本過長，才有忍痛刪去。[註三十三] 小玉到崇敬寺，她說參過王母，拜罷觀音，焉能將如來冷落。連忙闖入寺中，高叫「佛爺救我」，再將剩下的三萬貫錢簽上緣簿，以母姓信女鄭氏拜題，唐滌生巧妙地安排霍小玉不以原來姓名寫在緣簿。接下來是黃衫客與小玉一場美妙的對手戲，然後才抽絲剝繭地說得明明白白，編者手法的確高明。

黃衫客在一旁看見一切情形及後聞得浣紗啼哭，乃上前追問。黃衫客問白：「小丫鬟，佛門簽捨，乃是善心好事，因何啼哭？」浣紗回答白：「我姑娘毀家為情，遇人不淑（文字本漏了這句）。到今日僅餘九萬貫，觀音三萬，王母三萬，如來又三萬，我怕姑娘死後無桐棺可殮。」

黃衫客聽罷連忙取回銀票對小玉口古：「姑娘，佛門布施，乃是善心人盈餘簽捨，你家無積聚，面有病容，不若留回養命。」說完將銀單奉回小玉，小玉不要。

〔註三十三〕「本版」是完整原始劇本，保留了此段，見頁一二五至一二九。

她對黃衫客口古：「唉，黃金散盡，白首難諧，才子負心，佳人薄命，剩此區區，又何足惜，除咗求仙求佛，重有邊個為我代抱不平。。」以上的口白口古，真是字字千鈞重，尤其是小玉的口古，她只說才子負心，佳人薄命，她對李益的愛，比恨還重一些。在這裡除了讚揚編者的功勞，也應讚一讚演員的演繹心思。

在文字本內，當小玉吩咐浣紗簽佛壇香油之後，有一個做的動作發現黃衫客，心有所悟，應回〈曉窗圓夢〉一段戲。但白雪仙在演出時，當浣紗與黃衫客對話，她另場心聲插白：「黃衫大漢。」有了這一句，對劇情的幫助很大，因為霍小玉第一次見到黃衫客，憶起當時夢境，雖然以下有說明，但在一見面先有反應，這就是白雪仙對演出處理的高明處，這句「黃衫大漢」，在文字本沒有的，故在此特別介紹。〔註三十五〕

接下來小玉已半昏迷，浣紗連忙乞求薑湯，隨主持入內。黃衫客聽過小玉淒涼身世，不知

〔註三十四〕 曲詞來自唱片版，不是泥印本原始文字。泥印本原來口古見頁一三〇。

〔註三十五〕 泥印本沒有霍小玉心聲插白「黃衫大漢」四個字，但有寫明科介：「（小玉）抬頭一望見黃衫客，若有所悟食住譜子作憶夢暗暗做手關目介」，見頁一三〇。

116

眼前人就是霍小玉，唱一段乙反木魚：「人間少見情中聖。多是風流薄倖壞名聲。〔註三十六〕有個

霍家小玉，魚目將珠認。崑山良璧托浮萍。。梵台怨婦，若是與佢相同命。試問傷心誰重與誰

輕。。我愧無靈藥療心病。或可重牽舊赤繩。。」〔註三十七〕

乙反木魚完，音樂接著起粵曲古調〈寡婦彈情〉頭段襯托口白，黃衫客拈一杯上前口

白：「姑娘，誰個是你負心郎，你一路講，我一路飲，好待我暖酒聽炎涼，冷眼參風月。」接著

小玉口白：「哦，暖酒聽炎涼，冷眼參風月。唉，夫婿輕薄兒，妾情如金石，本不願以奴夫姓

字，貽笑大方。」黃衫客不耐煩催小玉快說，小玉另場心聲：「怎奈見此袍帶俱黃，便憶起宵來

夢境。見他出言豪邁，定非凡人。」〔註三十八〕

然後對黃衫客說：「敢以傷心之事，妄陳清聽。」〔註三十九〕為甚麼我在這裡特別介紹這些口

〔註三十六〕這兩句是唱片版，泥印本原文見頁一三○、一三一。

〔註三十七〕最後三個字是唱片版，泥印本原句是「或可重牽『已斷繩』」，見頁一三一。

〔註三十八〕簡介的曲詞是混合版。四句口白，第一句是泥印本文字，第二句來自電影版，第三句是唱片版，第四句是電影版。泥印本原文見頁一三一。

〔註三十九〕這句來自唱片版，泥印本原文見頁一三一。

白，因為讀者在看戲時，注意聽唱段，而將口白忽略，故而在此再三介紹。因為唐滌生生前曾

對我說：「寫劇本，主要交代劇情是口白與滾花。」

所以我從他的一生作品中，很小心看其中的口白，發現口白的重要性，希望讀者們不要錯

過。

接下小玉唱出全首〈寡婦彈情〉。曲詞寫得好，音樂旋律動聽，加上黃衫客插白追問，更加

精彩，讀者們請在文字本慢慢欣賞，尤其是唱段中的插白，真是精彩百出，完美無瑕。

黃衫客聽罷大怒，欲殺李益替小玉洩忿，小玉勸止。以上用兩段滾花交代，曲詞非常精

警，後來黃衫客說道今宵到訪梁園，贈金一錠，浣紗初不敢接，後卒之收下。

本來劇情到此，小玉已可回家，但編者安排小玉回身拜問黃衫客姓名，黃衫客笑著回答這

段口白，寫來真是好句。內容是：「小玉，古人有出門贈百萬，上馬不通名。」[註四十] 總之世上無

名客，才是天下有心人，問俺作甚。」

〔註四十〕「古人有出門贈百萬，上馬不通名」，不是唐滌生寫的句子，是御香梵山手筆，灌唱片時改寫而

成。原口白見頁一三五、一八〇。

118

到這裡小玉亦可以離去，但再回頭對黃衫客唱一段滾花，內容是：「我嘅傷心你莫向人前說，恐壞郎君美前程。。若寫紫釵遺恨記炎涼，少提薄倖人名姓。」小玉在臨行之前，還向黃衫客叮囑少提薄倖人名姓，免壞他前途，足見小玉愛李益多麼深切。

小玉去後，韋夏卿伴同李益到來，夏卿欲借意向李益暗示小玉未嫁，用一首藏頭詩點醒李益，到了李益再追問，被王哨兒喝止，接住黃衫客上前邀李益回家飲酒，王哨兒阻攔，被黃衫客打走。以上的曲白，也是非常精彩。及後黃衫客迫李益上馬，夏卿追隨著，李益一望前面是勝業坊，羞愧不前。

黃衫客問他勝業坊前面可有狼？可有虎？這些問白，是粵劇傳統口白，唐滌生將舊傳統與新風格，渾成一體，用得恰到好處。接著黃衫客拉李益返梁園，而夏卿亦被王哨兒叫回一同回太尉府報告。該場〈花前遇俠〉便告一段落。

〈劍合釵圓〉簡介

看完了〈花前遇俠〉，接下來便是〈劍合釵圓〉的生旦重頭戲。這場戲唱段選用古調〈春江花月夜〉 [註四十二]，流傳至今三十多年 [註四十三]，一樣受到年輕的觀眾與聽眾擁護，足見選曲與填

119

詞的配合，才能收歷久常新之效。

黃衫客拉了李益回來，首先見了霍母，霍母一見李益，忙叫小玉，說道十郎回來。小玉在病榻中醒來見了李益傷心欲絕。以下兩句口古，真是字字珠璣。李益口古：「若果我歸遲一年，恐怕你久病難捱，要相逢除非夢。」

小玉口古：「君虞，我不怨你遲歸一年，只怨你遲歸一日，所謂白髮征夫，春閨夢遠，就算再為你守個十載八年，並無可怨。今日你孟門歸來，不返勝業坊，先歸太尉府，累我親娘哭，丫鬟怨，相見有晨昏之別，愛惡分厚薄不同。。」這些口古，真是扣人心弦。

接著黃衫客遞酒與李益唱一段乙反木魚，叫李益向小玉賠還不是，接著唐滌生用回《霍小玉傳》原著小玉的口白：「君虞君虞，妾為女子，薄命如斯，君是丈夫，負心若此，韶顏穉齒，飲恨而終。慈母在堂，不能供養，綺羅弦管，從此永休。徵痛黃泉，皆君所致，李君李君，今當永訣矣。」小玉說完便昏倒，李益連聲叫喚，唱出唐代名曲〈春江花月夜〉。李益與小玉在〈春

.........

〔註四十一〕　文中寫的古調〈春江花月夜〉，即泥印本寫的「古調〈潯陽夜月〉」，見頁一四六、一七九。

〔註四十二〕　「舊版」出版日期為一九八七年九月。

〈江花月夜〉中唱詞互相明白，李益交回紫釵，小玉重新插戴。

這首〈春江花月夜〉中的唱詞，雖是複述劇情，惟是按譜填詞，甚考工夫，唐滌生練筆生花，寫成一闋不朽名曲，是為後世典範。

當小玉冰釋前嫌，與李益恩愛纏綿之際，韋夏卿與王哨兒到來，韋夏卿說十郎重返梁園，太尉大怒，除命人往隴西提押李益母親到來之外，連夜安排花燭，要李益回府就親，並說到崔允明不肯為不義之媒，被太尉亂棒打死。接住王哨兒搶回霍小玉頭上紫釵，並押李益回太尉府，情節安排，前後呼應，劇情高潮緊接高潮。

那時浣紗拉出半醉的黃衫客出來，求他設法相救。以下黃衫客的滾花與口白，均是唐滌生創造，原著《霍小玉傳》與湯顯祖的《紫釵記》未有這樣的安排。唐滌生的大膽創新，不但加強劇情發展，同時將黃衫客與霍小玉的性格，分別寫得有血有肉，首先我介紹黃衫客曲詞的內容。黃衫客滾花：「我只知醉裡乾坤大，怎料人間苦痛恨重重．．。霍小玉，既是狀元妻，豈懼侯門把權勢弄。」（註四十三）

〔註四十三〕這是唱片版曲詞。泥印本原裝花下句見頁一五四。

121

接著口白：「我把你個霍小玉，你個蠢才，十郎既未負心，你便是狀元之妻。妻憑夫貴，可回復霍王舊姓，更有郡主之銜，你應該戴鳳冠，披霞珮，大搖大擺，擺到太尉府前，來一個分庭抗禮，據理爭夫，縱然是受屈而死，也死得個光明磊落，某乃江湖莽夫，只能忠告，不能奉陪，告辭了。」〔註四十四〕這段口白主要是十郎既未負心，你便是狀元之妻。至於戴鳳冠，披霞珮，大搖大擺到太尉府內據理爭夫是教導小玉前去。

黃衫客這段口白的重點，丈夫沒有負心，你愛你的丈夫，你要自己去爭取。唐滌生對整個戲，想得通透，大膽創造，超邁前人，由這段口白，再引起最後一場好戲。

葉紹德

第五場：花前遇俠、劍合釵圓

說明：旋轉舞台。開幕為崇敬寺外苑連正面佛殿景。用金色柱與金色矮欄杆砌成佛殿隔外苑，正面金色立體如來佛像，黃色彩幔，兩邊欄杆外種白色粉紅色牡丹花，佛殿內衣雜邊角俱有矮几供人飲宴賞牡丹之用。雜邊台口特製金色人寶佛塔供人奠寶之用。衣邊台口大棵菩提樹。從雜邊轉台即為佛苑後轅門，開後轅門則緊接霍小玉家病樓。第二景雜邊垂簾小樓上有小屏風並薰櫳，雜邊台口有紅柱疏簾隔開內外苑，深苑荒蕪，藥爐煙繞。

（六黃袍和尚合什分邊伴如來佛尊企幕）

（排子頭一句作上句起幕）

（無相法師披袈裟持禪杖上介定場詞）僧家亦有芳春興。牡丹爭發如來境。試看明鏡與清池。

何嘗不受花枝影。（白）貧僧乃崇敬寺中無相法師，坐禪出定，偶見牡丹盛開，必有冠蓋遊賞，（介）今日韋府尹 [註四十五] 置酒請李參軍爺爺賞玩牡丹，定下西軒一席，標有金花為記。

徒兒們，新貴光臨，小心侍候。（在佛旁坐下介）

（四白衣胡奴捧酒挾弩弓，八妖姬捧笙簫鼓瑟，一黑衣胡奴帶馬，一鬅髮胡雛捧酒壺先上介）

（黃衫客（開面黃色大海青坐馬掛劍）上介台口花下句）從天降下黃衫客，揚鞭敲碎馬蹄鈴。。熱心常作不平人，冷眼一旁觀萬景。（入殿仄才一望回身向殿外胡雛白）小胡雛，將醇醪搬向西軒席上。

（法師大驚連隨開位合什介白）施主，西軒一席是今日韋府尹〔註四十六〕定下請新貴人李參軍賞玩牡丹，案頭插有金花為記，施主請過南軒方便方便。

（黃衫客一才白）那一個新貴李參軍。

（法師口古）施主，參軍便是君虞李益，排行第十，當年入贅霍家，如今又就親盧府，有道是大樹好遮蔭，誰不知那盧太尉外管六十四營，內掌著西京權柄。（此段口白要講得爽脆伶俐）

（黃衫客一才再問白）唔……這李十郎在長安聲譽如何，

（法師一才仄才嘆息介白）世外人不理是非，阿彌陀佛，

..................

〔註四十五〕 劇本寫「崔」府尹，疑誤。當為韋夏卿的「韋」府尹。

〔註四十六〕 同註四十五。

124

（黃衫客一才不歡白）講，

（法師口古）唉，所謂更非後客催前客，只是枕畔新人換舊人，（黃衫客催講介）（催快續講）那李十郎贅了盧府，棄了前妻，可憐那霍家小玉，病纏空室，今日長安稍有知者，皆怒生之薄倖，共感玉之多情。。

（黃衫客重一才叩叩鼓白）呀，煮翠烹紅，始亂終棄，此乃世間上第一作孽之事，俺何不將那負心人一劍剁死，替病中人永消仇恨。（單三才按劍介）（法師大驚退避介）（續一想）也罷，倘若俺一劍剁死李參軍，豈不是一生守死了霍小玉。噎，情情愛愛，冤冤孽孽，公説得有理，婆説得有理，管他則甚。（花下句）只是惜樹怕拿修月斧，（一才收劍）愛花須築避風亭。。情天無日不風雲，莫管閒情減了尋春興。（白）胡雛過來，（介）將美酒擺在南軒席上，待俺賞過牡丹，歸來再飲，（介）下去侍候。

（胡雛將酒擺在雜邊近欄杆之矮几上，即與隨從人等外苑退下介）

（黃衫客搖頭嘆息雜邊底景角下介）

（浣紗扶小玉雜邊台口漫無目的地病喘上介）

（道姑，尼姑一路鬼鬼祟祟輕輕敲著卜魚暗隨小玉上介）

（小玉台口花下句）燕釵插落新人鬢，辛酸留待舊人承。。打疊春心好待病來磨，早覓青墳殮卻殘餘命。

（浣紗扶住介白）姑娘保重，姑娘走錯路叻。。（扶小玉回身行介）

（道姑尼姑齊向小玉合什白）拜見夫人。

（小玉一才愕然白）兩位姑姑何來。

（道姑口古）貧道主持西天天王母觀，聞得夫人未遂合浦之心，尋訪祈求，貧尼欲代夫人問卜神龜，求王母庇護紅顏薄命。。〔註四十七〕

（尼姑口古）夫人，小尼乃水月觀音院蓮傅便是，聞得夫人釵分鏡破，祈求施捨，小尼欲奉此靈籤，望觀音大士早把離合點明。。

（小玉不禁失聲而哭介白）姑姑救我，（帶點神經質跪下哭泣花下句）既是神香能下降，低徊再拜效虔誠。。不求劍合紫釵圓，一見也堪療久病。（喘拜不止介）

（浣紗在旁又憐又忿悲咽介白）姑娘，你為十郎日求籤，夜問人，三年來弄致家計蕭條，上頭釵

〔註四十七〕 泥印本中，「貧道」、「貧尼」不分，叫法經常不統一。

126

亦曾經折賣，到如今都所餘無幾吶。

（道姑尼姑聞所餘無幾四字互作強烈反應介）

（道姑急白）夫人，請先拜西天王母，待貧道問卦。

（尼姑搶著白）夫人，請先拜觀音大士，待小尼求籤。

（道姑白）先拜王母。

（尼姑白）先拜觀音。

（小玉不知所措介）

（道姑爭介白）拜王母。

（尼姑爭介白）拜觀音。（漸露八卦形態介）

（浣紗乘機扶起小玉介）

（道姑破口罵介口古）老光頭，我西天王母娘娘有丈夫至保得人哋夫妻相見，你觀世音只不過是一個赤腳嘅老寡婦騙取世人孝敬。

（尼姑亦破口大罵介口古）呸，你西天王母有了東王公，又把周穆王無端搭上，所謂其身不正，其卦不靈。。（二人爭罵介）

127

（浣紗喝白）咪嘈，（冷笑花下句）倘若世間事事皆如意，誰塑金身領佛情。。倘若心香能上九蓮

台，姑娘何致病餘三分命。（唾白）所謂醫醫醫，負心冇藥醫，情情情，多情活不成。天公

唔開眼，木偶更無睛，扯扯，過家過主。（介）

（道姑尼姑面面相覷，暗相埋怨欲下介）

（小玉以目止浣紗又哭介白）姑姑，請回，（介）姑姑，請回，（介）想我小玉自恃聰明，慕才

招嫁，今日釵去情亡，自份命不久矣。（介）積三載相思，縱不敢望兒夫意轉，總求一見能

期。（催快）姑姑為我求籤，（介）姑姑為我問卦，看是否一見之難求，三生之緣盡……（手

慄再拜介）

（尼姑連隨搖籤介白）好好，得夫妻會和上籤，終能相見，夫人請寫施簿。（攤開施簿在袋拈筆

躬身介）

（道姑連隨卜龜介白）籤好卦更好，龜兒走在破鏡重圓卦上，保可團圓，夫人請簽施簿。（攤開

施簿在袋拈筆出躬身介）（二人之身段要排子或為一致）

（小玉半喜半悲介白）浣紗，你代我各寫水月場與瑤池會香錢三萬貫，信女鄭小玉拜題。

（浣紗不願介）（琵琶伴奏以後介口用小鑼）

128

（小玉白）浣紗。（以眼色催之）

（浣紗負氣拈筆分寫罷交錢後鼓腮立台口介）

（道姑尼姑道謝後隱竄下介）

（黃衫客食住此介口卸上坐西軒，八妖姬胡奴等隨上介）

（小玉黯然開台口撫浣紗介白）浣紗，（苦笑）浣紗，正是題緣簿證煙花簿，頂禮香催盟誓香，剩下餘錢，你替我去藥店多買幾服當歸，也儘夠死前苦口之用，（介）呀浣紗，你適才話我錯行歧路，到底這是甚麼所在。

（浣紗介白）崇敬寺門前。

（小玉一才白）哦，崇敬寺門前，（介）浣紗，我參完王母，拜罷觀音，焉能冷落如來，過門不入……（飄飄然入寺跪神前喃喃祝禱介）

（浣紗急止介白）姑娘，姑娘。（叫喚無效，惟有隨入介）

（法師代小玉上香，兩邊鳴鐘擊鼓托佛門譜子）

（小玉將拜完介）

（法師在壇前拈出施簿攤開請簽介，動作要與尼姑一樣）

129

（小玉白）浣紗，你代我寫崇敬佛壇香錢三萬貫，信女鄭氏拜題。（抬頭一望見黃衫客，若有所悟食住譜子作憶夢暗暗做手關目介）

（浣紗食住此介口負氣埋簽並交錢後回原位，不禁悲從中起，掩面失聲而哭介）

（黃衫客開位白）小丫鬟，佛門簽捨，乃是善心好事，因何啼哭。

（浣紗連哭帶喊白）我姑娘毀家為情，到今日僅餘九萬貫，觀音三萬，王母三萬，如來又三萬，我怕姑娘死後無桐棺可殮……（譜子收掘）

（黃衫客重一才先鋒鈸埋搶回法師之錢介口古）姑娘，佛門布施乃是善心人盈餘簽捨，你家無積聚，面有病容，不若留回養命。（奉回錢介）

（小玉悲咽不受介口古）唉，散盡萬貫貲財，買不回負心夫婿，僅剩此區區之數，除咗求仙求佛，重有邊個保得我與夫郎一見永訣餘情。。（作嘔吐半暈狀態介）

（黃衫客重一才，慢的的作向小玉生憐狀介）

（浣紗食住慢的的連隨走埋扶住小玉介白）姑娘，你憂傷過度再逢刺激，我不如入去代你煎一碗薑湯，為你驅寒止吐。（衣邊卸下介）

（黃衫客將錢拋於几上自言自語白）噎，天下負心郎何以聽之不盡，（向小玉乙反木魚）有幾

130

（黃衫客白）姑娘請講。

（小玉寡婦彈情中段唱）邂逅，盼莫盼於郎長情。劫後，痛莫痛於郎無情。你查名和問姓。霍小玉哀配夫夢已醒。李十郎負我高攀燕貞。

（黃衫客聽至霍小玉三字不禁愕然跌杯食序白）吓，你是霍小玉，（介）你適才在佛殿簽捨之時，署名鄭氏，何以忽然姓霍，想是一派謊言。（拂袖介）

（小玉食序白）唉，妾本霍王之女，滄桑劫後改從母姓，（續唱）哭萱堂似花逢罡風勁。出章台卑微不相稱。家一破要失去了夫家姓。遭驅擯我縱滴血也不相認。

個多才宋玉重婚聘。有幾個薄倖王魁負桂英。。有個霍家小玉魚目將珠認。崑山良璧托浮萍。。梵台怨婦若是與佢相同命。試問傷心誰重與誰輕。。我愧無靈藥療心病。或可重牽已斷繩。。（埋拈酒一杯起寡婦彈情譜子頭段托白）姑娘，誰個是你負心郎，你一路講我一路飲，好待我暖酒聽炎涼，冷眼參風月。

（黃衫客白）姑娘請講。

（小玉這個關目介自言自語白）哦，暖酒聽炎涼，冷眼參風月。（悲咽白）唉，夫婿輕薄兒，妾情如金石，本不願以奴夫姓字，貽笑大方，（黃衫客催講介）（台口介）怎奈見此袍帶俱黃，便觸宵來夢境，見他燕歌彈鋏，自非凡人，（介）敢以傷心史佐酒三杯，有污清聽。

131

（黃衫客插白）霍王家人，不應把倫常乖背，小玉，你如何認識十郎。

（小玉續唱）愛恨信是有天定。他拾釵傾心戀我貌堪愛，佢博學也堪敬。草草不須紋鸞下聘。

（羞介）賴檀郎代母了素願，歸霍家耀晚景。

（小玉續唱）一朝風雲際會，塞外拜君命。參軍遠征。

（黃衫客序白）小玉，既是郎情妾意，一見傾心，如何又輕於離別。

（黃衫客插白）十郎去了幾年。

（小玉續唱）唉，塞雁兩度報秋令。再添春歸雪嶺。

（黃衫客序白）唔，兩個秋天，再添一個春天，即是三年，十郎可有書信。

（小玉悲咽續唱）問到書信，望斷衡陽難憑鴻雁寄我半隻字，天際泣雁過聲。

（黃衫客拍案嗌介序白）唏，李十郎早存薄倖，小玉，別後三年，你如何過渡呢。

（小玉喊介續唱）日也孤清清。我夜也孤清清。佢去後我旦夕顧影獨對藥灶悲家空物剩。身外物

典將清。忍聽媽媽泣怨聲。（泣不成聲）

（黃衫客一路聽一路悲從中起序白）慢來，慢來，你泣不成聲，我亦問不成話，小玉你是何方人氏。

（小玉續唱）原是洛陽貴冑，滄桑不變世居長安勝業坊幽徑。

132

（黃衫客序白）哦，原來你世居長安，那李十郎又是何方人氏呢。

（小玉續唱）佢乃二甲進士隴西才子貌比潘安勝。[註四十八]

（黃衫客序白）唔，原來是隴西才子，李十郎歸來之後，住在那裡。

（小玉續唱）太尉有新香閨，載艷侶彈情。佢勢位已驕矜。

（黃衫客憤然序白）小玉呀小玉，你是長安人，他是隴西人，長安與隴西相隔三千里路，當日如何能相識。

（小玉白）所謂有情千里能相會。

（黃衫客白）今日你住在勝業坊，他住在太尉府，太尉府與勝業坊相隔只不過一條街，他緣何不來見你。

（小玉喊介白）呢啲就叫做無情對面不相逢，（憤然催快唱）妾從無錯處，嘆我自招報應。怨句匹夫變性。怕對慈母伴我病榻又向夜半問我十郎那負心漢，掩耳閉目不聽。

〔註四十八〕　第一場寫「李益得中第一名進士欽點狀元。」（頁六七）狀元屬一甲，此處寫「佢乃二甲進士」，上面另有手筆改成：「佢乃『奪冠』進士隴西才子……」。

（黃衫客重一才叻叻鼓憤然長花下句）蝶戀牡丹開，過後無蹤影，難療小玉懨懨病，也應彈鋏作雷鳴，龍泉不索匹夫命，誰慰三春棄婦情。。問他賒來花債幾時還，（一才）要他九轉難填脂粉命。（踢袍扎架）

（小玉跪下牽袍痛哭花下句）纖纖薄命如朝露，總望有殘荷一葉把珠擎。。徒然一陣起旋風，則怕葉墜珠沉皆化影。（拉嘆板腔托密鼓擂介）

（浣紗捧藥食住鼓擂上奉予小玉，小玉搖頭介）

（黃衫客食住鼓擂作驚心關目一才口古）唏，怪不得話珠沉憐落葉，那有落葉惜珠沉，（仄才一才介）小玉，我送你一兩黃金，你番去勝業坊，高燒銀燭，安排酒席，酒不只可以消愁，還可以舒人心境。（奉金介）

（浣紗見金欲伸手接取介）

（小玉以目止浣紗苦笑介口古）唉，豪士，勝業坊梁園〔註四十九〕已是今非昔比叻，往日小玉抱少

〔註四十九〕劇本寫「勝業坊『桂苑』」。現據第二場劉公濟口古（見頁八〇）：「曾記得兩年前借勝業坊『梁園』賞花鬧酒……」，及這一場浣紗口古（見頁一三五）：「『梁園』已是無人過問」，統一前後文，寫成「勝業坊『梁園』」。

134

女之心情，雖一花一草之微，經奴培植，都有欣欣向榮之態，一自十郎去後，花無露不生，草無雨不長，更無絲管弦之樂，那堪款客娛情。。（啾咽介）

（黃衫客嘆息一才口古）小玉，區區之數，你收咗佢啦，我今晚係都要借你嘅花竹亭台寫一部紫釵遺恨，雖是黯澹歌台，也可以因情觸景。（再奉金介）

（小玉這個介更覺黃衫客有超人氣宇猶豫介）

（浣紗口古）姑娘唔受，不如等我浣紗受咗佢啦，一自舊家零落，梁園已是無人過問，只求有個惜花人，憐香客，何必計較黃金重與輕。。（接金介參扶小玉介白）姑娘，我哋番去叻。

（小玉黯然行兩步再回頭介白）願豪士留下姓名，待薄命人書之不朽。

（黃衫客笑介白）咳，小玉，所謂人無天性何必有性，士無美名何以留名，總之世上無名客，纔是天下有心人，問俺則甚。

（小玉微微點頭再拜後，行幾步一想，急足走回向黃衫客悲咽花下句）我嘅傷心你莫向人前說，恐壞郎君美前程。。若寫紫釵遺恨記炎涼，少提薄倖人名姓。

（黃衫客同情之極揮淚一才白）知道了。

（浣紗扶小玉下介）

（黃衫客埋酒把盞背場介）（慢板序）

（八個手持白梃盧府軍校與王哨兒衣邊苑外先上）

（夏卿伴李益拈紫釵一路上一路把玩介）

（李益台口慢板下句）眼前一支上頭釵，別後三年悲變賣，只緣是盧家勢重，反對霍氏情輕。。上有雙喜掛釵前，下有紅繩絲絲纏，釵上紫玉啼痕，釵下香殘翠膩。（拉腔玩釵回頭見王哨兒在一旁監視，急將紫釵收藏介）

（夏卿見狀嘆息台口花下句）賞花欲待傳花訊，愧無膽力説芳名。。不若借花挑動賞花郎，忍淚吞聲長拜請。（白）君虞，請上座。

（李益白）夏卿請上座。（二人埋東軒坐下介）

（黃衫客關目介）

（李益接杯對花黯然嘆息介）

（夏卿拈杯仄才一才口古）君虞，你見否東廊之外，有紫色牡丹一朵，素色清香，可憐無人瞅睞，（介）此乃落拓名花，豈可無新詩題詠。

（李益一才會意撫心覺難堪介）

136

（黃衫客浮一大白自言自語冷笑口古）哈哈，世間上只有落拓之人，萬不料還有落拓之花，人落拓尚可因時際遇，花落拓誰拾殘英。。（包重一才）（白）值得品題。（雙）

（李益食住重一才跌杯驚惶介）

（夏卿白）如此說，君虞請先題。

（李益白）……夏……夏卿請先。

（夏卿一笑拈杯開位詩白）小詠慈恩紫牡丹。玉潔冰清待誰還。。未獲東皇垂雨露。嫁落禪關伴畫欄。。

（李益開位讚介白）好詩，好詩。小詠慈恩紫牡丹，雅在一個小字。玉潔冰清待誰還，玉字唧接得好。（一想催快）未獲東皇垂雨露，嫁落禪關伴畫欄。（快的的台口介）且住，聽夏卿四句新詩，起頭時嵌有小玉未嫁四字，三娘賣釵，分明是太尉預設騙婚之局。想崇敬寺與勝業坊近在比鄰，何不一訪小玉。（仄才一才）噎，罷了，想詩在太尉之手，肉隨砧板之上，小不慎則玉石俱焚，貽累白髮蒼蒼，萬不能偷越雷池半步，（介）不若借和詩為題，暗問妻房消息，徐圖後會。（拉夏卿台口輕輕花下句）新詩落在愁人耳，未加註解也分明。。開端四字斷人腸，（一才）請說落拓根源，好待我尋詩興。

（夏卿一時衝動，衝口而出禿頭花下句）那霍家，（一才）

（王哨兒食住一才吆喝軍校齊舉梃介）（動作要一致）

（夏卿改口花下句）各家打掃門前雪，小玉（一才）

（王哨兒食住一才喝打，軍校齊舉梃欲打介）

（夏卿更驚，向王哨兒苦笑介花）我叫佢（指益）我叫佢（指益）少……少……少觸憐香惜玉

情。。從今噤口若寒蟬，願效老僧入定。（驚避閃一旁）

（王哨兒喝軍校收梃介）

（黃衫客斟酒一杯開位口古）貴人請了，（介）君非長安李十郎乎，（介）某族山東，姻連外戚，

仰公聲華，願借薄酒一杯，聊作萍水之敬。（奉酒，但愁容滿面介）

（李益愕然欲伸手接杯又不敢介口古）在下李十郎，雖薄具書翰文章之才，愧無經天緯地之論，

豈敢把醇醪叨飲，何況並未識荊。。

（黃衫客一才喝白）飲。

（李益怯於其白）哦……飲，（一飲而盡強笑介）多謝了。

（黃衫客一才喝白）十郎，想我黃衫客久慕清揚，難得與君一時幸會，想敝居去此不遠，欲求君子光

臨茅舍再飲一杯，幸勿卻某所請。

（李益這個侷促不安回望王哨兒介）

（夏卿上前一拜口古）黃衫客，十郎雖有結交盡天下豪傑之心，亦愧無擺脫裙帶羈囚之膽，（細聲）你見否後有虎狼蛇鼠，難怪佢步步為營。。

（黃衫客重一才怒視王哨兒介）

（李益食住重一才亦難堪陪笑連連拱手介白）�094，堂堂七尺之軀，豈有羈絆於裙帶之理，容日拜訪高軒，以謝高誼。

（王哨兒喝介口古）呔，太尉爺爺有命，李參軍未經准許，不能擅自獨行，否則定身殉白梃。

（黃衫客重一才先鋒鈸執王哨兒口古）待俺拳碎奴才骨，（一拳一腳打王哨兒搶背過衣邊，軍校們同時持白梃衝前打黃衫客）（注意動作上的齊整）劍劈一窩蛇鼠兵。。（拔劍一擋軍校，軍校們同時倒地後竄入場介）

（王哨兒匿於樹後動靜介）

（黃衫客收劍一才暗看動靜介）

（王哨兒請十郎起行。

（李益見黃衫客豪邁驚怯介白）日……日……日已黃昏……不……不若改期敍飲。（偷眼望夏

139

卿，夏卿搖手介）

（黃衫客冷笑白）呀哈，李十郎你既是風月中人，奈何今夕竟會驚風怕月，（禿頭中板下句）我有幾匹雪花獅，有幾個蒼頭俊僕，經已在階下恭迎。。我好比黑崑崙，力可挾泰山，本不屑謙謙求請。敬慕你譽滿長安，名留花榭，身無脂粉氣，面有花月情。。（催快）家無翠竹尋幽勝。亦有吟風醉月亭。。九曲瑤池勝過煙花景。妖姬十五左右善逢迎。。煮酒不愁無話柄。與君談論女兒經。。（花）君無花不樂，我無酒不歡，拚今宵鬧酒貪花同酩酊。

（李益更驚搖手介白）君虞拜受朝廷俸祿，不敢談風論月，心領了。

（李益迫前一步怒白）十郎請。

（黃衫客迫前一步白）十郎請。

（李益退後一步白）心領了。

（黃衫客一才喝白）蒼頭，（介）帶馬。

（黑胡奴帶白馬開台口介）

（黃衫客一才拱手白）十郎請上馬。（包重一才）

（李益食住重一才褪歪紗帽驚慌介白）馬高鞍重……君虞高……高……高攀不起……

（夏卿在旁亦著急介白）照呀。高攀不起。

140

（黃衫客哂介白）唏，（起唱救弟排子）奪鞭喝一聲。君再休顧慮前途埋陷阱，[註五十]

（李益接唱）論鞍馬不精。

（夏卿接唱）風蕭蕭，怕雕鞍鞭策未定。

（夏卿接唱）嚇得我汗衣已濕清。他再三退避隆情難受領，

（黃衫客接唱）莫須再耽驚。跨雕鞍，再三催休要辱命。（相思鑼鼓持馬鞭迫李益，李益退後，

夏卿食住過位相攔，黃衫客一鞭打夏卿搶背踎地，執李益褪前褪後，推李益上馬介）

（夏卿褪歪紗帽，起身步步跟隨介）（王哨兒鬼祟跟蹤）

（黃衫客牽馬頭，與李益小圓台，一路圓台一路唱排子煙騰騰）霧沉沉十郎糊模未明南樓有玉人病。

（李益在馬上一路喘氣一路接唱）夜行路覺難認，李十郎怕露冷風勁。（勒馬介）

（黃衫客強拉接唱）願君記憶舊夢，對路程從頭認。

（李益接唱）馬上，眺望，似係，勝業坊難聽命。（相思鑼勒馬鞭馬襯馬叫聲下馬介）

（黃衫客白）十郎緣何下馬。

〔註五十〕 泥印本另頁附音樂工尺譜。工尺譜版寫「君再休顧慮前『程』埋陷阱」。

141

（李益慌失失問白）前路可是勝業坊。

（黃衫客笑介白）十郎好眼力，正是勝業坊。

（李益白）唉吔。（低頭搖手抖袖作不去狀介）

（黃衫客嗢介白）唏，勝業坊可是有狼。

（李益白）無狼。

（黃衫客白）有虎。

（李益白）無虎。

（夏卿白）無狼無虎，李十郎也得要懼怕三分。

（李益頓足起唱）我難從命從命。心上人未怕重認。怕太尉難念情。（相思鑼鼓介）

（黃衫客再拉李益上馬，夏卿攔介，被黃衫客一鞭打開，再推李益上馬續唱）棄婦為你玉樓望盼，自怨薄命，愛恨兩未清。（救弟排子尾段拉李益入雜邊食住轉台介）

（王哨兒狠狠然拉夏卿衣邊入場）〔註五十一〕

〔註五十一〕 戲院沒有旋轉舞台設施，就會在此落幕轉景，然後再起幕，開始〈劍合釵圓〉。

142

（轉景後為小玉病樓，小玉在雜邊小樓上倚薰櫳睡病榻，浣紗俯伏榻旁嚶嚶啜泣，病樓下正面擺一特製之橫几及兩小櫈，几上高燒銀燭，有果品及酒具。近雜邊角有藥爐小灶，霍老夫人狀極潦倒憔悴）席地煲藥。時聞啾咽之聲，爐煙繞繞，遠霧迷濛，景色淒清。）

（排子收掘）

（李益衣邊台口下馬喘氣神色慌張）

（黃衫客見狀狂笑繫馬於衣邊台口梅樹介）

（李益作哀求狀花下句）黃衫未解人情險，險將殘命付青驄。。君虞不是負心人，待訴憂愁千萬種。

（黃衫客白）呸，我一不聽忘情語，二不聽負心詞，結髮夫妻賠個小心便了。（花下句）念她病倚危欄望，似欲墜花飛怯晚風。。十郎稍候在庭前，待我把喜訊先傳驚病鳳。（行入一步被藥氣所薰，掩鼻介白）哎，四處無人，一園藥味。

（老夫人輕輕啜泣介）

（黃衫客一才白）哦，原來藥爐之畔，坐有一個白髮老婆婆，（介）老安人請了。

（老夫人抬頭一望黃衫客，不答，哭得更慘介）

（李益在外反應並注意偷聽動靜介）

143

（黃衫客口古）老安人，草木枯，尚有逢春之日，家零落，尚有運轉之時，你莫非見田舍荒蕪，故把哭聲一縱。

（老夫人悲咽口古）噎，老身六十殘年，未嘗有對人前一哭，唉，小玉所遇非人，我亦未嘗對女兒一怨，（介）今日小女已到彌留之際，才是我哭訴之時，唉，我不哭霍小玉因情致命，我所哭者，是近世已無因果之說，狀元郎竟是採花蜂。。

（李益重一才慢的的撫心低泣介）

（黃衫客口古）唉，老安人，你使乜咁傷心吁，小玉雖云薄命，難得者是飽嘗母愛，你睇吓吁，白髮蒼蒼，重為個女煮藥當爐，小玉又點捨得永別娘親香埋芳塚。呢。

（老夫人喊介口古）唉，你唔知嘅吙，傷春怨婦又點會體念娘心呢，（介）不過呢啲藥煲嘜都係冇乜用嘅吙，自從小玉起病嘅時候，朝一劑當歸，晚一劑當歸，佢不肯延醫，不分寒熱，佢性情孤僻到冇人同。。

（李益一才嘆息白）當歸當歸，李十郎亦好應當歸來了。（行出拉李益入介）

（黃衫客一才嘆息白）當歸當歸，李十郎亦好應當歸來了。（行出拉李益入介）

（李益一見老夫人喊叫白）六娘。

（老夫人重一才慢的的驚介白）吓，十郎，十郎，（向小樓介）阿女，十郎番嚟吙。

144

（浣紗聞聲撲出欄杆一望見李益先鋒�搖撼小玉介白）姑娘，姑娘，十郎番嚟咘。

（小玉在朦朧中點頭應白）娘親騙我，（浣紗相扶落樓慢板下句唱）風動霧雲開，驚見冤家在，轉，只一味當歸能活我，命似垂散銀虹。。（倚曲欄睜眼一望）

（見黃衫客會意）是誰個強把春風，拉入墓門芳塚。。（倚几角斜視李益掩面長嘆介）

（小玉忍淚淡然介口古）君虞，你去後一年，帶走我幾分顏色，去後兩年，帶走我一生傲氣，三年一別，有乜法子唔係剩得懨懨病容。。

（李益啾咽介口古）小玉妻，我見你魂搖欲墜，消瘦形骸，一別三年，你何以病到這般沉重。

（李益喊介口古）唉，當歸當歸，好彩我都及時而歸，若果我歸遲一年，恐怕你久病難捱，要相逢除非夢。

（小玉苦笑口古）君虞，我不怨你遲歸一年，只怨你遲歸一日，（介）所謂白髮征夫，春閨夢遠，就算再為你守個十載八年，並無可怨，今日你孟門歸來，不返勝業坊，先歸太尉府，累我親娘哭，（介）丫鬟怨，（介）相見有晨昏之別，愛惡分厚薄不同。。（背身介）

（李益掩面哭不知所云介）

（黃衫客乙反木魚）且把薄情人交付予多情種。撮合釵圓捧玉盅。。十郎早把醇醪奉。勝有當歸

酒內溶。。（拈杯遞與李益古調潯陽夜月托白）十郎，東方朔有云：唯酒可消憂，你哋結髮

夫妻，奉上一杯，小賠不是。

（李益懞懞然接杯喊介白）小玉妻，你飲咗呢杯，我至同你講啦。

（老夫人，浣紗在小玉之旁，一路喊一路細聲勸飲介）

（小玉左手執杯，右手執李益臂悲憤白）君虞，君虞，妾為女子，薄命如斯，君是丈夫，負心若

此，韶顏穉齒，飲恨而終，慈母在堂，不能供養，綺羅弦管，從此永休，徵痛黃泉，皆君

所致，李君李君，今當永訣矣。（擲杯於地昏絕介）

（老夫人扶住小玉倒於李益之懷喊介白）十郎十郎，叫佢啦，叫佢啦，係你至叫得小玉回生嘅啫。

（李益將小玉扶坐於小橙之上哭叫小玉小玉介）

（黃衫客，老夫人，浣紗掩面沉痛的分邊卸下介）

（李益起古調潯陽夜月（江樓鐘鼓）唱） 〔註五十三〕 霧月夜抱泣落紅。險些破碎了燈釵夢。喚魂句，

〔註五十二〕 泥印本另頁附音樂工尺譜，說明全曲音樂段落標題，包括江樓鐘鼓、月上東山、風迴曲水、花影

層疊、水雲深際、漁歌唱晚、洄瀾拍岸、橈鳴遠瀨、欸乃歸舟、尾聲。

頻頻喚句卿須記取再重逢。嘆病染芳軀不禁搖動。（作扶小玉不起介）重似望夫山半欹帶睡容。千般話猶在未語中。耽驚燕好皆變空。（喊白）小玉妻。（風動翠竹聲）

（小玉迷惘而起（月上東山）接唱）處處仙音飄飄送。暗驚夜台露凍。雛共怨待向陰司控。（風吹翠竹聲介）聽風吹翠竹燈昏照影印簾櫳。（序白）霧夜少東風，是誰個扶飛柳絮。

（李益序白）小玉妻，是十郎扶你。

（小玉斜視李益白）生不如死，何用李君關注。

（李益搥心哭介接唱）願天折李十郎，休使愛妻多病痛。（序白）劍合釵圓，有一日都望生一日呀，小玉妻，（風迴曲水）續唱）並頭蓮曾亦有根基種。權勢盡看輕，只知愛情重。與你做過夫妻醉梁鴻。

（小玉接唱）墳墓裡可盡失相思痛。[註五十三] 憎哭聲，喊聲將霍小玉叫回俗世中。（序白）死死死，死別已吞聲，生生生，雖生何所用呢，（續唱）你再配了丹山鳳。把白玉簫再弄。則怕你紅啼綠怨 [註五十四]，由來舊愛新歡兩邊也難容。祝君再結鴛鴦夢。願乞半穴墳，珊珊瘦骨

〔註五十三〕工尺譜版寫「墳墓裡可盡『飲』相思痛」。

〔註五十四〕工尺譜版寫「則『妹』紅啼綠怨」。

歸墓塚。（背身介）

李益（花影層疊）接唱）雲罩月更迷濛。〔註五十五〕是誰個誤洩風聲播送。實情未有奇逢。〔註五十六〕

（琵琶獨奏）

（小玉序白）既非負心，勝業坊與太尉府只一街之隔，胡不歸來。

（李益嗚咽接唱）淚——窮力竭，儼如落網歸鴉困身有玉籠。〔註五十七〕一朝翅折了怎生飛動。

（小玉序白）鬼信你，想你見我變賣上頭釵，已知我今非昔比，你又可知新人鬢上釵，會向舊人眼中刺呢，我想那盧家小姐，在你（（水雲深際）接唱）乘龍日半繞蟠龍鬢插玉燕釵腰肢款擺上畫閣中。投懷向君弄鬢描容。佢斜泛眼波，微露笑渦，將君輕輕碰。指玉燕珠釵不惜千金買來耀吓威風。〔註五十八〕

（李益接唱）醋海翻風。〔註五十九〕郎未變愛，針鋒相迫刺郎未免太陰功。（放聲一哭介）

〔註五十五〕工尺譜版寫「雲罩月『也』迷濛」。

〔註五十六〕工尺譜版寫『瑤台』未有奇逢」。

〔註五十七〕工尺譜版寫「儼如落網歸鴉困身有『囚』籠」。

〔註五十八〕工尺譜版寫『紫』玉燕珠釵不惜千金買來耀吓威風」。

〔註五十九〕工尺譜版寫「醋海『酸』風」。

（小玉悲憤之極步步相迫接唱）我典珠賣釵，以身待君，盼君望君，醉君夢君，你到今始再婚折害儂。

（李益接唱）盟誓永珍重。未負你恩義隆。枕邊愛有千斤重。大丈夫處世做人，應知愛妻須盡忠。

（小玉覺奇介（漁歌唱晚）接唱）既盡愛何以未潔身自重。

（李益接唱）莫錯翻醋雨酸風。〔註六十〕當知衷心隱痛。

（小玉薄怒接唱）侯氏報消息那有不忠。

（李益接唱）經拒婚摧惡夢。

（小玉愕然接唱）未信君入贅繡閣，敢拒附鳳與攀龍。

（李益接唱）十郎未慣共同床異夢，去憶小玉恩深重。

（小玉漸軟化介接唱）柳底間有摺摺薰風。〔註六十一〕且聽君把真愛頌。〔註六十二〕（半倚李益懷坐下介）

（李益接唱）日掛中天格外紅。月缺終須有彌縫。（序白）千錯萬錯，錯在我吹臺曾賦感恩詩，

〔註六十〕　工尺譜版本寫「咪再」錯翻醋雨酸風。

〔註六十一〕　疑是『習習』薰風的誤寫。

〔註六十二〕　工尺譜版本寫「且聽君『將』愛頌」。

149

有不上望京樓之句，（續唱）佢便借詩中意謠言惑眾。設花燭迫我乘龍。玉燕釵又有相逢。

〔註六十三〕我靜中向袖籠，吞釵拒婚將世諷。

（小玉喊介序白）十郎，十郎，你可曾為我真個吞釵拒婚，不慕權貴。（悲喜交集介白）十郎，若是真情，以釵還我。

（李益從袖裡拈出紫玉釵交小玉介）

（小玉拈釵驚喜交集介（迴瀾拍岸）接唱）一自釵燕失春風。憔悴不出眾，再將紫釵弄。漸露笑容。（小序玩釵自得介）玉潔冰清那許有裂縫。今宵壓鬢有紫釵用。〔註六十四〕（序（嶢鳴遠瀨）

（浣紗食住拈鏡奩脂粉上介，將脂粉擺好捧鏡介

白）浣紗，浣紗，取鏡奩脂粉，待我重新插戴。

（小玉對鏡手慄不能插釵介）

（李益代小玉插釵食住序詩白）羸羸弱質不勝風。。

（小玉詩白）只怕歸鴻棄落紅。。

……………

〔註六十三〕 工尺譜版寫「玉燕釵又『再』相逢」。

〔註六十四〕 工尺譜版寫「今『朝』壓鬢有紫釵用」。

（李益詩白）士酬知己唯一死。

（小玉詩白）女為悅己再添容……（欸乃歸舟）（接唱）（催快）對燭添妝幽香暗送。（序扎架介）

（浣紗以袖掩目背立不好意思看介）

（李益拈鏡接唱）鏡破重圓斜照玉鳳。[註六十五]（序扎架）

（小玉接唱）病餘秋波尚帶惺忪。（序扎架與李益換鏡及脂粉介）

（李益接唱）淡抹胭脂為你描容。（序扎架介）

（小玉照鏡接唱）自君愛顧照耀玲瓏。（序扎架介）

（李益接唱）笑倚花間欲迎春風。（過位介）

（小玉喘息背李益悲咽吊慢接唱）（箏）病喘花間怕君見病容。（尾聲）[註六十六]

（內場嘈雜聲）（王哨兒拈盧府小燈籠押夏卿由雜邊台口上，二家將，四軍校拈刀斧跟上，哨兒

.............

〔註六十五〕 工尺譜版寫「破鏡重圓斜照『一』玉鳳」。

〔註六十六〕 泥印版及工尺譜版一樣，〈尾聲〉段為音樂獨奏，演員演戲。後來灌唱片，把台上純粹表演部分變成唱段：「李益白：『伏望捧心有病因郎減。』小玉白：『但願長留粉蝶抱花叢。』李益唱：『晚妝淡素豐姿綽約，艷如絕世容。欲見珠釵今生今世莫嘆飄蓬。』小玉唱：『三載怨恨盡掃空，雙影笑擁不語中。』」

151

與家將軍校等蕭立階前，夏卿入介）

（夏卿拉李益口古）君虞，君虞，太尉知道你重返勝業坊嘅消息，雷霆震怒，除咗立刻命人去攏西提押伯母大人之外，連夜安排花燭之筵，叫你歸府就親，唉，恐怕你呢對有情人都難以重溫舊夢。

（老夫人衣邊卸上介）

（小玉重一才跌鏡慢的的拈碎鏡關目喊介口古）十郎夫，你去啦，回想昔日花院盟香之時，我曾有樂極生悲之句，語兆不祥，萬不料應驗於今日，（哭得更慘）去啦去啦，總之薄命非關郎薄倖，落花難佔狀元紅。。（放聲哭介）

（李益趨前擁小玉喊介口古）小玉妻，你為我渴病三年，唔應該相逢似曇花一現，我唔去，我唔去，我共你生也相偎，死還相擁。

（夏卿一才悲憤口古）君虞，縱使你不怕外有刀斧禁持，亦當念威尊命賤，假如盧太尉唔係想將你志在必得嘅，故人崔氏，都唔使因為拒為媒妁，死在亂棒之中。。

（黃衫客食住此介口捧酒埕醉態衣邊卸上介）

（李益、小玉重一才反應介）

152

（王哨兒喝白）太尉爺爺有命，將李參軍綁回府堂，人來拿。

（二家將先鋒鈸入分邊挾持李益介）

（小玉連隨跪攬李益喊介）

（浣紗食住先鋒鈸跪懇黃衫客介）

（黃衫客故作醉態昏昏，並不理會介）

（李益狂哭小玉妻快花下句）但求一歿倫常會，殉情拗斷燭花紅。

（小玉喊叫十郎夫介快花下句）但求死別在郎前，難受生離分釵痛。

（王哨兒一才喝白）回府。

（二家將拉李益跂橫馬一路喊叫小玉入場，小玉一路跪前，被王哨兒奪回頭上紫釵，一掌打開，老夫人扶住小玉介）

（夏卿嘆息頓足與軍校下介）

（小玉台口狂哭十郎介）

（浣紗齒住黃衫客亦喊介白）黃衫爺爺，為人要為到底，送佛送到西，做乜你遲唔醉，早唔醉，係都要等到呢個時候至醉呢。（介）我哋姑娘喊得咁慘你聽唔聽到吖，（介）李十郎畀盧太尉

（綁咗番去咐，你知唔知道吖，（介）你一味瞇埋對眼嘅應我，到底你知道乜嘢吖黃衫爺爺。

（肉緊介）

（黃衫客重一才睜眼拋酒埕與浣紗接住花下句）我只知千鍾俸祿民所養，佢哋反將民命當作蟻和蟲。。霍小玉，既是狀元妻，何不身投狼虎洞。（略爽口白托琵琶）小玉，十郎既未負心，你便是狀元之妻，誥命一品，有道是妻憑夫貴，還可回復霍王舊姓，更有郡主之銜，你應該戴鳳冠，披霞珮，大搖大擺，尋上太尉府，來一個論理爭夫，縱然是受屈而死，也死得個光明磊落。某有事在身，不能奉陪，拜別了。（先鋒鈸介）

（小玉一路聽一路點頭內心關目介）

（浣紗食住執黃衫客口古）喂喂，你扯得嘅就唔好嚟，嚟得嘅就唔好扯，早知自己係咁虎頭蛇尾嘅，你又何必拉十郎到來相會呢，而家累到我哋姑娘求生不能，求死不得，你又偏偏袖手旁觀，按兵不動。

（黃衫客笑介口古）嘻嘻，區區一個黃衫客，又點鬥得過盧太尉一品當紅。。（雜邊打馬下介）

（老夫人悲咽白）小玉，算吥，千祈唔好去論理爭夫，自尋死路呀。

（小玉假意點頭悲咽白）我知道吥。媽，我見凍呀，你入去煎碗薑湯畀我飲。

（老夫人點頭雜邊卸下介）

（小玉待夫人入場後狠然白）浣紗，（花下句）你代我翻檢舊時王府物，檢出鳳冠霞珮掃塵封。

（上小樓介）

（浣紗大驚跟上介）

——落幕——

〈節鎮宣恩〉簡介

湯顯祖原著最後一齣的回目是〈節鎮宣恩〉。原著劇情是黃衫客將霍小玉的節義，暗通官掖，皇帝知道了，遣劉節鎮責備盧太尉，然後下旨撮合李霍之婚，故最後的回目是〈節鎮宣恩〉。

從原著劇情看來，由皇帝下聖旨，簡直全無劇力，唐滌生加以改動，承接上場黃衫客指導小玉據理爭夫，這改動對整齣戲生色不少。

初時粵劇上演，唐滌生仍用回〈節鎮宣恩〉的回目，到了一九六八年仙鳳鳴再演《紫釵記》時，我大膽地向白雪仙提出修改回目，將「節鎮宣恩」改為「論理爭夫」，得蒙接納，至今仍為採用。

這場戲開場，太尉撞點鑼鼓上唱七字清中板，至今因劇本過長刪去〔註六十七〕，開場太尉坐

〔註六十七〕「本版」是完整原始劇本，保留了此段。泥印版劇本中，有太尉衣邊上介中板：「十郎未贅東床選……牡丹應把陽春佔。」（見頁一六二）

157

幕，李益大滾花上場接住對太尉口白：「晚生拜見恩師，這鸞鳳綵球……」太尉不待李益說完搶住說：「這鸞鳳綵球，便成就賢契跨鳳之緣。」[註六十八] 接住太尉與李益對唱七字清中板，一個迫婚，一個拒婚，曲詞精彩百出。

我在此將其中警句介紹出來，以下是太尉與李益一人一句。「釵情重，還是我情虔。」「自有功勳酬恩典。」「酬恩難卻半子緣。」贅東床。」「非所願。」「交杯酒。」「酒難甜。」「小玉若然遭病損。」「十郎削髮去逃禪。」以上七字清中板，兩人對駁，非常緊湊，盧太尉見李益不肯就範，乃以反唐詩要脅，李益一氣暈倒。

那時霍小玉戴鳳冠披霞珮趕來，命浣紗報門，浣紗被小玉再迫，無奈上前報門。浣紗一段口白非常重要。內容是：「黃衫爺爺送來一兩金，是奴婢打個斧頭，替姑娘貯下一筆棺材本，看來亦只好移作報門之禮。」從這段口白，證明唐滌生在劇本上放出任何一條線，都在適當時收回，前後照應。

及至太尉得知霍小玉頭戴珠冠，身披紫綬前來，朝廷有例，不能打身披紫綬之人，霍小玉

〔註六十八〕 這是唱片版。泥印本原來口白：「這鸞鳳綵球便成就賢契『你百年好合』。」見頁一六三。

158

自小淪落風塵，未懂朝規，今日受了誰人指點。太尉不肯放過小玉，命王哨兒對小玉說太尉有女于歸不見客，虛奏鸞鳳之樂，小玉進來，落她一個闖席罪名，將她打死。

霍小玉在門外聞得王哨兒回報，又聽到喜樂喧天，心如麻亂。以下一段爽七字清中板，寫盡小玉當時的心態。內容是：「聞鐘鼓，郎就鳳筵。。橫來白羽穿心箭。酸得我芳心碎盡步顛連。。女子由來心眼淺。那禁他金枝玉葉，年年月月，依戀伴郎眠。妬酸風，怒碎了桃花雙臉。」〔註六十九〕

這段七字清寫來不易寫，唱來也不易唱，唐滌生與白雪仙的編與演結合，真是無懈可擊。

接住小玉吩咐浣紗回家代她侍奉親娘，自己闖入太尉府堂，真是不畏權勢，論理爭夫。迫到太尉只有抬出最後殺手鐧，以反唐詩要脅，當時小玉不忍李益被誣，株連九族，唱一段長花，自貶珠冠，以一死維護李益。

在最危急時候，黃衫客以四王爺身份前來，唐滌生在最初上演時也說明黃衫客的四王爺身

〔註六十九〕 這段曲詞中，「酸得我芳心碎盡步顛連」、「妬酸風，怒碎了桃花雙臉」，來自唱片版。泥印本原句：「酸得我風鬟零亂落花鈿」、「借酸風，衝破了花濃酒釅」，見頁一七〇。

159

份是他的假設，若果黃衫客不是四王爺，怎能壓倒當朝太尉。這假設是對，最後由黃衫客撮合李霍之婚，有情人終成眷屬，全劇亦告結束。

《紫釵記》任何一場曲白，都是美妙完整，可堪細味。

葉紹德

第六場：〈節鎮宣恩〉

說明：深度舞台。太尉府正廳連二堂景。二堂內，設香案並龍鳳燭，上掛黑漆金字雙喜牌匾，由台口起掛三重彩燈，兩邊紅柱雕欄，窮極華麗。（二堂用平台搭高少許，平台下則為廳，正面品字椅，另六張矮几。）

（王哨兒掛紅雜邊台口企幕）

（十梅香，四個拈花籃，四個捧花籃，近正面椅之二梅香用朱盤分捧鸞鳳綵球，一律服裝企幕）

（四位出嫁小姐鳳冠霞珮，兩女婿紗帽蟒分伴正面椅企幕）

（十軍校一律服裝，掛紅各持白梃，分衣雜邊排列肅立企幕）（二家將企幕）

（開邊開幕介）

（夏卿無精打采上介，見狀嘆息詩白）未陪玉女于歸酒。先對分釵永別筵。。（入介拱手為禮後則慘然肅立介）

（太尉衣邊上介中板）十郎未贅東床選。枉握三台印信權。。不怕驚鳥去辭林遠。看我隨流順

放釣魚船。。畫閣燈排鸞鳳宴。且待花燭人歸錦繡筵。。（花）弱柳難攀狀元紅，牡丹應把陽

春佔。。（埋位介）

（盧家小姐與子婿坐下介）

（夏卿白）晚生請安。

（太尉白）唔，一旁站立。

（二梅香扶燕貞鳳冠霞珮衣邊上介台口花下句）妝台百照菱花鏡，欲佔彤風美狀元。。三年有夢

未能忘，則愛他生就了宋玉全身，相如半面。（入介白）拜見爹爹。

（太尉溫和白）坐下，坐下。

（燕貞坐下嘆息白）唉吔，爹爹。……（掩面哭泣介）

（太尉一才白）咳，燕兒休要啼哭，想我金玉滿堂，獨少一個狀元子婿，雖則佢收翠緩婚，可是

我終難罷手。夏卿過來，（介）李十郎可曾回府。

（夏卿一才白）這……（介）恩師，（長花下句）你先收紫玉釵，再碎釵頭燕，小玉病樓悲藕斷，

蘭房哭壞李同年，聽否望夫山上啼紅怨，李益佢未斷琴絲怎續弦。。（悲咽）他何忍夜台添隻

鬼呻吟，枕邊多個如花艷。

（太尉重一才離欖唾夏卿介白）吐，霍小玉點算得是十郎前妻呀。（花下句）昔日佢走馬看花籠翠玉，（一才）須知煙花夢是鏡花緣。。縱不顧吹臺曾有反唐詩，（一才）也應念殿試文章誰推薦。（白）你且拈鸞鳳綵球到花館引十郎前來敍婚，不得延誤。（拋花球與夏卿介）

（夏卿接花球慢的的淚凝於睫悲咽白）唉，想夏卿，允明，君虞，曾於未第之時，矢誓為歲寒三友，情如手足，倘君虞負玉重婚，自非夏卿所願，（介）故人既可為拒媒而死，夏卿亦不願親手將此鸞鳳綵球交落君虞懷抱，請恩師改情香鬢送綵，（泣不成聲）晚生不敢拜命。（將花球交與身旁梅香介）

（太尉重一才拂袖示意梅香帶下介）

（梅香捧花球雜邊下介）

（太尉重一才離欖唾夏卿介白）一個侯思正，再娶瓊芝，（一才）未入贅以身殉權艷。（入介白）晚生拜見恩師，這鸞鳳綵

（李益捧花球鑼邊花上台口大花下句）有一個來俊臣，重婚棄舊，（一才）受人唾罵萬千年。。有球⋯⋯這（雙手奉回球介）

（太尉開位接綵球笑介白）這鸞鳳綵球便成就賢契你百年好合，（將綵球搭住李益手上並執李益

163

（爽中板下句）施禮樂，唯待一聲傳‥丈夫得志須鵬展。莫被閒籐野蔓把人纏‥喜堂掛有黃金匾。好把雲英付少年‥人來速把花燭點。（弦索過序白）人來燃花燭，鳴鐘鼓。

（李益白）慢來，慢來，恩師呀，（爽中板下句）迷青瑣，淑女病留連‥親情深，緣分淺。莫道貪新忘舊戀。書生難背聖人言。把杯

北堂萱草仍在遠‥（過序白）親不在，子不能娶，恩師見諒。（反將綵球搭落太尉手中介）

（太尉接球憤然接唱）當日又緣何苟合並頭蓮‥可曾當著娘親面。（三批擲綵球與李益介）

（李益緊接唱）此乃墜釵人結拾釵緣‥折柳陽關歡情短。（三批還綵球與太尉介）

（太尉緊接唱）釵情重還是我情虔‥（介）

（李益緊接唱）自有功勳酬恩典。（介）

（太尉緊接）酬恩難卻半子緣‥贅東床，

（李益緊接）非所願。

（太尉緊接）交杯酒，

（李益緊接）酒難甜‥

（太尉更憤緊接）小玉若然遭病損。

（李益緊接）十郎削髮去逃禪。。（包重一才）

（太尉食住重一才跌椅氣至發抖，在袖裡拈出謝恩詩介，大花）待俺重檢反唐詩，（一才）忙忙奏上金鑾殿。（踢袍作狀介）

（李益重一才快的的驚慌介沉花下句）唉吔吔，親老不能長侍奉，一詩能陷九重冤。。（跌椅驚暈，夏卿趨前相扶介）

（燕貞又憐又恨介口古）爹爹，所謂以德服人易，以力壓人難，你又使乜嘢開口反唐詩，埋口又反唐詩呢，你只好埋怨你自己位列三台，都比唔上那煙花幾分媚力，唉，你又係好做唔做嘅，一早就請咗各位姊姊姊丈番嚟，如果婚事不成，你就難保三台體面。

（太尉重一才跌椅切齒痛恨介）

（夏卿陰聲細氣哀求口古）恩師，你何必咁生氣呢，不如就順吓十郎心，順吓十郎意，等李太夫人到府嘅時候，再燃鳳燭罷啦，十郎雖不忍負小玉，但更不忍累九族株連。。（強笑介白）恩師，恩師。

（太尉一才白）吓，站開些。

（浣紗輕扶小玉鳳冠霞珮雜邊上介）

165

（小玉爽中板）戴珠冠，把病容微微遮掩。雨打風吹斷蓬船。。風搖薄命燈難點。則怕雨灑情

灰再難燃。。油心似斷還未斷。妒女爭夫命強延。。啟墓門，似夜鬼蕉林現。鬼燐螢火欲燎

原。。（花）一抹燈花掛綵樓，巍峨似座森羅殿。（白）浣紗，代我報門。

（浣紗作為難介悲咽白）姑娘‥‥（花下句）你三分命擋千斤閘，須防黃雀捕秋蟬。。病餘莫扣鬼

門開，殘生莫被豪門殮。

（小玉重一才沉痛白）浣紗，代哀家報門。

（浣紗見狀白）這‥‥（台口苦介）黃衫爺爺送來一兩金，是奴婢打個斧頭，替姑娘貯下一筆棺

材本，看來亦只好移作報門之禮，唉，正是慈善得來冤枉去，窮酸只配作運財人。。（將碎銀

交落王哨兒手介）

（浣紗無奈上前向王哨兒襝衽白）堂候哥哥，我哋姑娘報門。

（王哨兒眼尾也不望介白）唔。（攤手介）

（浣紗向小玉關目後白）堂候哥哥，我姑娘未有柬呈，只憑口報，你就報說洛陽郡主霍王女，一

（王哨兒用手一秤覺得滿意白）報個名來。

品夫人狀元妻，霍小玉登門拜見。〔註七十〕

166

（王哨兒重一才大驚望小玉白）噫，原來是個病娘兒，邊處搬嚟咁多高腳街頭。（介）不過咁，食我哋呢門飯嘅，（急口令）不理冤家或是讎家，不問煙花或是茶花，使得錢到嘅一枝花，唔使得錢到嘅爛茶渣。姑娘請少待。（入介）啟稟爺爺，門外有女子報門。

（太尉白）那個女子。

（王哨兒白）報。洛陽郡主霍王女，一品夫人狀元妻，霍小玉拜門。

（太尉重一才叻叻鼓拋鬚介）

（燕貞食住離橕關目介）

（夏卿亦食住大驚輕輕搖撼李益不醒介）

（太尉一才白）吓，這霍小玉竟敢找上門來。（介）好，待俺乘李十郎昏迷之時，將那煙花傳見，活活打死，以消讎恨。（介）軍校們，（喝堂催快）待霍小玉行上中堂，你們手舉白梃，見影

〔註七十〕狀元是榜首，不是官階，品級不會很高。泥印本寫「一品夫人狀元妻」，似不合。唐滌生撰曲的電影版本，口白改為「七品孺人狀元妻」。下同。

（就打，見人就打，打打打。（四鼓頭介）

（十軍校同時喝堂食住四鼓頭齊舉白梃扎架介）

（太尉叻叻鼓抛鬚怒白）打——

（小玉，浣紗聞喝堂聲露驚慌介）

（李益被喝堂聲驚醒先鋒鈸執夏卿快口古）夏卿夏卿，打打打，到底太尉欲打何人，堂上這般紛亂。

（夏卿快口古）君虞，君虞，你知否虎狼欲碎門前玉，（介）中堂要打死病嬋娟。。

（李益重一才抛紗帽叻叻鼓撲埋快花下句）堂前若打我糟糠婦，十郎寧以命來填。。佢命似風前半滅燈，難堪棒杖待我攔門勸。（先鋒鈸欲衝門介）

（太尉食住喝白）人來，將十郎監押。

（最埋之二家將先鋒鈸衝埋分邊緊握李益臂介）

（太尉白）傳霍小玉。

（李益頓足哀號求免介）

（王哨兒應命欲出門介）

168

（太尉一見醒起喝白）哨兒，轉來。

（王哨兒白）在。

（太尉白）霍小玉報門之時，曾說是洛陽郡主，李狀元妻，到底她如何打扮。

（王哨兒白）回報爺爺，那霍家姑娘報門之時，頭戴百花冠，身穿紫綬袍。

（太尉才拋鬚跺椅愕然白）吓，她頭戴珠冠，身披紫綬。（催快）想朝廷有例不能棒打身披紫綬之人，想霍小玉自小淪落風塵，未懂朝規，今日到底受了誰人指點。（一才仄才介）也罷，閻王既下勾魂令，不許無常空手回。（催快）哨兒，你出到門外，傳說爺爺不見，我這裡虛動鼓樂，奏鸞鳳和鳴之曲，想婦人心腸狹窄，小玉聞鼓樂，那有過門不入之理，（介）

（更快）那時節落她一個闖席罪名，先碎其冠，再去其蟒，一般也是死於無情棒下。

（李益一路聽一路驚，與家將糾纏後向門外狂叫白）小玉，小玉……

（夏卿連隨掩李益嘴白）噎，十郎，假如小玉聞你喚呼之聲，私進府堂，豈不是自尋死路。

（李益欲叫不敢頓足掩面痛哭介）

（太尉與燕貞略作關目後撫鬚微笑介白）哨兒依計行事。（拂袖介）

（王哨兒領命白）知道。（出門呆立介）

169

（浣紗心急趨前問白）堂候官，何以入報多時，未有回傳。〔註七十二〕

（王哨兒板起面口介白）今日係我哋太尉爺爺有女于歸之時，李參軍入贅乘龍之際，堂冊早已繳

回，爺爺再不見客。

（小玉重一才惘然白）……哦，太尉有女于歸之時，參軍入贅乘龍之際。

（太尉喝白）動樂。

（琵琶急奏喜牌一小段）

（小玉對門食住琵琶聲作種種驚錯切盼身段憤然頓足快中板下句）聞鐘鼓，郎就鳳凰筵。。橫來

白羽穿心箭。。酸得我風饕零亂落花鈿。。女子由來心眼淺。。那禁他金枝玉葉，年年月月，依

戀伴郎眠。。借酸風，衝破了花濃酒釅。（琵琶急奏代弦索序）

（浣紗撲前跪攬小玉喊白）姑娘，姑娘，當日姑爺西出陽關，險成永訣，今日你踏入侯門，重邊

處有重生之日呢，姑娘，姑娘，我將你……（催快中板下句）抱膝狂呼死力纏。。室無可賣

〔註七十二〕 原文寫「小玉白」，以這句詢問「堂候官」的話，不宜出自霍王女、狀元妻之口。泥印本上有手筆

改為「浣紗白」，身份符合，故此處亦改為『浣紗』心急趨前問白」。

圖溫暖。家有蒼蒼白髮年。。莫將璧玉投鷹犬。（琵琶急奏代弦索過序介）

（小玉喊白）浣紗，妹妹，所謂苦命親娘薄命兒，兩人同是風前燭，你番去同我侍奉親娘，也不枉我一場待你，浣紗，你去啦，你去代我話畀阿媽知，話小玉一生自負，從來唔肯喺佢嘅跟前認錯，（介）我而家知錯咯。（花下句）你話霍家空有連城玉，害到佢死後屍無掂口錢。。（琵琶玩尺上乙上，尺上乙上，尺上乙上，尺上乙上，揮手命浣紗下）

（浣紗一路退至入場處介）

（十軍校同時喝堂聲介）

（浣紗慘然一哭頓足掩面下介）

（小玉欲入聞喝堂聲驚慌褪後一輪，二輪京鑼鼓鎮定入介）

（王哨兒大聲喝白）婦人闖席。

（太尉食住一才白）喝堂。

（小玉憤然花）不待通傳尋相見。（介）

（燕貞見小玉入，妒從心起，持角帶開位怒視小玉介）

（小玉亦怒視燕貞稍無畏懼介）

171

（太尉暗示軍校，由細聲至大聲喝白）打打打。（兩輪）

（燕貞懾於小玉之威退後回坐介）

（軍校們食住喝打聲三次欲衝前打小玉，俱不忍，面面相覷，同時重一才收棍，低頭嘆息介）

（李益食住分邊向軍校們連連拜謝介）

（太尉食住以前之重一才跌椅拋鬚介白）唏。

（小玉白）霍王女，狀元妻，霍小玉拜見太尉老大人。

（二家將放李益後退回原位介）

（太尉一才憤然口古）嘿，翻視霍王族譜，從未見霍王有女，檢閱長安姻緣冊，亦未見狀元有妻，你不過是勝業坊一名歌妓，今日太尉府並無飛箋佐酒，你知否闖席罪難恕免。

（小玉冷笑口古）老大人，霍王之女，不載族譜而載於天道人心，李霍之婚，不註於冊而註於三生石上。（介）究竟霍小玉是狀元妻還是章台柳，何須翻檢姻緣簿，請問堂中李狀元。

（李益急白）霍小玉是我結髮之妻，有三尺烏絲欄盟心詩為證。

（小玉在袖拈出烏絲欄介白）老大人，若不嫌兒女情癡，有污青鑑，請看三尺盟詩，情喻日月。

（介）

172

（太尉重一才拋鬚口古）吥，此乃勾欄苟合之詩，野花斷難諧封夫人之理，噎，李益阿李益，眼前一個是玉葉瓊芝，一個是閒花野草，你何不愛娶瓊芝，而偏戀此病狐輕賤。

（小玉冷笑口古）老大人，你位列三台，德隆望重，似不應妄加輕賤於婦道之人，（介）想霍小玉憐才誓死，有望夫石不語之心，破產合釵有懷清台衛足之智，想太尉千金自然詩書飽讀，豈不聞卑莫卑於爭夫奪愛，（介）哀莫哀於恃勢弄權。。

（燕貞嚶然掩面啜泣介）

（李益食住攔介）

（太尉先鋒鈙搶白梃執小玉一推掩門踤地介）

（太尉大花下句）煙花不是霍王女，（一才）論理難將紫綬穿。。幾時封誥作夫人，（一才）人來速把珠冠貶。（舉梃欲打介）

（李益悲咽長花下句）生既不同巢，死亦無所怨，來生再報瓊芝戀，先了珠釵紫玉緣，若能合塚埋雙燕，願死青階棒杖前。。（開邊跪雜邊台口介）

（夏卿哀求揖拜介長花）孤鸞不願生，獨燕難飛遠，願死長安同合殮，莫虜隴西奉母船，莫把舊詩呈帝苑。

（小玉悲咽介長花下句）愛頌白頭吟，怕唸梅妃怨，只求恩愛無人佔，散盡長門買賦錢，生平氣概應全斂，但得夫婦同棺共枕眠。。乞求亂棒打鴛鴦，待奴自把珠冠貶。。（開邊卸冠跪衣邊

台口介）〔註七十二〕

（太尉重一才氣結介舉梃花下句）閻王既下勾魂令，（一才）

（食住一才內場喝道並鳴鑼三下介）

（太尉收挺續花下句）是誰個王侯喝道開門前。。吹臺一首叛唐詩，（一才）可代殺人三合劍。

（李益小玉俱俯伏泥首求免介）

（鬖髮胡雛捧尚方寶劍，四御校，二旗牌先上介）

（快七才）（黃衫客（王服）掩面上介下句唱）黃衫紫冠弄機玄。。揚塵袖掩冰霜面。（白）報門。

（王哨兒懾於其威禮揖白）太尉有女于歸之時，參軍入贅乘龍之日，誰家爺爺到賀，請報名來。

（黃衫客重一才白）唔。（放低袖介）

〔註七十二〕泥印本這段長花下句給塗改，另手筆寫上曲詞，給電影用上：「魂銷太尉堂，虎嘯森羅殿，生死存亡差一線，愛郎寧不願成全，入門氣慨應全斂，自毀三生石上緣。。乞求亂棒斷殘生，待奴自把珠冠貶。」

174

（王哨兒一見認得是黃衫客大驚一味震介）

（鬈髮胡雛，旗牌等喝白）四王爺駕到。

（王哨兒連隨雙膝跪下白）四王爺駕到。

（太尉愕然白）出迎。（先鋒鈸下階迎黃衫客入，分八字椅坐下介）（胡雛捧劍立於黃衫客後介）

（黃衫客入時，李益小玉俯伏低頭不敢仰視，諸小姐，子婿皆起身恭立介）

（黃衫客故意一才擲才白）階下跪有一男一女，究是何人。

（太尉白）這……（仄才）四王爺，老臣正欲趨朝，萬不料躬逢御駕。（介）王爺，倘有一人，遠

　戍關外，在吹臺曾有逆反之詩，該當何罪。

（黃衫客白）論罪當誅九族。（重一才）

（李益小玉食住一才蹲地抖袖戰慄介）

（太尉笑白）哦，論罪當誅九族，（快口古）哪哪，階前下跪者是狀元李益，曾在吹臺賦詩，有

　反唐之意，詩在老臣手中，經已不容置辯。（呈詩介）

（黃衫客口古）慢來，慢來，（口古）俺入門之時，堂候官曾說，太尉有女于歸之時，參軍入贅

　乘龍之日，老太尉明知李益有誅凌九族之罪，姻親亦在株連之列，何以偏偏又嫁之以女，

締合良緣。

（太尉重一才蹲椅白）這個……

（小玉認得是黃衫客愕然暗與李益夏卿關目介）

（黃衫客愕然暗與李益夏卿關目介）

（太尉老羞成怒喝白）低頭。

（黃衫客白）老太尉，某對於律法不明，特自踵門請教，（介）倘有官員以勢壓才郎，強其棄糟糠，重婚配，威迫人命，又該當何罪。

（太尉這個白）罪該撤職。

（黃衫客重一才口古）哦，罪該撤職，（介）老太尉，某夜來得夢，夢見一窮酸老秀才，渾身鮮血，指控太尉爺爺以勢壓才郎，強其棄糟糠，重婚配，他拒為不義之媒，竟招殺身之損。

（太尉重一才茅介口古）咳，想老臣位列三台，那有不法之事，幽魂報夢，更屬難於稽考，又怎能指證我草菅人命，棒殺英賢。（白）幽魂不做證，可有證人。（雙）（迫介）

（夏卿重一才憤然白）證人在此，（跪下快口古）老太尉強迫故友為媒，將崔允明亂棒打死在府堂之中，乃是夏卿眼見。

（黃衫客重一才喝白）撒——座。

（李益口古半句）王爺，老太尉迫我棄糟糠，重婚配，

（小玉緊接口古半句）更以吹臺感恩詩誣捏狀元。。

（黃衫客重一才白）去冠聽參。

（太尉重一才叻叻鼓拋冠跪下聽參介）

（黃衫客快中板下句）惡跡昭彰早揚傳。。尚方賜有忠劍。御旨黃衫代策權。。（催快）俸祿千鍾全罷免。為媒代了紫釵緣。。合歡花，鸞鳳宴。璧合還須借喜筵。。玉女慇懃扶紫燕。白髮還須伴彩鸞。。（花）人來再把花燭點。（坐正面椅介）

（家將點花燭起潯陽夜月譜子襯鐘鼓聲）

（太尉，燕貞謝恩後分捧紗帽鳳冠替李益小玉戴上介，燕貞記得在自己頭上除下紫玉釵還與小玉介）

（梅香分邊伴李益小玉，並獻綵球介）

（浣紗扶老夫人雜邊台口上，秋鴻伴李太夫人衣邊台口上同入介，分邊伴黃衫客坐下受拜介）

（李益，小玉分拈綵球介）

（李益起潯陽夜月唱）弄月夜對揖團圓。（介）

177

（小玉接唱）首先叩拜了天恩眷。（共拜黃衫客介）謝憐愛，投門未戴珠冠決死棒杖前。（介）

（李益接唱）未報親恩不禁腸斷。願嬌妻對姑要淑賢。

（小玉接唱）傷親淚猶自落鬢邊。須知半子恩未淺。（共拜兩老介）

（十梅香過位走位介）

（李益接唱）處處燈花飛飛轉。似穿玉簾夜燕。（小玉接唱）齊賀拜，復有鮮花獻。

（李益、小玉合唱）斟千杯，百杯，今宵醉飲慶月圓。

（黃衫客花下句）紫玉釵，留佳話，劍合釵圓。

——尾聲煞科——

178

後記

粵劇《紫釵記》，是唐滌生於一九五七年為仙鳳鳴劇團第五屆演出而寫的劇本。自《帝女花》上演之後，文化界與新聞界交口稱譽，觀眾亦一致讚許，故此《紫釵記》上演時，非常哄動。

《紫釵記》劇中主要唱段，亦有選自粵曲古調的〈寡婦彈情〉及唐代古曲〈春江花月夜〉。

當時劇團的音樂成員，也覺得演奏〈春江花月夜〉不容易，恐防奏不出水準。但白雪仙很堅定地勉勵音樂部門，加以練習，才收到美滿成果。

記得波叔〔註七十三〕在一九六八年再演《紫釵記》時，他要我在舞台劇錄音帶內默出〈花前遇俠〉中的〈寡婦彈情〉他的插白。他還笑著說，在一九五七年初演時，他忙於拍電影，在休息時讀劇本，不需排練，便可應付自如，估不到重演時感到非常吃力。這是證明觀眾的進步，迫使演員要加工。《紫釵記》於一九五九年拍成電影，於元宵上映，非常賣座，一直留存至今，影壇視為

〔註七十三〕「波叔」是指梁醒波，劇中先飾崔允明，後飾黃衫客。

179

瑰寶。

最有福氣還是雛鳳，《紫釵記》經過多次上演，不斷修改，及至一九六六年灌錄唱片，白雪仙叫我著手整理，她恐我力有不逮，情商兩位飽學之士[註七十四]，幫我增刪潤飾，使我上了寶貴的一課。那兩位飽學之士在唱片內修飾了很多佳句，例如第四場崔允明上場的念白：「儒生老病無一用，願把經綸換米柴。」[註七十五]又有第六場黃衫客說：「出門贈百萬，上馬不通名。」[註七十六]

多了這些佳句，使劇本錦上添花。不過有些原有比改了的還好些，例如第八場霍小玉吩咐浣紗時一段滾花：「霍家空有殉情女，累到佢死後屍無掂口錢。」原來的是：「霍家空有連城玉，害到佢死後屍無掂口錢。」[註七十七]至今雛鳳演本，該場採回原本。任白對劇本認真，教導

.......

[註七十四] 兩位是陳襄陵及高福永先生，他們共用之筆名為「御香梵山」。

[註七十五] 曲文「舊版」第四場，歸入「本版」第三場〈曉窗圓夢、凍賣殊釵〉。唐版泥印本原句是：「風搖病榻燭難點，雨打蓬窗濕老柴」，見頁八八。

[註七十六] 「舊版」第六場，即「本版」第五場〈花前遇俠、劍合釵圓〉。唐版泥印本原句是：「所謂人無天性何必有性，士無美名何以留名」，見頁一三五。

[註七十七] 「舊版」第八場，即「本版」第六場〈節鎮宣恩〉，見頁一七一。

嚴謹，雛鳳有成，端賴名師與名劇。

《紫釵記》任白之電影本是黑白，到了雛鳳拍電影時用七彩，導演仍是李鐵，但拍出來遠離水準，這真是令人難以猜想了。

葉紹德

蝶影紅梨記

〈詩邀〉簡介[註一]

校按：「舊版」第一場名為〈詩媒、隔門〉，當中葉紹德先生所寫的簡介，內容包括了泥印本的第一場〈詩邀〉和第二場〈賞燈追車〉上半段劇情。

開端第一場的〈詩媒〉，唐滌生的寫法非常創新。雖無精警曲白可介紹，但在故事的發展，與男女主角的上場，唐氏手法確是一流。他在故事內安排男主角是一個儒生，女主角是一個名妓，三年互酬詩稿於寺觀而兩不相識。

到了第三年，男主角趙汝州由好友錢濟之安排女主角謝素秋與他認識。錢濟之年少受趙母之恩，今已為雍丘縣令，初時恐趙汝州沉迷謝素秋之美色，及後感汝州之誠，而名妓謝素秋亦非一般風塵女子，故而願作曹邱。豈料陰差陽錯，趙汝州與謝始終緣慳一面，而謝素秋為助金

〔註一〕「本版」劇本採用唐滌生先生原創劇本分場。第一場〈詩邀〉的簡介是葉紹德先生為「舊版」第一場〈詩媒〉所寫的簡介。而「舊版」第一場〈隔門〉簡介則移入「本版」第二場〈賞燈追車〉。

185

蘭姊妹沈永新竟被囚於相府。

以上情節，唐滌生以簡潔手法寫得乾淨利落，而在舞台粵劇安排一段男女主角互相以詩訂交的筆友，手法創新大膽。從這個小小開端，引入以下幾場好戲，望勿以閒場視之。

至於該劇在一九八五年「雛鳳鳴」上演時，開幕的安排手法，是白雪仙的原意，足以證明仙姐與唐滌生兩人合作是非常成功。

校按：

「本版」根據開山泥印本分六場	「舊版」所載劇本分成七場
一、詩邀	一、詩媒、隔門
二、賞燈追車	二、咫尺天涯
三、盤秋託寄	三、盤秋託寄
四、窺醉、亭會、詠梨	四、窺醉、亭會
五、賣友歸王	五、詠梨
六、宦遊三錯	六、賣友歸主 [註二]
	七、宦遊三錯

葉紹德

（「本版」是開山版有旋轉舞台的分場。「舊版」是後來流行的演出版分場法。「舊版」將原始的〈賞燈追車〉一分為二，前半部移入第一場，改名〈詩媒、隔門〉，後半部獨立為第二場，改名〈咫尺天涯〉。）

〔註二〕「舊版」一直都寫「賣友歸『主』」，疑誤，應是「歸『王』」，「王」指「王黼」。

第一場：詩邀

說明：普雲寺。正面大雄三寶殿。雜邊牆上題詩兩首，因是三年前墨跡，故頗為塵舊。第一首詩寫：楊柳枝枝弱。桃花朵朵紅。‥曉來傷春去。茌弱不勝風。‥第二首詩寫：雲掩秦樓月。花遮蝶影朦。‥幾月雲散後。飛上廣寒宮。

（六沙彌企幕）

（主持披袈裟持禪杖企幕）

（排子頭一句作上句起幕）

（主持白欖）壁上兩首詩，說來好奇異。一是素秋題，佢艷旗已高幟。一是山東趙汝州，嗰嗰俗世佳公子。可惜佢兩人，相思長寄意。對面不相逢，相隔成千里。汝州每年嚟一次，總有幾首新詩託我交畀佢。嗰個謝素秋亦好情義。酬詩留在普雲寺。一直三年長，年年皆如是。今日賞花燈，趙生亦將至。

（趙汝州錢濟之同上介）

（汝州長二流唱）京華地，賞燈時，零雁一年來一次，相思唯寄艷情詞。。

（濟之接唱）讀盡萬卷書，自有躊躇志，堪憐祿位太卑微，難報趙家情義。

（汝州台口口古）蘭兄，你自小住喺我屋企，阿媽教我哋讀書，你而家就做咗雍丘縣令嘞，阿媽對你就格外慈祥，對我就非常嚴厲，我每年能夠嚟一次京華，一來話探舅父，二來話探你。嘅咋。

（濟之口古）蘭弟，所謂慈母愛子之心，無微不至，京華脂粉地，對你大大不相宜。。

（汝州口古）蘭兄，我同謝素秋三載酬詩，各自以心相許，但係我始終都未見過佢，原來我最近至知道阿蘭兄你識得佢，蘭兄，你是否今日同我約咗佢嚟普雲寺。呀。

（濟之口古）蘭弟，第二個我就唔肯咁做嘅，因為我知道紫玉樓謝素秋守身如玉，所以至肯同你兩個訂下佳期。。（同入介）

（主持合什相迎介）

（汝州口古）大師，謝素秋在呢一年來，有冇新詩交畀你。呀。

（主持口古）趙秀才，有定啦。所謂年年如是，點會冇至得㗎，有好多首呀，等我拈出嚟畀你咀

嚼一時。。(入場拈紅羅帕包住之詩交汝州介)

(汝州大喜拉濟之台口白)蘭兄,第個就唔聽得叻,等我讀幾首畀你聽吓吁。(介)噂,第一首,

斜倚碧紗櫥,題盡相思句,不見相思人,染下相思病。(介)第二首,燈昏夢難成,繡閣憐

孤另,薰櫳難取暖,垂淚到天明。(介)呢首想我想得重慘。(介)命薄似桃花,紙薄是人情,紙

上寫桃花,薄似秋娘命。(介)讀到呢首我想喊叻,(介)密密寄心聲,寫在紅羅帕,好花防

風劫,雨露永難承。(反覆默念介)

(濟之白)唉,謝素秋確是癡心人也。(花下句)花魁灑淚憐佳客,你經已獨佔春釐第一枝。。若

能攀上廣寒宮,應記丈夫須有青雲志。

(汝州一味默念如顛似憨不理介)

(快地)(秋月衣邊台口上口古)唉吔,表少爺,你舅父忽然染病,叫你即刻番去一次。

(汝州口古)吓,咁啱嘅,蘭兄,橫掂謝素秋都未嚟,舅父又喺附近住,我相信去咗番嚟都重未

遲。。(行幾步想起白)呀,大師,我料唔到呢次嚟會見得到謝素秋嘅,我寫咗好幾首詩預備

畀佢嘅,當面交好難為情嘅,不如由你代轉叻。(介)(與秋月下介)

(素秋食住上介台口花下句)三年始得梵台約,堪憐又在賞燈時。。滿城官宦盡飛箋,欲會檀郎

殊不易。（入介一才略羞白）拜見錢大人。（四圍張望介）

（濟之口古）素秋，你唔使東張西望叻，我個蘭弟已經嚟咗，因為有事要出一出去啫，你畀佢嘅幾首詩，佢讀過畀我聽，真係香艷叻，我估唔到你真係鍾情若此。

（素秋羞介）

（主持口古）謝姑娘，趙秀才亦有幾首詩畀你，佢話當面畀你怕難為情喎，因為一向習慣咗間接傳詩。。。（交介）

（素秋更羞接介）

（快地）（飛瓊雜邊上入介先鋒鈙拉素秋口古）素秋姐姐，沈永新正話去紫玉樓，叫你即刻番一番去，話有好緊要嘅事。喎。

（素秋口古）唉吔，乜咁啱嚟，錢大人，一來，沈永新係相府嘅姬妾，二來，紫玉樓亦離此不遠，我相信趕住去一陣番嚟都重未遲。。（與飛瓊下介）

（汝州食住上介口古）蘭兄，我舅父因為感冒風寒，而家請咗醫生叻，咦，點解到而家都重未見我個紅顏知己。呢。

（濟之口古）蘭弟，謝素秋已經嚟咗叻，（介）佢因為有事番咗紫玉樓，就番嚟嘅叻，唉，你哋

191

一個嚟一個去，令到我呢個多情月姥都難以維持。。

（汝州拉櫈坐下白）噎，呢次死人都唔離開嘅叻。

（快沖）（秋月上拉汝州口古）表少，醫生話你舅父危在旦夕，即刻要你番去吩咐你幾句說話，快的啦，慢的慌佢會死。喫。（強拉介）

（汝州口古）蘭兄，蘭兄，如果素秋嚟，你無論如何叫佢等我，因為我三年日思夜想，都只希望能夠博取今時。。（急隨秋月衣邊下介）

（素秋、永新食住上介）

（永新在台口拖住素秋花下句）命薄如同秋後扇，不許殘花戀故枝。。哀哀求懇牡丹紅，念在手帕之交盡一盡情和義。（白）素秋，素秋，我經已畀相爺趕咗出嚟叻，除咗你冇人救得我嘅叻，素秋，點解你唔同我講多一陣呢。（糾纏介）

（素秋花下句）姊妹之情難虧負，梵台之約又豈能辭。。明日重登相府堂，縱有辛酸莫訴向佛門清淨地。

（永新白）素秋，我哋說話未講得完喫，至多你去邊，我跟到去邊嘅啫。（同入介）

（濟之口古）唉，素秋，你番嚟，汝州又去咗叻，如果佢番嚟你又去咗呢，我就怕要坐到天黑

叻，我而家至知道引線穿針，絕非容易。

（素秋口古）錢大人，我寧願坐喺處等到天黑都唔會離開嘅叻，我為感汝州之誠，才華傲世，我對佢亦有三載相思。。（沙彌擔櫈素秋坐下介）

（永新在旁絮絮叨叨介）

（快沖，龜婆〔持花箋一疊〕上入介口古）唉吔，素秋，你唔記得今日係賞燈時節要去相府上值咩，你好即刻去叻，相爺親自使人嚟紫玉樓催咗幾十次。

（永新口古）素秋妹妹，你可以借呢次同我盡下力量叻，快啲去啦，我嘅命運都全在你一手操持。。

（素秋苦介白）唉，錢大人，如果汝州番嚟，你話素秋懇求佢喺呢處等吓我。（花下句）相爺有命難違抗，傷心微怨雁歸遲。。你話我不到黃昏便歸來，人在相府堂，心在相思地。（與永新龜婆下介）

（汝州食住上先鋒鈸口古）蘭兄，蘭兄，舅父不過一時寒痰阻塞，而家經已平安晒叻，咦，素秋去咗紫玉樓，重未回歸到此。呀。

（濟之口古）佢番咗嚟又去咗相府堂叻，叫你坐喺處等佢，話明唔到黃昏日落就番嚟叻，決不會

再誤佳期。。

（汝州白）蘭兄，咁我同你喺處等吓佢。

（濟之花下句）我要回返雍丘重主政，焉能耽誤了航期。。莫被花香旦夕纏，得志當為天下雨。

（別下介）

（汝州花下句）再把香詞重新念，一回咀嚼一回癡。。（坐下唸詩介）

——落幕——

〈賞燈追車〉簡介

校按：本簡介前半部是「舊版」〈隔門〉簡介，後半部是「舊版」〈咫尺天涯〉簡介。

完了〈詩媒〉這段戲，轉過來相國王黼府堂，王黼上場照例是一段七字清：「老尚風流是壽顏。。昔日豪情今未減。恨紅倚翠夢方酣。。相國尊榮堪顧盼。訪尋艷色在人間。。（花）築成十二美人樓，冊封十二花魁束。」[註三] 從這段曲詞足見相國王黼驕奢淫逸。唐滌生在每個演員上場，很費心機塑造人物個性，後學者應以此為模楷。

劇情發展下去，唐滌生在戲中安排一個心地良善的失意老儒生在相府為幕客，這是全齣戲

〔註三〕一九五七年仙鳳鳴劇團首演《蝶影紅梨記》，唐滌生編劇，任劍輝、白雪仙主演。一九五九年拍成同名電影，寶鷹影業公司製作，仍由唐滌生編劇撰曲，任、白主演。一九八五年雛鳳鳴劇團首演同名舞台劇，龍劍笙、梅雪詩主演。這五句「七字清」不是唐劇原創，是「雛鳳鳴」版本。最後兩句「花下句」是泥印本原來曲文。唐劇原創版本，王黼上場，只唱四句「花下句」：「玉砌雕欄金作柱，蒼蒼白髮尚紅顏。。築成十二美人樓，冊封十二花魁束。」（見頁二〇四）

195

一隻重要棋子。當王黼問這幕客劉公道時，從這一問一答兩句口古，掀起該場戲的高潮。王黼口古：「劉學長，今日乃係賞燈時節，應有十二金釵點綴畫堂，你替我翻檢花冊，是否在十二花魁之中，尚缺一名替我添香把盞。」劉公道口古：「相爺，紫玉樓謝素秋孤芳自賞，不怕權勢，醉月樓馮飛燕天生倔強，想填滿呢本花冊都幾艱難。。」

從以上二句口古，表明王黼尚欠一位艷色佳麗，而一時不易得。接下王黼說已將馮飛燕收禁，立刻拉出堂前，馮飛燕果然不屈，王黼大怒將她毒打，然後由劉公道勸阻，從劉公道一段乙反木魚，表明劉公道為人心地良善，唐滌生描寫人性，非常成功。

讀者看戲，恐怕一時有所忽略，希望通過文字本，使到讀者多所領悟。接著馮飛燕求劉公道，願一死也不允為王黼薦枕。公道回報王黼，假說飛燕應允，好讓飛燕自殺。在戲的發展，謝素秋正在前來相府途中，觀眾看到這裡，不禁為素秋擔心。

從素秋前來相府的空間，劇情又似峰迴路轉，相國門生梁師成前來，對王黼談到私通金邦之事，說道金邦來使可保王黼相位，要以五十顆夜明珠，一百二十名家妓，必須以一艷色佳人，作為仕女班頭。王黼為保相位，惟有出讓素秋，獻媚敵酋。

那時素秋與永新一同上場，素秋一段花下句：「三年夢寐相思句，一回捧讀一開顏。。梵台

196

有約未能忘，誰向畫堂為戀棧。」[註四]這四句曲充分寫出素秋心儀趙汝州，表示循例應酬一下

相爺，然後回返寺觀與心上人見面，短短幾句，看來容易，寫來困難，所謂不需著意，便成佳

句，文詞典雅，意思淺白，望讀者細心領略。接下永新不敢入相府，只求素秋代向相爺講些好

話，又說出回去雍丘綠村居住，留下伏線，唐滌生編劇可以說全面兼顧，處處是戲。

謝素秋入了相府，唐滌生用四句口古，交代劇情，接著素秋唱一段花下句，然後斟酒告

辭，王鱐攔阻，以下再用四句口古交代，到了素秋急不可待起一句「快點轉花上句」奪門而去，

以上所用口古、滾花、快點等曲白，雖然在文字看來似乎零碎，但配上演出，可以說恰到好

處，這些零碎曲白，看戲時不過是幾分鐘，但營造時，非常花心思，因為多一句則多，少一句

則少，寫到恰可，真非容易。

素秋欲奪門而去，被家人阻攔，家院白：「相爺吩咐，若見謝素秋入相府堂，只准其入，

不准其出。」這些傳統曲白，非常實用。素秋被攔，唯有向王鱐哀求，用一句花下句接爽七字

清[註五]，這段曲寫得非常貼切而用句淺白。內容是：「我好比哀鴻跪在青階上，兩行珠淚已汛

‥‥‥‥
〔註四〕 四句中第三句不是唐滌生原創，是「雛鳳鳴」版本，泥印本原句是「今時待見相思人」，見頁二〇七。

〔註五〕 即爽中板，見頁二一〇。

197

瀾。。薄命花，望相爺垂憐俯鑒。弱質何堪棒杖攔。。」「霧鬢雲鬟求衣飯。尚有十餘酒社共詩

壇。。何必煮翠囚紅，望相爺莫使我聲名減。」

素秋哀求王黼不得，只有聽從公道的說話，手抱琵琶，討好王黼，希望能夠早些離開相

府。那時，趙汝州在寺觀等得不耐煩，趕來相門窺探動靜，汝州上場一段花下句也是寫得很貼

切，不用再多介紹。接著向門子打聽，然後拈束帖報門，門子不允，汝州以白銀賄賂，門子有

二句口白：「秀才你閱歷少，好在錢銀多。」這些小節，充分表現古時為官者上下貪污，無怪說

「相府家人四品銜」，唐滌生在每一個戲，有報門的場合，特意刻劃古時官家下人貪財。

接著門子將趙汝州名束向王黼報上，素秋一聞汝州之名，乞王黼賜見，王黼最後將名束撕

毀，著人將汝州驅趕。接下來戲之高潮便掀起，素秋欲衝出，被相府家人攔住，而門子出門對

汝州說相爺不見客，汝州問及素秋，門子回答，相爺吩咐只許其入，不許其出。

汝州聞言瘋狂大叫素秋，素秋在內聞聲亦狂呼趙郎，以下汝州一段反線中板這段曲簡直扣

人心弦，感情流露，用詞淺白，句句傳神，配合演出可以說是天衣無縫。內容是：「叫一句謝

素秋，幾難望得三年今日，怎奈眼前人隔萬重山。。叫一句謝秋娘，我經已淚濕重袍，你是否

有迷濛淚眼。」接著素秋插一句口白：「秀才，我都響處喊緊呀秀才。」汝州傷心續唱：「此話

最堪悲，幾見有癡男怨女，相對亦難見愁顏。。再叫一句謝秋娘，布衣難踏相門堂，何以你不

衝開鐵門檻。」這裡素秋又插一句口白：「我已經被相爺拘禁咗叻，趙郎。」

汝州聞言更瘋狂地接唱：「花是有情花，月是秦樓月，章台嫩柳，也未可任人攀。。（催快）

相府堂前高聲喊。喊一句賞花寧許任留難。。指住相門咒官宦。咒一句笙歌夜夜待更殘。。人到

傷心無忌憚。馬到無韁欲囚難。。闖闖闖，刀斧難鋤狂生膽。」

這段反線中板，雖是文字未見秀麗，惟是實而不華，句句有力，沒有一句多餘的話。以

當年任劍輝的女生演出，可以說唐滌生開正戲路，而今時龍劍笙師承任劍輝，當然有一定的水

準，但最主要是劇本安排，這段曲最後幾句，真是佳句。內容：「人到傷心無忌憚。馬到無韁

欲囚難。闖闖闖，刀斧難鋤狂生膽。」這幾句曲，將戲推上高潮，幫助演員演出，真是高手。

王孫聞汝州闖門，忙叫掩門，怒責素秋，公道勸止，說出素秋留此不久，何不任他兩人隔門一

哭，劇情鋪排暢順，以下一段鳳求凰小曲，是由我從劇中口白改為唱段，因口白太多，自知狗

尾續貂，不堪介紹。

不過接下兩段口白，認真值得介紹讀者再三欣賞，先由素秋說出，內容是：「趙郎，我雖

然未見郎面，但可以尋郎聲，手拈羅巾，隔個門兒，替郎把淚痕抹拭。（做手拈巾替汝州隔門

抹淚）趙郎，我與你三載神交，酬詩唱和，不禁心神俱醉。（催快）趙郎，我雖然身被羈囚，難猜禍福，危牆之下，切勿多留，只要你在臨行之時，高叫我三聲，便於願足矣。」[註六]

汝州口白：「素秋，我把聲都已經喊到啞咗叻，你聽唔聽到我講呀，素秋你喺邊處呀？我雖然未見姐姐之面，總希望憑著嚦嚦鶯聲，索捧花容，親加痛惜。（做手捧素秋面呵錫。）（催快）素秋，難得你一念憐才，以身相許，我死復何恨，所恨者一見之難求耳。我心頭枉有千斤愛，慘被九尺銅門永隔開。」[註七] 到此王鑣不耐煩，命門子趕走汝州。

汝州臨走時，回身高叫素秋三聲，以上兩段口白，真是劇力萬鈞，一對癡男怨女三載神交，難求一面，一個替郎拭淚，一個索捧花容，觀眾看到這裡，簡直全副精神被吸引於台上，唐滌生天才即是天才，舞台上沒有門，用抽象演出，觀眾便知男女主角隔門，在演員方面，演出比真隔門好演得多。

高潮過後，接住王鑣說明將素秋押往金邦，命師成將素秋安排在最後一輛香車，然後與師

〔註六〕引句是「雛鳳鳴」版本，泥印版原文見頁二一六。

〔註七〕與註六同。

200

成入內再談機密。

台上剩回素秋與公道兩人，素秋乞求公道相救，這裡我將電影本中的〈墓門鬼泣〉一段曲安放於適當位置。公道設計移花接木，將飛燕屍體替代素秋，以素秋飾物賄賂花婆，然後與素秋逃出生天。接著汝州告官不遞，再來相府門外，由門子向同伴打聽，知素秋坐最後香車，向金山崖出發，汝州連忙趕去相見。

這場戲，真是好戲，不讓《帝女花》第二場〈香劫〉專美。《帝女花》有歷史背景，悲壯動人，而《蝶影紅梨記》，只不過說一雙多情男女，互不相識而慕才傾心，寫來很難把握重點，而唐滌生有條不紊，層次分明，可見他編劇的工夫，讀者請再三欣賞這場戲的文字鋪排。

〈追車〉這場戲在一九五七年仙鳳鳴劇團上演時，利用舞台旋轉與上場〈賞燈〉連成一起。到了一九八五年「雛鳳鳴」在利舞台上演時，因佈景比以前高，而旋轉舞台亦不便使用，故而將這場戲分開。

幕啟時，金兵金使與梁師成企幕，點齊所有香車時，趙汝州瘋狂趕來，乞求見素秋一面。適飛燕屍體傾出香車，師成以為謝素秋死了，金使命人將香車連屍首推下山崖，並將汝州驅

趕，然後師成與金使入營飲宴，汝州臨走前吐血染地。

以上情節全是口白口古，汝州只有一段乙反木魚哀求，唱段雖少，但交代清楚，情節緊湊，謝素秋與劉公道遙望真情，素秋乘無人之時以羅巾抹上汝州之血，唐滌生寫來非常煽情。

及後素秋帶劉公道投靠錢濟之府上。此場戲雖短，但敍事簡潔有力，絕不累贅，節奏明快，劇情一路發展下去，令觀眾看到欲罷不能。

葉紹德

第二場：賞燈追車

說明：二轉景。開幕佈相府廳堂連外苑。衣雜邊轅門口，因是賞燈節日，故吊滿各式各種之花燈。正面佈平枱，設相爺座，八字枱。轉景後佈金水崖邊，底景為金邦遠營。金水河滔滔江水，雜邊角佈高懸崖，可容二人企立。雜邊台口有大樹，遠營插滿金字大小旗。

（王興外苑企幕，王壽廳堂企幕）

（四家院手拈棒杖廳堂分邊肅立企幕）

（六梅香企幕）

（排子頭一句作上句起幕）

（劉公道上介花下句）相國門庭為食客，老邁方知靠人難。。相府堂朝朝寒食夜元宵，晚晚笙歌齊達旦。（白）吟餘改抹前春句。飯後尋思午晌茶。。蟻上案頭沿硯水。蜂穿窗眼嚼瓶花。。〔註八〕我劉公道在相府堂設帳之外，重要替老相爺保管花冊，相爺老尚風流，十二金釵

203

尚欠其一，正是芙蓉帳內輕生死，那管金兵扣汴城。

（二姬姜伴王黼衣邊上介花下句）玉砌雕欄金作柱，蒼蒼白髮尚紅顏。。築成十二美人樓，冊封十二花魁束。〔註九〕（埋位介）

（公道白）相爺早安。

（王黼白）罷了，（口古）劉學長，今日乃係賞燈時節，應有十二金釵點綴畫堂，你替我翻檢花冊，是否在十二花魁之中，尚缺一名替我添香把盞。

（公道口古）相爺，紫玉樓謝素秋孤芳自賞，不怕權勢，醉月樓馮飛燕天生倔強，想填滿呢本花冊都幾艱難。。

（王黼白）吓，馮飛燕經已禁錮在內苑之中……人來，傳花婆。（介）

（花婆雜邊角上介白）叩見相爺。

⋯⋯⋯⋯⋯⋯⋯⋯⋯⋯⋯

〔註八〕這四句出自湯顯祖《牡丹亭》第七齣〈閨塾〉陳最良語。第四句是「蜂穿窗眼咂瓶花」。泥印本前三句照《牡丹亭》原句，第四句則寫成「蜂穿窗眼『嚼』瓶花」。

〔註九〕泥印本、電影版都有這四句「花下句」。唐滌生在電影版改了第二句一個字，唱成：「蒼蒼白髮尚『童』顏」。

204

（王黼問白）花婆，馮飛燕如何。

（花婆跪下口古）啟稟相爺，可憐我費盡唇舌，落盡甜頭，馮飛燕依舊是指桑罵槐，不肯就範。

（王黼一才怒介口古）王壽，你入去將馮飛燕拉上，我睇佢幾根闌珊瘦骨，抵唔抵得住棒杖摧殘。。（王壽下介）（家院跪獻杖棒介）

（叻叻鼓）（王壽拉馮飛燕散髮上跪下介）

（王黼口古）馮飛燕，你雖然薄有才名，也不過是青樓女子，何以竟然不受相爺顧盼。

（飛燕口古）相爺，我與謝素秋同屬一時瑜亮，只識得賣歌侑酒，冷艷似空谷幽蘭。。

（王黼頓足快點下句）休彈珠淚訴貞嫻。。棒杖無情為示範。（打飛燕介）

（飛燕跌地沉花下句）唉吔吔，吞聲唯待再摧殘。。（憤然介）

（王黼舉棒欲再打介）

（公道見狀不忍嗚咽攔住，乙反木魚）嫩肉焉能捱杖棒。怕看煮翠把紅烹。。相爺莫使花糜爛。且待蒼蒼白髮勸紅顏。。

（王黼憤然坐下介）

（公道扶飛燕雜邊台口口古）飛燕，我係老儒生，唔忍見呢種淒涼事，夫子有云，小不忍則亂大

（飛燕台口悲咽口古）劉學長，我求吓你，我亦唔願欺騙你，我經已決心在今宵服毒而死，你同謀，咁點解你唔忍吓呢，螻蟻尚且貪生，你何必明知故犯。

我話畀老相爺聽，話我答應啦，能得枕上死，願來生再銜環。。

（王黼白）劉學長，如何。

（公道鳴咽白）她她……她答應了。

（花婆歡天喜地扶飛燕雜邊下介）

（梁師成雜邊台口上介台口花下句）暗與相爺傳訊息，博來五品好官銜。。賞燈時節獻慇懃，好與相爺親把盞。（入叩白）叩見相爺。

（王喜介白）來得正好，人來擺宴。（云云埋位介）

（帥牌飲酒介）

（師成口古）相爺，舉室之中，盡是心腹之人，我不妨以秘密相告，（介）金邦來使，已經答應你以五十粒夜明珠，一百二十名家妓，保存你相位尊榮，但必須有一個貌美如花，入得金丞相眼。

（王黼笑介口古）唉，得保尊榮，於願足矣吶，一百二十名家妓，盡是庸脂俗粉，但不知誰可領

班。。

（師成口古）相爺，所謂仕女班頭，當有天姿國色，我想除咗紫玉樓謝素秋，（一才）冇邊個值得敵酋顧盼。

（王�005這個介）

（公道另場口古）唉，可憐威尊命賤，我想馮飛燕離魂之夜，謝素秋亦難以獨生。。

（王�005白）師成，你想得到，（花下句）謝素秋，（一才）本應納為夫子妾，（一才）為存相位未敢把花貪。。飛箋換取玉人來，何事姍姍蓮步慢。（白）堂下聽者，倘有謝素秋入相府堂，只准其入，不准其出，倘有洩漏機密半分，定斬不饒。

（堂下各人唱諾介）

（素秋拈詩一疊一路睇上，永新伴上介）

（永新白）素秋妹，已經到相府叻，做乜睇得咁入神啫。

（素秋掩袖羞笑介花下句）三年夢寐相思句，一回捧讀一開顏。。今時待見相思人，誰向畫堂為戀棧。（白）我入去見一見相爺就扯叻，永新姐姐，同埋一齊入去啦，我會替你講好説話嘅叻。

（永新悲咽白）我而家重敢見相爺咩，（花下句）好花若向官牆種，一到色衰愛便殘。。願當頭起，帶挈老來嬌，不使我落拓天涯受盡人間冷。（譜子托白）素秋妹，在今日除咗你同馮飛燕之外，我相信冇邊個能夠得到相爺嘅寵信，素秋妹，望你可憐吓我，（介）我當年獲寵之時，幸然在雍丘綠邨，置有薄田幾畝，尚有片瓦遮頭，我不如番去雍丘聽候你嘅消息，好過響處受人冷誚熱諷。（黯然下介）

（素秋嘆息白）唉，永新姐姐亦講得可憐，所謂享不盡金盞玉盤妃子笑，老來難乞半杯羮。（介）

（拈花帖出白）貴院，紫玉樓上廳行首謝素秋報進。

（王興嘻嘻笑白）你都嚟慣嚟熟嘅吖，唔使報，姑娘請進。

（素秋付過賞錢入介襝衽白）謝素秋向相爺請安，（介）向梁大人請安，（介）向劉伯伯請安。

（介）

（王黼白）一旁坐下。

（素秋白）謝。（坐於王黼之旁）

（王黼口古）素秋，一年一度賞燈節，你都早啲嚟吖，點解咁遲至嚟呢，今日你只要陪住我坐就得咃，我又唔使你陪酒，又唔使你唱歌，又唔使你再操銅琶鐵板。

208

（素秋強笑口古）相爺是個惜花之人，當能體惜我今日花容憔悴，你知啦，每逢燈節，我又要在宮中上值，又要向兵部請安，又要向禮部請安，唉，真係幾難偷得浮生半日閒。。

（師成口古）素秋，你呢句説話分明未安於席就想告辭啫，你錯叻，以相爺嘅尊榮，何難替你除名樂籍呢，你應該界啲心機坐，唔應該過於傲慢。

（公道略帶嗚咽口古）素秋，有得你坐就好叻，只怕你今日想坐都坐唔耐，一陣唔行都要你行。。

（王黼一才白）咁，學長，説話小心些才好。

（素秋一才愕然會錯意笑介白）相爺惜秋憐玉，你慌重會趕我咩，（台口花下句）酬詩尚有梵台約，問幾時至望得酒筵闌。。（介）常言一醉解千愁，莫道秦樓人意懶。（斟酒一杯然後白）

素秋告辭。（欲下介）

（王黼口古）咳，素秋，坐番喺處，今日斟第一杯酒就告辭，對老夫似乎有些兒冷淡。

（素秋連隨陪笑介口古）唉吔相爺，你今日話明唔使我陪酒嘅，所以我斟咗一杯就告辭啫，早知你有意圖一醉，就算我斟多幾杯又何難。。（一路斟酒一路焦急萬狀介）

（師成口古）相爺，既然有素秋斟酒，你就多飲幾杯啦，寅牌時候，尚有金水崖邊之約，（一才）而家都已經黃昏近晚。叻。

（公道略帶鳴咽口古）素秋，就算你坐唔安樂都要坐嘅叻，只怕你今日想坐都冇得畀你坐，想行都唔肯畀你行。。

（素秋著急白）相爺，素秋一定要告辭叻，（快點下句）惜花何苦再留難。。改日登堂重遞盞。

（先鋒鈸欲奪門而出介）

（二家院拈棍食住先鋒鈸作交叉狀攔住門口介）

（家院白）相爺吩咐，若見謝素秋入相府堂，只准其入，不准其出。（包一才推素秋掩門跌地介）

（王䊵撫鬚嘻哈大笑介）

素秋叻叻鼓跪埋哀懇介）

（略爽中板下句）薄命花，望相爺垂憐俯鑒。弱質何堪棒杖攔。。侍宴滿城皆官宦。家家寧許鳳簫閒。。霧鬢雲鬟求衣飯。尚有十餘酒社共詩壇。。（花）何必煮翠囚紅，望相爺莫使我聲名減。（哀懇叫白）相爺，（介）相爺。

（王䊵依然撫鬚長笑並不理會介）

（公道花下句）你既然曉話欲解千愁憑一醉，我勸你不若暫抱琵琶帶淚彈。。哭盡千聲也徒然，

210

有道虎威難以犯。

（素秋連隨拭淚強笑白）相爺，相爺，素秋願借琵琶一曲，以贖辭行之罪。（梅香捧上琵琶坐回

原位一路啾咽一路彈介）（托琵琶三弦音調由蒼涼漸轉憤恨）

（汝州拈詩一疊食住琵琶聲，一路看詩上介）

（素秋悲從中起劃弦而停掩面哭泣介）（梅香接過琵琶）

（王蕭與師成相對嘻哈大笑介）

（公道另場頻頻拭老淚介）

（汝州台口長花下句）秦樓夢寐間，三載酬詩束，相思人約黃昏晚，那有禪心對佛壇，恨無雙

翼隨彩雁，飛上雕樑看佢慢撥輕彈。。未見相思面，空念相思人，一疊相思詞，經已唸成熟

爛。

（王蕭白）唏，飲杯，飲杯。（快琴音尾段）

（素秋無心拈杯作極焦急狀頻頻開位悵望介）

（汝州在門外亦徘徊悵望與素秋動作一致介）

（王興白）呔，那個書生敢在相府門前鬼鬼祟祟。

211

（汝州陪笑拈銀出白）嘻嘻，大哥，些少不成敬意。（介）今日相府堂燈宴之中，可有謝素秋其

人，嘻嘻，大哥，但不知此人仍在否。（以後托琵琶譜子攝小鑼介）

（王興白）只見其入，未見其出。

（汝州愕然台口白）吓，只見其入，未見其出。素秋來時紅日當空，此際已萬家燈火，何以未

見其出，莫非有些緣故。（著急拈束帖一張出）嘻嘻大哥，煩你代我報與相爺，説山東趙汝

州，應會試入京，特來拜訪相爺。

（王興貌視介白）哦，世上豈有應試秀才，能拜訪相爺之理。

（汝州白）嘻嘻，不成敬意。（奉銀介）

（王興笑介白）嘻嘻，秀才你閱歷少，好在錢銀多，請少待。（入報）啟稟相爺，門外有山東趙

汝州應會試入京，特來拜訪相爺。（跪奉帖介）

（素秋重一才驚喜介，先鋒鈸欲撲出一才企定口古）相爺，相爺，快……快……快啲請佢入嚟

啦，此趙生才名滿山東，若果得佢入嚟，我可以再奏一曲琵琶，好待佢把新詞譜撰。

（王蠻重一才會意介口古）哦哦，素秋，何以你未見其帖，坐立不安，今見其帖，又笑逐開顏。

（素秋愕然自知失言介）

（師成口古）相爺，世上豈有會試秀才能拜訪相爺之理，此趙生可算不懂京師門檻。（暗向王黼搖手示意介）

（公道口古）素秋，我勸你都係相見爭如不見，而家都已到寅牌時候吶，縱然相見，也不過只得刹那之間。。

（素秋愕然情知不妙介）

（王黼一才喝白）將門帖呈來一看。（介慢的的看帖）

（素秋在旁哀懇白）相爺，相爺，你畀我見佢一次啦。

（王黼先鋒鈸將帖撕碎向前一擲介白）將他趕出府門。

（王興先鋒鈸撲出門外介）

（素秋食住先鋒鈸撲出，但為家院以棍擋住一才頹然倚於柱上面口啞雙思介）

（王興食住啞雙思向汝州搖頭示意介）

（汝州食住啞雙思著急問白）大哥，莫非謝素秋見此門帖，毫無些微動靜。

（王興白）有即是有，怎奈相爺曾有吩咐，如見謝素秋入相府堂，只許其入，不准其出。

（汝州重一才叻叻鼓白）唉吔，壞了，壞了。（京叫頭）素秋，（介）素秋，（介）秋娘。（介）

213

（素秋京頭叫）秀才，（介）秀才，（介）趙郎。（介）

（王興食住欲推汝州扯介）

（汝州索性以金兩錠塞在王興手，起反線中板鑼鼓頭狀似瘋癲下句唱）叫，叫一句謝素秋，（包

一才）

（素秋哭應介）（以後每句應時欲衝出，但為雙棍所擋介）

（汝州續唱）幾難望得三年今日，怎奈眼前人隔萬重山。。叫，叫一句謝秋娘，（介）我經已淚濕

重袍，你是否有迷濛淚眼。（包一才）

（素秋食住一才哭叫白）秀才，秀才，我都響處喊緊呀秀才。

（汝州續唱）此話最堪悲，幾見有癡男怨女，相對亦難見愁顏。。再叫，叫一句謝秋娘，布衣難

踏相門堂，何以你不衝開鐵門檻。（包一才）

（素秋哭介白）我已經被相爺拘禁咗咐，趙郎。

（汝州更瘋狂介續唱）花是有情花，月是秦樓月，章台嫩柳，也未可任人攀。。（催快）相府堂前

高聲喊。喊一句賞花寧許任留難。。指住相門咒官宦。咒一句笙歌夜夜待更殘。。人到傷心

無忌憚。馬到無疆欲囚難。。（花）闖闖闖，刀斧難鋤狂生膽。。（捲袍先鋒鈒欲闖門介）（與王

（興糾纏）

（王興大驚介，門外高聲叫白）啟稟相爺，秀才闖門。

（王蕭白）秀才膽敢闖門，來頭非小，人來掩門。

（家院掩門介）

（汝州在門外先鋒鈸三衝狂叫素秋跌地介）

素秋食住先鋒鈸三衝門狂叫趙郎，動作要與汝州一致）

（王蕭先鋒鈸執素秋長花下句）莊嚴錦繡堂，豈容無忌憚，一個門前高聲喊，一個低徊淚暗彈，

有道虎威難再犯，相爺不是憐香客，（一才）相門不比是勾欄。。未鋤門外漢，先責薄情花，

何以你招來浪蝶將花探。（一推掩門跌地舉拳欲打介）

（汝州強烈反應拍門狂叫素秋介）

（公道攔住王蕭長花下句）白髮老儒生，錯作人之患，寧短一餐茶與飯，好過食飽三餐忍淚難，

未到傷心唔會喊，未見棺材又點會血淚瀾。。（嗚咽介）素秋重留得幾多時，不若隔道門兒任

得佢兩個喊。（白）相爺，你唔好咁難為素秋，有時你都要指靠吓佢嘅。

（王蕭一才頓足拂袖埋位介）（起哀怨古譜）

215

（素秋食住譜子爬開貼門鳴咽介白）趙郎，趙郎。我講說話，你聽唔聽到。

（汝州鳴咽應白）聽到。

（素秋白）趙郎，趙郎，你響邊處呀。（介）趙郎，我雖然未見郎面，但可以尋郎聲，手拈羅巾，隔個門兒，替郎把淚痕抹拭。（做手介）趙郎，我共你雖難見面，唯是三載酬詩，神交久矣。（介）趙郎，你情見乎詞，字裡行間，使我傾心欲醉。（痛哭催快一點）趙郎，趙郎，我雖然身被羈囚，難猜禍福，縱今生不能見趙郎之面，此身亦是趙郎之人。趙郎，趙郎，你聽見我講嗎。趙郎，（介）趙郎你扯啦，莫為隔門之戀而誤你錦繡前程，只要你在臨扯之時，高叫三聲素秋，我雖然未卜餘生，亦都於願足矣。

（汝州鳴咽白）素秋，素秋，我把聲都已經喊到啞咗叻，你聽唔聽到我講呀。（介）素秋你喺邊處呀，（介）我雖然未見姐姐之面，總希望憑著嚦嚦鶯聲，索捧花容，親加痛惜。（做手介）素秋，你艷滿京華，尚能一念憐才，對我以身相許，我趙汝州雖屬緣慳，幸未福薄，他日死難閉目者，恨一見之難求矣。（痛哭催快一點）常言香魂入夢，也可聊慰餘情，未見其人，夢中難尋愛侶。素秋，素秋，我共你心頭枉有千斤愛，怎奈被九尺銅門永隔開。（介）

（王黼怒白）哭哭啼啼，好不耐煩，門子將他趕了下去。

（王興趕汝州介）

（汝州糾纏介白）大哥，我重欠了素秋三聲，焉能便了。（介）素秋，我去叻，（京叫頭）素秋，

（介）素秋，（介）秋娘。（被王興趕下雜邊介）

素秋於汝州叫三聲時，含淚默應，最後狂叫趙郎介）

（王齣開位一才喝白）咪喊。（三才口古）謝素秋，你能夠艷滿京華，亦是由老夫一手栽培，可

笑你獨賞孤芳，連相爺都看唔在眼。我亦唔想將你收為姬妾，不過你受我年年關照，所謂

受人恩義要酬還。。我以一百二十名家妓獻上金邦，我就畀你做一個仕女班頭，等你領導

群芳，長受金風拂檻。師成，我就命你押車而去，相爺一世做人都好講道德嘅，一百二十

名家妓之中，有不少係良家淑女，在後苑上車之時，准佢哋用紅紗蓋面，免令佢哋家族無

顏。。（白）師成，你將謝素秋載上最後一輛香車，以防不測，（介）隨我來，聽老夫吩咐。

（師成隨下介）（二姬妾隨下介）

（拂袖下介）

（素秋慢慢的的沉花下句）唉吔吔，只道玉籠囚彩鳳，誰料香車葬玉顏。。（跪埋牽公道衣喊白）劉

伯伯。

217

（公道慢的的忍住悲苦介白）唔好叫我。

（素秋喊介口古）劉伯伯，伯伯，相府堂清客三千，有邊個似得伯伯你咁慈祥可敬，語云，鳥之將死，其鳴也哀，我唔對住你喊，重對住邊個喊。呢。

（公道口古）素秋，疊埋心水坐上香車罷啦，鬼叫你生得靚咩，所謂花越香越易殘，女憑色而惹禍，我都唔願喺相府堂再聽再睇咯，（搖頭擺腦）怪不得老子云，聽五音乎令人耳聾，看五色乎令人眼盲。。

（素秋喊介口古）伯伯，素秋命在頃刻之間，點解你重者也之乎，絕無憐惜，伯伯，我求你先假我以文房，再假我以砒霜，等我寫一封絕命書，煩伯伯帶與趙郎，免至佢招魂無路，伯，（介）係你至做得到嘅啫，伯伯，（介）我正話聽住你講，你話不忍見青階掃落紅，寧短三餐茶與飯。（白）咁好心腸嘅人真係萬中無一嘅。

（公道慢的的忍不住嗚咽口古）唉，一聲伯伯已經心戚戚，聽埋呢句重難抵受，今晚馮飛燕又要死，謝素秋又要死，死一個就好啦，點解一夜之中，要連死兩位雲鬟。。（一路嗚咽一路低頭作沉思介）

（素秋愕然悲咽花下句）飛燕素秋同命運，姐妹投生再莫向勾欄。。乞求伯伯賜彩毫，待我咬破

指頭書血束。

（公道行開台口回頭細聲白）素秋，你開嚟，（介）我相信馮飛燕而家已經服咗毒嘅喇。（介）素

秋你身上可有錢銀。

（素秋黯然白）除咗一身首飾之外，別無所有。

（公道白）所值幾何。

（素秋白）變賣能值黃金百兩。

（公道白）庶乎近矣，（白欖）可以換柱偷樑離災難。黃金買得鬼擔幡。。。金光遮住花婆眼。金蟬

脫殼也何難。。。只要你脫下羅衣重改扮。。垂危飛燕怎回生。。。自有紅羅蓋面難分辨。〔註十〕苦

在我白髮蒼蒼搵食難。。。

（素秋連隨跪下白）多謝伯伯，（花下句）命薄已無回生日，幸然鶯老惜花殘。。。願同亡命走天

涯，乞奉老人三餐飯。

〔註十〕泥印劇本有兩種寫法，一為「難分辨」，合韻但用詞錯誤。另一為「分辨」，意思對，韻腳不合。後來

「雛鳳鳴」版改為「難辨鑑」，合韻合義。

（公道作鬼鬼祟祟狀白）素秋，我帶你去見花婆。（帶素秋衣邊下介，全場燈光略暗，落更介）

散才）（汝州衣冠不整，雷雷貢上介花下句）正往衙門親告狀，（一才）可恨一窩蛇鼠怕權奸。

拼將頸血濺銅門，（一才）又到門前高聲喊。（鑼鼓拍門介）

（王興白）秀才，請開嚟講話，（介）秀才，我受咗你一兩銀，二兩金，唔忍見你喊破喉嚨，

死於非命，等我靜靜地話你知吖，你知就好叻，唔好洩露出嚟害我條命呀，我哋相爺以

一百二十名家妓獻與金邦，連阿謝素秋都去埋叻。

（王興白）呢點我就聽唔到叻。

（汝州拈玉蟾出白）呢呢呢，呢一隻翡翠玉蟾，乃係我家傳旁身之物，價值紋銀百両，假如大哥

（汝州重一才更瘋狂介白）大哥，比如一百二十輛香車之中謝素秋坐喺邊一架。（執興問）

你……

（王興接過玉蟾嘻嘻白）有錢使得鬼推磨，秀才，你閃在一旁，不可被人看見。

（汝州閃埋雜邊台口介）

（王興拍門介並預先拈出一両銀二両金介）

（王壽喝白）誰人叫門。

（王興應白）係我。

（王壽開門介）

（王興塞銀與金並向王壽咬耳介）

（王壽接銀再向王興咬耳朵則關門介）

（王興台口白）秀才，一百二十輛香車之中，謝素秋坐在最後一架，經已起行。

（汝州一才白）我知金水崖邊，乃是金營屯紮之處，亦是香車必經之地，待我繞小道而行，寧願魂斷香車下，不作無聊生。（衣邊台口追下食住轉台）〔註十二〕

（雁落平沙）

（汝州遙望大驚閃避雜邊台口以大樹遮身介）

（金國來使衣邊蕭立介）

（四金邦大甲揸刀斧，二金兵揸燈籠，在衣邊角分邊環立介）

.........

〔註十二〕 以上是「賞燈」，以下是「追車」劇情。

221

（六架香車（立體小香車俱有羅帳）由雜邊上過場衣邊下，每架香車之前俱有小兵拈長銀桿，桿頂掛一紗燈介）

（第七架香車上，師成帶劍護上介，車行至衣邊停住介）

（汝州瘋狂叫白）素秋，素秋。（先鋒鈸撲埋介）

（師成一擋兩擋介）

（汝州拚命撲埋介）

（師成執汝州三搭箭褪前褪後一推汝州掩門跌介，四鼓頭拔劍雙扎架介）

（汝州一路跪埋喊介白）大人，我怕死就唔嚟，嚟得就唔怕死。（乙反木魚）大人且莫揮刀斬。

不若等我留將頸血濺羅衫。。搶地呼天忙顧盼。但求一見女紅顏。。（狂叫素秋介）

（師成大花下句）按劍難憐門外漢，可笑你十里追車繞道行。。儒生若肯為花亡，我便成全揮劍斬。（先鋒鈸）

（飛燕食住先鋒鈸跌落香車（記得勿跌面紗介）

（汝州瘋狂撲索介）

（來使食住先鋒鈸上前扶住飛燕一摸見血跡介口古）梁大人，呢個美人口吐鮮血，經已氣絕多

時，想是服毒身亡，渾身僵冷。

（汝州瘋狂喊白）吓，素秋死咗，（口古）素秋想是為我殉情而死，我要抱屍痛哭，以謝雲鬢。。

（先鋒鈸）

（兩金大甲食住先鋒鈸拈刀斧將汝州差開雜邊台口）

（師成口古）來使大人，死咗呢個就係謝素秋，本來以佢領導群芳，誰料佢收場慘淡。

（來使口古）梁大人，生死皆由天命，不若將佢嘅屍骸葬在綠水之間。。

（金大甲將飛燕搬開海邊介）

（素秋公道）（改裝後）食住此介口卸上雜邊懸崖介）

（汝州瘋狂白）大人，大人，望兩位大人做吓好心，生嘅就話唔畀我見啫，死嘅都唔畀我見，大人，大人，望你可憐吓我啦大人。（跪地叩頭不止介）

（師成白）人來，將屍骸拋落萬丈懸崖。

（金兵將飛燕推入場，襯咭士鼓一聲介）

（汝州重一才慢的的嘔紫標於地上介）

（素秋食住欲衝下介，但為公道執住介）

223

（師成喝白）人來，將此瘋秀才趕下山坡。

（金大甲趕汝州雜邊下介）

（來使白）請梁大人過營飲宴。（同衣邊下介）

（素秋公道同卸下懸崖介）

（素秋見血跡慢慢的的關目慘然白）唉，趙郎不愧是個多情人，可惜相隔百步之遙，使我難見佢廬山真面。（喊介）未見心上人，只見山前血。（慢哭雙思鑼鼓跪於地上以白色手帕印染血跡介）

（公道口古）素秋，你喊都要留番慢慢至喊吶，遍地都是爪牙，你以後難在汴城露面，以後，我哋兩個去邊處藏身呢，真係言之淒慘。

（素秋口古）伯伯，雍丘縣離此只不過三百里，錢大人是趙生嘅良友，

（公道接半句口古）素秋，咁我就同你去啦，錢大人我都見過幾次吶，因為佢係相爺嘅門生。

（擂戰鼓）（衣邊內場喝呵介）

（公道花下句）莫不是勤王師到，我共你急切逃生。。（同下雜邊介）

——落幕——

224

〈盤秋託寄〉簡介

　　該場錢濟之讀信企幕，一段二王連口白滾花，將收讀汝州來信說道謝素秋魂斷香車，屍葬懸崖；又説不願回家，到來投靠。濟之恐汝州為了兒女私情，消沉壯志，自己有負趙母教養之恩，故而命丫鬟打掃書齋，命家人在門前恭候，一切事情，全部交代清楚。

　　誰知道汝州未來，謝素秋與劉公道先至。濟之接過名帖大驚，繼而鎮定，命人請素秋與公道進堂，濟之將素秋細心觀察，素秋以為百劫餘生，花容盡改。

　　及後傾談之下方知移花接木，到來投靠，濟之恐素秋誤汝州前程，狠心送客。素秋知汝州不久便至，初而喜，後來不為濟之所容，乃哀哀求懇，説到手中羅帕，染有汝州之血痕。以上情節全用口古滾花交代，非常齊整有戲。接下濟之下逐客令，到底不忍，將素秋叫回，到這裡素秋回身求情有一句口白「大人方便」，這句口白在這裡很煽情的。緊接以下兩句口古，濟之先説：「素秋，我既然賞識你於風塵之中，自然唔忍你受飄泊無依之痛，我可以收留你，畀隔籬先朝王太守所遺落嗰間紅梨苑畀你住，但係你要答應我，不能再見汝州之面，就算無意相逢，

225

都要視同陌路。」素秋不明濟之之用心，她冒死而來，為求與汝州見面，驚聞濟之之語，故而傷心失望回答一句：「謝素秋寧願餓死在槐安路，亦唔敢領受你咁大招呼。。」素秋説完欲行，再受濟之叫回。

以上情節只用口古，第一次濟之下逐客令，第二次素秋自動離去，一正一反，在舞台上演來很活，莫小看這小小情節，如非高手，怎能安排得如此簡潔流暢。接下濟之一段反線中板説出苦衷，再接四句口古，安排素秋接受濟之之條件，濟之與她約法三章，劉公道亦勸素秋為汝州前途著想，謹守諾言，而素秋毅然下跪發誓，永不背約。

跟住門外報趙秀才到，濟之連忙打發素秋與公道去紅梨苑。汝州前來，濟之百般安慰，汝州慟哭素秋已死，借酒消愁，濟之再三勸慰，命丫鬟送汝州到書齋歇息，全場戲在此完結。該場戲全用梆簧，不需堆砌，詳細交代劇情，引入下一場高潮戲。

葉紹德

226

第三場：盤秋託寄

說明：花園連小廳景，衣邊雜邊佈花園轅門口，正面用紅柱分邊矮欄杆佈成小廳，廳內正面橫枋，上有花瓶插花。備酒具。

（秋鴻、秋雁企幕）

（排子頭一句作上句起幕）

（濟之（紗帽披風雪褸）上介長二王下句）望斷天涯雁影孤，望斷烽煙愁戰鼓，汴城一別後，戰海湧波濤，訊息難憑魚雁報，佢好比飄搖一粉蝶，滄波半葉蘆，嗟莫是鎖斷漓江無客渡，嗟莫是花錢散盡，已到日暮窮途。。嘆此日未報人恩，徒自關懷蘭譜。（一才嘆息白）唉，欲待消愁唯借酒，深秋難寄錦衣袍。

（快地）（張千拈信一封上入介白）啟稟大人，有信自汴城寄來，留在舊衙，因信面寫是大人小名，無人領取。

227

（濟之接信一看白）錢大人玉亭台啟。趙緘。（介）正念故人，誰知故人信到。（拆信讀介）玉亭蘭兄如見，一自汴城別後，可憐三生夢破，謝素秋經已香車魂斷，身葬懸崖。若問誰個摧花，竟是當今丞相。此後香魂化蝶，長繞床笫之間，勘破紅塵，此生不求聞達，所抱憾者，到死未能一見素秋面矣。（介）欲待還鄉，愧無面目，唯有投依故人，苟延殘喘。信發之日，是啟碇之時。趙汝州含淚的筆。（重一才慢的的內心關目一輪嘆息花下句）玉碎珠沉雖可痛，蝶無花戀尚且有前途。。屈指計行期，速把書齋重打掃。（白）秋雁，你快哋去打掃書齋。張千，你往門前守候，若見趙秀才來時，不管佢身世如何，向佢五步一躬十步一迎，請上廳來，記得。（埋位自斟自飲介）

（素秋、公道上介）

（素秋台口花下句）命薄更逢離亂日，那禁風霜露雨熬。。幸然黃葉帶蟬飄，倉皇踏上槐安路。

（公道花下句）劫餘身外無長物，典剩儒巾共紫袍。。往日飯後尋思午晌茶，今日兩餐難穩固。

（素秋苦笑白）伯伯，我都知道你路上辛苦叻，來此已是錢大人寓所，伯伯，你總會有碗安樂茶飯食嘅。（介）敢煩門公報名。（在包袱拈柬帖遞與門公介）

（張千入遞柬帖予濟之介）

228

（濟之讀白）紅蓮女史謝素秋。（仄才關目介）（張千大驚介）適才蘭弟信內所言，敍明謝素秋魂斷香車，葬身懸崖，何以又有謝素秋報名投刺。（介）光天白日之下，斷無鬼魅出現之理，人來，請。

（張千失失慌出台口白）請。

（素秋公道入介，拜見介）

（濟之連隨開位，向素秋從頭到腳關目介）

（素秋誤會苦笑白）錢大人，所謂百劫滄桑，烽火餘生，今時之素秋，自難與當日相比擬。（自慚）

（濟之口古）素秋，我聞得你經已魂斷香車，身葬懸崖，點解而家睇真你又的確衣有縫時身有影呢，唉，真使我莫名其故。

（素秋愕然慢的的關目口古）錢大人，當日香車過營，在於三更半夜，除趙生之外，更無人知，絕無人曉，何以消息能傳於三百里外，重先過奴奴。。呢。

（濟之口古）素秋，我而家都未明，點解會傳訊息，因為趙汝州正話至有一封信嚟哀傳惡耗。

（素秋狂喜介口古）錢大人，汝州寫畀你嘅封信有乜嘢講呀，佢而家嘅近況點呀，我對佢關懷念

切，怕耽誤了佢嘅錦繡前途。。

（濟之花下句）佢話勘破前塵無掛慮，更無面目返青爐。。幾難至望得風雨故人來，早著香鬢把書齋掃。（白）佢都怕就到嘅叻。

（素秋一才狂喜白）吓，錢大人，佢……佢就嚟嘑，（又狂喜轉悲咽花下句）險死回生難見郎面，今晚夜與佢剪燭西窗共圍爐。。謝天謝地謝神靈，（一才）幾乎忘了劉學老。（白）大人，劉伯伯你都見過面嘅叻，我今日尚在人間，亦全仗佢移花接木，響香車死咗嗰個係馮飛燕。大人，大人，我不只望你收留我，重希望你收留埋呢位劉學長。

（公道喜極執素秋白）素秋，今日唔只你歡喜，我都歡喜到滴出眼淚。你喺路上同我講，你話三載神交，始終未能見趙生一面，呢種咁嘅至聖至情，真係令人感動嘅。（花下句）盡此夜投懷送抱，好駕鴦此後莫分途。。我亦都謝天謝地謝神靈，笑一句情天幸有媧皇補。（白）嗾，素秋，我哋一路上餐風食雨，點解見到大人連洗塵宴都有一餐喋。

（濟之正容口古）謝素秋，在往時，我可以收留你，在今日，我不能收留你，我希望你往別處投奔，另尋門路。

（素秋重一才慢的的先鋒鈸跪下口古）錢大人，我發夢都估唔到你講出呢句咁無情嘅說話，我同

趙生苦戀之情，第二個都重會話唔知，大人你已經知道好清楚，（喊介）幾難得今晚共佢有一個見面嘅機會，你都重忍心拒人於千里外，而令我跪地哀號。。

（濟之口古）素秋，如果你以為我欺負你今非昔比，你就錯叻，我就因為唔想你見汝州，所以至迫於咁做。

（素秋重一才慢的的狂哭口古）大人大人，如果你嫌棄我出處卑微而唔肯收留我，重合乎人情，如果因為唔畀我見趙生而驅逐我，就令我肝腸寸裂叻，（介）大人大人，就算你唔念我，都要念在汝州，你知唔知佢為我癡情到點呀，你見否我手上香羅帕，（介）都染有佢血污。。

（介）

（濟之對血巾重一才慢的的關目狠然白）人來，張燈送客。

（素秋重一才慢的的起身慘然白）哦，張燈送客。（欲下）

（濟之見狀不忍介白）素秋，你番嚟。

（素秋先鋒鈸撲埋跪下白）大人方便。

（濟之口古）素秋，我既然能夠賞識你於風塵之中，自然唔忍你受飄泊無依之痛，我可以收留你，畀隔籬先朝王太守所遺落嗰間紅梨苑畀你住，但係你要答應我，不能再見汝州，就算

231

無意相逢，都要視同陌路。

（素秋慢的的起身悲咽口古）謝素秋寧願餓死在槐安路，亦唔敢領受你咁大招呼。。（憤然白）告辭。

（濟之亦憤然白）張燈送客。

（公道拉素秋台口花下句）可憐紙薄人情冷，從今後欲求倚靠已全無。。一任飢寒交迫白頭人，風雨折磨青鬢婦。（喊介）

（素秋扶住公道悲咽花下句）已無可戀炎涼地，縱使我沿門乞食都要將你細攙扶。。你不如留將老淚灑天涯，張燈送客難回步。（欲下介）

（濟之一才面口啞雙思介）

（素秋愕然回顧介）

（張千儂儂然拈燈雜邊下介）

（濟之白）唉，謝素秋，（反線中板下句）一哭薄命花，再哭金蘭譜，問誰諒我辣手操刀。。雖然是換柱偷樑，總有日揭破廬山，你便難逃緝捕。（一才）可憐佢為花迷，倘一旦相逢今夕，佢寧肯復顧前途。。你既是為情顛，何苦要殃及池魚，當把佢嘅安危稍顧。（一才）我是有心

人，更是憐香者，一聲送客，淚濕重袍。。（花）可憐佢更無兄弟可傳家，獨有慈祥蒼髮母。

（素秋慢的的強忍悲咽苦笑口古）大人，你都能夠為一個知己而顧慮萬全，唔通我唔可以為一個至愛之人而忍痛成全咩，好啦，我為念此白髮無依，一切任憑大人吩咐。

（公道口古）素秋，你想真至好呀，我哋讀書人千金一諾，怕只怕癡心難耐斷情刀。。

（濟之口古）素秋，我再與你約法三章，一，不能見汝州之面，二，鎖閉梨門，不能作出牆之想，三，縱然共汝州碰面，不能說出真姓名，只可認作王同知之女，萬不能把舊情吐露。

（素秋苦介徐徐跪下口古）願對蒼天盟毒誓，背約雷轟賤妖狐。。

（濟之扶起素秋一拜介白）多謝素秋，呢，呢條就係梨苑門嘅鎖匙叻，素秋，你好好地養息一下。（交匙並安慰介）

（張千一路迎拜汝州上介）

（汝州台口花下句）可憐一段香車恨，哭時方悟淚全枯。。今生綺夢已難完，劫餘僅剩金蘭譜

（張千門外大聲白）啟稟大人，趙秀才到。

（素秋作強烈反應介）

（秋鴻拈燈引下介）

233

（公道急拉素秋衣邊下介）

（汝州入介悲咽白）蘭兄。

（濟之亦悲咽白）蘭弟。

（汝州喊白）蘭兄，謝素秋已經死咗叻。

（張千插白）謝素秋邊處有死到呢。

（濟之大急連隨拂袖白）係哩，蘭弟，如果我唔接到你封信，冇人相信謝素秋會死咗嘅，蘭弟蘭弟，秋風起叻，（解雪樓披在汝州身上口古）你要強飯加衣，保重至好。

（汝州口古）蘭兄，少件秋衣我未感寒，少餐茶飯我唔覺餓，少個素秋我就生無可戀叻，望蘭兄賜我烈酒一壺。。

（濟之口古）咳，蘭弟蘭弟，所謂五色不可迷，烈酒不可飲，而家新帝已經登位叻，你應該稍報慈母之恩，去博件烏紗羅帽。

（汝州悲咽口古）蘭兄，我自小在家同你讀書嘅時候，你半句都唔會逆我嘅，今日我都唔係想嚟求你收留，想攞一壺酒都唔畀，你是否見我趙汝州經已落魄窮途。。

（濟之著急白）咳，蘭弟何必生氣，酒來酒來，張千，取酒我蘭弟飲。

234

（張千取酒交與汝州介）

（汝州拈壺狂飲介）

（濟之拉張千台口咬耳朵，表示勿洩露素秋消息介）

（汝州醉介長花下句）烈酒本傷人，但可解愁如甘露，滿腹辛酸無可訴，願終身長伴酒一壺。。

年年三月有清明，傷心欲拜無墳墓。（嘔酒作不支介）

（張千扶住汝州介）

（濟之口古）蘭弟，而家我叫張千扶你入書齋，你千祈唔好走過隔籬王太守個花園呀，蘭弟蘭弟，我講嘅說話你聽唔聽到。呀。

（汝州帶醉口古）我聽見，我點會錯入他人花園，我都係一個循規蹈矩嘅聖人徒。。

（張千扶汝州下介）

（濟之花下句）別苑紅梨不可折，唯有燈前月下暗操勞。。（下介）

——落幕——

235

〈窺醉、亭會、詠梨〉簡介

校按：本書「舊版」中，葉紹德先生分〈窺醉、亭會〉及〈詠梨〉兩場作分析，現合而為一。

〈窺醉、亭會〉簡介

〈窺醉、亭會〉是生旦重頭好戲，「雛鳳鳴」上演時，也用暗燈換景方法，克服不能轉台的困難。因為這兩段戲，不能間斷，需要一氣呵成。開幕時，謝素秋渴望看真汝州風采，偷偷過隔圍，劉公道制止不及，汝州醉入花亭，嘔酒昏睡，素秋躡足上前窺看，不勝傾慕，以下一段長花寫盡素秋當時心態。

曲詞是：「醉檀郎，沒半點塵濁性，一夢三年才相認，佢有潘郎相貌杜郎情，估話鴛鴦枕上與佢能交併，誰料得望梅開雪未晴。。腮邊淚，點滴向郎垂，則怕你酒醒燈昏，不見了如花影。」這段曲詞典雅優美，蕩氣迴腸。接下公道制止素秋，而汝州在醉中喚素秋名字，忽然翻

237

風，素秋以下一段花下句，曲詞寫來哀怨纏綿，感人肺腑，內容是：「可憐露濕鞋兒冷，百拜

風神你要順情。。盡向儂吹莫向郎，待玉纖重把郎衣整。」

唐滌生安排這兩段滾花，將素秋對汝州癡愛表露無遺。莫看輕這兩段曲詞，因為寫得好

就錦上添花，寫得不好，便成為劇中累贅。唐滌生不愧編劇高手，他的曲詞不但掌握演員的個

性，更吸引了全場觀眾的精神。

及後劉公道將素秋拉回紅梨苑，忽然飛來一隻紅蝴蝶擾醒了趙汝州，唐滌生安排了精簡唱

段，說出汝州以為蝴蝶乃是素秋的魂魄，尤以一段反線中板最為精警。

曲詞是：「嗟莫是渺香魂，化作紅蝴蝶，歸來向我哭訴，餘情。。莫非秋夜墓門開，為怕犬

吠更敲，才化作翩翩蝴蝶影。蝶姐你快投懷，為怕秋深夜冷，你衣單難耐，朔風聲。。待我解

寒衣，為姐你取暖驅寒，何以你又飛飛飛，飛上蓬萊境。應憐我是凡人，恨無雙飛翅，（轉二

流下句）伴姐你比翼飛凌。。路滑青苔，險折秋郎命。紫蘭香徑步斜傾。。（花）唉，惱煞紅杏窩

藏紅蝶影。」

唐滌生刻意安排汝州唱出反線中板慰問蝶兒，二流安排汝州追撲蝴蝶，從這場戲開始至這

裡，唐滌生很花心思營造這對痴男怨女的心情，演員演來絲絲入扣，觀眾看得如痴如醉。

汝州追蝴蝶追過紅梨苑，暗燈轉紅梨苑花園景，汝州追蝴蝶追到素秋紅裙之下。有人說，這樣相聚，未免太巧合了。我以為一雙有情人心靈相通的安排，絕非謬妄，可以說非常合理。

這場戲最妙之處，謝素秋認識趙汝州，而趙汝州不知眼前人是謝素秋，戲的高潮便從此產生。兩人相見經過幾句口古和唱段，表現了汝州的癡呆，素秋的可人。接下汝州因失去蝴蝶，以為失去了素秋魂魄，傷心唱一段花下句，曲詞是：「魂魄已隨蝴蝶渺，只落得低徊長嘆兩三聲。。看一庭花月，幾縷煙霞，此後誰憐孤雁影。」

唱罷汝州痛哭，素秋安慰汝州，兩人對唱一段金線吊芙蓉與慢板 [註十二]，接著一段口白，寫來非常煽情。希望讀者看過文字本，想一想演出時是多麼的風趣。這些口語化的口白，莫以為非常膚淺，其實是費盡心思。

趙汝州覺得眼前人頗通情解意，乃從懷中取出一疊素秋詩稿，用反線中板一首一首唱出來。

有些人謂詩分四言、五言、七言，豈能用反線中板唱出？其實唐滌生為了豐富唱段，所唱

〔註十二〕即泥印本寫的「古老士工慢板板面」，見頁二五六。

239

的不是詩句，而是詩意，在戲中是容許的。這段曲是《蝶影紅梨記》中趙汝州所唱的第三段反線中板。為了表達劇情，唐滌生惟有一而再、再而三地用反線中板曲牌，將劇中細節寫得非常詳盡，曲詞內容是：「有一首寄情詩，寫在桃箋上，傳遞在梅花觀，訂交在錦官城。。佢話斜倚碧紗櫥，題盡相思句，不見相思人，染下相思病。有一首話燈昏夢難成，繡閣憐孤另，薰櫳難取暖……」汝州唱到這裡，素秋一時情不自禁接上一句：「垂淚到天明。。」令汝州心生疑惑，素秋分辯，閨閣情詩，大多如此，不過是靠估靠撞。接下汝州續唱：「佢話命薄是桃花，紙薄是人情，今日紙上桃花，薄似秋娘命。最後一首寄心聲，寫在紅羅帕。」唱到這裡，素秋又忍不住接唱下去：「怕花逢災劫後，雨露永難承。。」這五句反線中板，假如由汝州一人唱出，便平平無奇。但其中由素秋插一句半句，整段戲生動得多了。

我在未看《蝶影紅梨記》之前，從未見過在舞台上有如此細緻安排，唐滌生聰穎過人，功力深厚，現在看來這些情節很平凡，但當時編寫就不簡單了。

接下兩人再對唱一闋〈楊翠喜〉，汝州向素秋問姓名，素秋自稱王太守之女，名紅蓮。汝州約素秋於五更過書齋再敍，當時劉公道深怕素秋被溺於情，乃扮下人叫素秋回房，素秋打發了汝州回隔園書齋，倚樹痛哭，哀求公道許她再見汝州一面，慰解汝州癡心。

公道初不允，後禁不住素秋再三哀求，著她天明之前一定要回來。素秋折一枝紅梨花去探

汝州，這場〈窺醉、亭會〉，在唐滌生筆下使到觀眾極視聽之娛。

〈詠梨〉簡介

〈詠梨〉是緊接〈窺醉、亭會〉的一場生旦重頭戲。汝州回返書齋之後，盼望素秋，素秋拈紅梨花到來赴約，汝州不勝喜悅。該場〈詠梨〉是根據原著《詩酒紅梨花》第二場，改寫而成。

唐滌生不但保留原著精神面貌，同時在情節加上自己的心思，使到劇情更豐富。

戲中素秋見了汝州，首先講明今宵只許談風月，不許談傷心往事，然後素秋將紅梨花相贈，並著汝州猜一猜是甚麼花。在仙鳳鳴劇團上演〈猜花〉所用的曲牌是白欖，後來在電影本是用木魚，到了雛鳳鳴劇團上演，我經過很小心的處理，將唐滌生的舞台劇本中之白欖，與電影本中之木魚，兩段「猜花」曲詞，改用長句滾花一問一答，經過排演後，徵求各人意見，方敢確定修改。〔註十三〕

.........

〔註十三〕「猜花」曲詞對照，見文末「校按」，頁二四五。

241

所以整理唐滌生的遺作，我抱著戰戰兢兢的心情，初稿完成，再來個公開討論，集中各方

面意見，才能確定，因為恐怕填補不當，損害了唐滌生原著的

時候，不求有功，但求無過，只望文通意順便成。讀者可在文字本看看這段生旦對唱的長句滾

花，是否修改得恰當，希望給我一些寶貴意見。

說回該場〈詠梨〉，汝州猜不到是紅梨花，及後由素秋用口白講出紅梨花的來源，其中口白

最精警，有幾句是：「梨花梨花，原是離別之花，人固不忍別離，花亦不忍分枝，故此梨花泣

血，久染成紅，就變咗紅梨花。」

以上這段口白，用意相關，字字傳神，希望讀者莫以口白而忽略，讀者可從文字本中領

略這段口白的重要性。以下一段乙反中板，唐滌生寫得文情並茂，可惜因戲過長，演出時已刪

去，但在文字本，我將這段中板保留，給讀者欣賞。

接下來共作詠梨詩，兩首詩皆出自元曲《詩酒紅梨花》第三折〔註十四〕，素秋與汝州各口古一

段，汝州要求素秋將詩寫下，素秋欲寫一想又遲疑不寫。以前舞台版本，全用口白，當我整

〔註十四〕 劇本中兩首詩皆出自張壽卿《謝金蓮詩酒紅梨花》第二折，不是第三折。

242

理時，發覺唐滌生在口白之後再用一段〈柳底鶯〉尾段，所以我將原本的口白內容，改寫成為〈柳底鶯〉頭段，使整首小曲旋律完整。

拙作不堪介紹，但是唐滌生所寫那段〈柳底鶯〉尾段的詞曲，感情豐富，哀怨動人，用詞貼切，的是佳作。內容是：「簪花字、簪花字懷念謝素秋涕淚零。筆也端正，哭泣失聲，香車夢斷黃粱醒」[註十五]，短短二十多個字，寫出汝州懷念素秋的心境，一句「香車夢斷黃粱醒」，追悼素秋香車墜崖，情境又像活現眼前。

接著素秋受汝州真情感動忘形地接唱，內容是：「以身替代了鴛鴦侶，願以此身替代素卿，三更夜冷供呼應。」汝州接唱：「我嘅人也此心已冰，客途獨宿怯寒病。」[註十六]素秋接唱：「暫借我情愛，似春暉化冰，恨滿須盡興，恩情雖難復永，畫朵梅花解渴望症。」

這段短短的〈柳底鶯〉尾段，填詞甚考工夫，而能字字活躍，真是難上加難。這段曲包括了汝州提起寫字，懷念素秋的遺墨，素秋被感動，不敢揭露身份，願以身替素秋，希望汝州望

〔註十五〕　這是電影版曲詞。泥印本寫「香車『斷夢』黃粱醒」。見頁二六八。

〔註十六〕　「我嘅人也此心已冰」是原創。此處所引第二句是「雛鳳鳴」版本，泥印本曲詞是「更兼那夜寒露冷催人病」，見頁二六八。

243

梅止渴，曲詞細膩，哀怨動人，讀者再三欣賞，便知吾言非謬。

劇情發展到汝州與素秋相擁悲咽，已是雞啼破曉，素秋不敢再留，但被汝州苦苦糾纏。本來在戲中的安排，素秋可以擺脫糾纏而去。但唐滌生很細心地安排一個演出法，是素秋用一句口白先安慰汝州，內容是：「秀才，你放手啦，唉，係喇，紅蓮唔去喇，秀才請起。」素秋再扶起汝州，突然將汝州推倒，連忙離去。唐滌生在這小小情節，也安排得如斯妥善，在主要曲白，更見功力了。

接下來劉公道扮一個花王唸著有韻口白到來，他說到最後兩句，提醒採花人，獨有紅梨不可折，引起汝州疑惑。以下汝州與公道對話全用口白口古，公道再唱一段乙反木魚說出王紅蓮乃女鬼，舉出例證，讀者在文字本細看，便知詳細。而錢濟之亦到書齋，贈金汝州上京赴考。

該場戲演到這裡，已近完結，唐滌生為塑造趙汝州的癡情，臨行時，用一段悲秋小曲，哭悼紅梨，多謝濟之與公道，然後上京。其中更夾雜聽到素秋哭聲，劇情非常動人。唐滌生描寫人物性格，真是高不可攀，最後素秋不願留在傷心地，與劉公道去投靠姊妹沈永新（在第一場已有伏線），這場戲才告完結。

葉紹德

校按：「猜花」曲詞對照

	【趙汝州句】	【謝素秋句】
【泥印本】 唐滌生詞 趙汝州、謝素秋一問一答 數白欖	瓶中莫不是海棠花。 不是海棠是石榴。 莫非是梨碧桃花。 不是碧桃是山茶。 莫非便是杜鵑紅。	海棠花味無詩興。 石榴花好開夏令。 秋盡桃花開未盛。 有山茶已是冬暮景。 幾見三月杜鵑七月紅還勁。
【電影】 唐滌生詞 趙汝州口白 謝素秋唱木魚	瓶中莫不是海棠花。 唔係海棠，係茶薇。 唔係茶薇，係石榴。 係碧桃花。	海棠花好無詩興。 茶薇冶艷味難清。 石榴有花開夏令。 秋盡桃花已凋零。
【雛鳳鳴版】 葉紹德改寫曲詞 「簡介」所指的長句滾花 兩人一問一答對唱	可是海棠花。 只有石榴能比併。 信是碧桃我又難肯定。 看來定是紅山茶。	海棠無詩興。 石榴花放夏蟬鳴。 怎奈碧桃落盡怯秋聲。 開到山茶，已是冬暮景。

第四場：窺醉、亭會、詠梨

說明：三轉景。開幕時，雜邊立體圍牆，有門。正面亦有圍牆並轅門口。當中搭平台佈古亭一個，旁有槐樹，並青峰石，槐樹葉遮住半邊亭角。雜邊台口亦有青峰石，及花草。從雜邊圍牆門穿出轉台則為紅梨苑景。全景用薄平台搭高。台口一彎流水，有鴛鴦在水相戲，用曲折之短紅欄杆圍住溪畔。雜邊小殘橋，正面梨苑，有二樓並紙糊窗，從小橋穿過轉第三景。衣邊房雜邊小苑，雜邊角有小樓直伸出台口。小樓之下有花基圍住紅梨一株，高約五尺。房內正面大帳，台有橫擺書枱，上有花瓶，古書及文房四寶。（註）如第二景轉第三景，舞台技術發生困難時，則落幕將詠梨當為獨立場。

（排子頭一句作上句開幕）（譜子）

（芙蓉持小燈一盞照住素秋公道從正面轅門上介）

（芙蓉指住雜邊門介白）姑娘，從呢道小門入去就係紅梨苑叻。

（素秋接過小燈白）唔該晒你哋香饟姐。（將小燈轉交與公道介）

（芙蓉別下介）

（素秋食住譜子頻頻回顧介）

（公道一才口古）素秋，你唔聽見丫饟姐講咩，過咗呢道小門就係紅梨苑喇，以後你就要鎖住呢道門，少思想，多唸經，點解你連行都唔願行，似乎重係六根未淨。

（素秋悲咽口古）劉伯伯，我對趙生三年思慕，始終未見其人，幾難得今日相逢，奈何又天涯咫尺，我希望響呢處企一陣，希望能夠睇吓趙生係點樣嘅，稍慰思慕之情。。

（公道口古）唔得，唔得，你未曾見到個人，個心癡得咁緊要叻，如果佢真係生得風流瀟灑，豈不是負了錢大人三章約定。

（素秋微微點頭慢的的從詩囊取出舊詩一疊徐徐作悲苦關目介口古）劉伯伯，我謝素秋亦唔係一個輕於言諾嘅人，求伯伯你順從我一次，我想見佢啫，但係點都唔會畀佢見到我，唉，伯伯，你睇吓情詩收藏成一疊，幾番憔悴始吟成。。（捧情詩又欲默唸介）

（公道嘅介白）袋番埋佢。我最怕見哋咁嘅嘢，（木魚）你莫個志不寧時心不定。早掩重門去誦經。。為怕秋風秋雨撩人興（音慶）。望你早焚詩稿養心靈。。況有池上鴛鴦同交頸。未曾相

見經已蕩心旌。。咪話老人說話不中癡人聽。試問一見鍾情怎斷情。。

（素秋一才苦笑點頭藏好詩稿嘆息花下句）聽寒蛩秋夜忙催織，可嘆我織成恨網困於情。。願以

後深鎖重門，長別了花蔭樹影。（欲推小門）

（內場喝白）家院，張燈送秀才。（琵琶獨奏三醉譜子）

（素秋回身一才細聲白）唉吔，趙生佢入嚟呦。

（公道白）素秋，入去啦。

（素秋悲咽哀懇幾至欲跪介白）伯伯，通融我一次。

（張千扶汝州帶醉從正面轅門上介）

（汝州帶醉白）家院，你番入去啦，我唔使你扶。

（張千白）相公，呢處係花園，你間房喺呢便。（指雜邊卸下）

（公道拉素秋連隨閃埋青峰石後，公道以袖遮燈影）

（汝州食住譜子詩白）花梢月正高。。院宇人初靜。已完三生夢。愁煞月兒明。。（先鋒鈸醉步撲

前跌於古亭之畔，倚欄杆嘔酒昏醉介）（譜子急奏）

（素秋食住譜子急奏走埋靜靜向汝州關目作種種驚羨，憐惜，愛撫，難堪表情後悲咽回頭細聲

248

（白）伯伯，伯伯，（台口長花下句）醉檀郎，沒半點塵濁性，一夢三年才相認，佢有潘郎相貌杜郎情，估話鴛鴦枕上與佢能交併，誰料得望梅花雪未晴。。〔註十七〕（介）腮邊淚，點滴向郎垂，則怕你酒醒燈昏，不見了如花影。（欲愛撫介）

（汝州微微轉動介）

（公道大急拉素秋台口花下句）分明是鏡中花，水中月，兩般著手也難成。。你又何苦要止渴望梅，充飢畫餅。（拉素秋欲推門介）（琵琶譜子續玩）

（汝州矇矓中微弱叫白）素秋，素秋。（詩白）醉裡不知愁。。夢入蓬萊境。難忘三生約。微呼素姐名。。（白）素秋，素秋。（嘔酒復倚欄昏醉介）

（素秋喜至涕淚俱下細聲白）伯伯，伯伯，秀才叫我個名，素秋就係我個名。

（公道白）噎，我早知道素秋係你個名咯。

（汝州微微打一冷震介）（琵琶急奏介）

（鑼鼓作風起介）

〔註十七〕 末句原曲文：「誰料得望梅花雪未晴」，電影版由唐滌生本人改寫成：「誰料『望得梅開』雪未晴」。

249

（素秋見狀大驚，撥開公道食住譜子急奏走埋花下句）可憐露濕鞋兒冷，百拜風神你要順情。盡向儂吹莫向郎，待玉纖重把郎衣整。（白）唉，趙郎你客館蕭條，冷親重有邊個打點你呢。（代汝州整衣極盡纏綿介）

（汝州又微微轉動介）（琵琶急奏）

（公道走埋拉開素秋，素秋再撲埋，為公道一攔兩攔三攔一推掩門，素秋跌地為公道拉向雜邊下介）

（素秋臨下時要有微弱的哭泣聲介）

（汝州食住哭泣聲醒介，掙扎而起介）

（開邊）（扯線大紅蝴蝶從棚頂飛落，在汝州面前撲來撲去介）

（汝州以手一撥兩撥，酒意漸消介）

（蝴蝶飛回棚頂介）

（汝州起唱主題曲蝶影花魂，新小曲醉花間（煩林兆鎏製譜））（引子）醉沉沉，燈昏夢醒。（曲）撲面來香風颯颯，吹醒劉伶。花間泣怨聲聲。柳外珠履輕輕。是天降許飛瓊。還是階下夜蟲鳴。露溶溶，深苑靜。夜氣撲人冷，銀河近玉繩。（食住合字二王序唱）憑欄記憶夢中醉

入瑤庭。莫道醉醒忘路徑。天河掛雙星。高處月華明。使我留停。見佢在情天相呼應，我一句喚卿卿。魂沒怕秋風勁。（長二王下句）不慕那白馬紅纓，迷惑在黃粱夢境，嘆一句憔悴春風墜玉屏，三載詩酬訴盡相思病，我似蕭郎難跨鳳，她已騎鶴上瑤京，倘若芳魂能鑒領，願潦死孤零一枕，永別了錦陣花營。。一日積一寸相思，量三載長情，可有相思秤。（小曲上雲梯）此後永卜三生翰墨證。此生休，重有再生情。今生債不清。他生總有玉帕紅羅定。似還魂記。有張番生證。借丹青終慰夢梅情。憐我寂寞長淚零。永保新詩作物證。（琵琶玩乙乙尺上上無限句）（棚頂紅蝴蝶飛落伏於花亭柱上介）（一才詩白）微聞小犬吠秋星。。忽有粉蝶繞花亭。。死後每多魂化蝶。莫非香魂化蝶形。。（如痴如戇白）紅蝴蝶呀紅蝴蝶，你是否係秋魂所化呢，如果係嘅，就真不枉我斷腸相思咯，（扯線蝴蝶食住撲翼介）唉，咁就冇錯叻，蝶罷蝶呀，（反線中板下句）嗟莫是渺香魂，化作紅蝴蝶，歸來向我哭訴餘情。。莫非秋夜墓門開，為怕犬吠更敲，才化作翩翩蝴蝶影。（悲咽）叫一句蝶姐兒，何以你飛來飛去，總不飛落我嘅懷抱留停。。你不愁使玉郎驚，但求得香在粉存，賜我一嗅餘香，可治心頭病。蝶姐你快投懷，為怕秋深夜冷，你衣單難耐朔風聲。。待我解寒衣，（除雪褸介）為姐你取暖驅寒，（蝴蝶飛介）何以你又飛飛飛，飛上蓬萊境。應憐我是凡人，

251

恨無雙飛翅，（快二流）伴姐你比翼飛凌。。（食鑼鼓拈雪褸作種種撲蝶跌撲身段介）路滑青苔，險折秋郎命。[註十八]（介）紫蘭香徑步斜傾。。（介）（花）唉，惱煞紅杏窩藏紅蝶影。（追撲介）

（扯線蝴蝶一路飛過雜邊牆介）

（汝州白）唉吔，唉吔，素秋嘅魂魄飛咗過隔籬添，等我拍門過去。（介）弊叻，弊叻，道門好似落咗鎖咁，我要追番阿素秋嘅魂魄，擒牆過去，（介）唔得，唔得，牆又高，鞋又滑，我要衝門過去。（先鋒鈸衝門，門開，成個跌地介）哎咦，點解道門正話好似鎖咗，而家又有鎖呢，所謂有情金石能開，何況小小柴門，想必是有百神護祐。（介）唉吔，好彩，好彩，

（紅蝴蝶重響處，待我追追追。（包單三才入門轉台）（雪褸遺落在花亭畔）

（紅蝴蝶一路領汝州行介）

（素秋（渾身紅色打扮）小立於台口溪畔，暗將鎖及鎖匙藏於花間介）

（紅蝴蝶飛至素秋裙下忽然不見介（藏於花間便可））

...........

〔註十八〕 素秋是秋娘，汝州是趙郎，此處疑誤寫，應是「趙」郎。

252

（汝州一路追慞盛盛在素秋裙畔左右視望介）

（素秋細聲白）秀才，尊重些。

（汝州心不在焉尚未發覺紅衣女，竟牽裙作尋蝶介）

（素秋嬌羞大聲白）唉吔，秀才，尊重些。

（汝州慢的的重一才口呆目定，再慢的的下禮介）

（素秋故作薄嗔之態並不還禮介）

（汝州口古）紅……紅……紅衣姑娘，我到而家至發覺紅梨溪畔有一位紅衣姑娘，姑娘呀姑娘，開講都有話，裙邊蝶，裙邊蝶，在你嘅紅裙之下，是否有隻紅蝴蝶影。呀。

（素秋抿唇一笑介口古）白衣秀才，你左一句紅，右一句紅，總唔怕人哋面紅嘅，（作一種少女的嬌羞劃分個性）冇錯呀，我身上著紅衣，遍地皆紅花，可惜我紅裙之下，不見有紅蝴蝶，反覺紅裙之畔，有隻鬼靈精。。（故作薄怒介）

（汝州一才愕然癡笑介口古）嘻嘻，我正話冒犯姑娘，畀姑娘鬧吓係好應該嘅，（自言自語）蝦，素秋嘅魂魄去咗邊處呢，（介）素秋嘅魂魄點解眨吓眼就唔見咗呢，（介）紅衣姑娘，我明明追住一隻紅蝴蝶，睇住隻紅蝴蝶飛落你紅裙之下，眨吓眼就唔見咗叻，請憐我為情而呆，

非關疏狂病。

（素秋白）你開口一句鬼魂，埋口一句鬼魂〔註十九〕，到底你搵鬼魂吖，抑或搵蝴蝶呀白衣秀才。

（汝州白）咦，秀才就秀才，何必加上白衣，殊不文雅。

（素秋白）哦，咁姑娘就姑娘，何必加上紅衣，有何風趣。

（汝州連隨改口白）姑娘，我所搵嘅係蝴蝶，不過蝴蝶即是鬼魂，鬼魂就即是蝴蝶，蝶化魂，魂化蝶吁嗎。

（素秋口古）哦，秀才，咁你真係睇住隻蝴蝶飛咗落我紅裙之下就唔見咗咩，（介）你既然可以話蝴蝶即是鬼魂，鬼魂就即是蝴蝶叻，咁我就夠可以話蝶影即是紅衣，紅衣即是蝶靈．．．

（於情不自禁中，欲向汝州暗示，無意中回頭一望介）

（公道挑燈食住此介口在梨苑小樓紙糊窗內出現，見影不見人介）

（素秋一見愕然略轉悲苦強笑改口白）秀才，咁唔係咩，你話隻蝴蝶又係紅嘅，咁我條裙又係紅

........

〔註十九〕 後文素秋問：「到底你搵鬼魂抑或搵蝴蝶」，此處口白似乎應為：「開口一句鬼魂，埋口一句『蝴蝶』」，更順理成章。

254

嘅，或者你眼花花，睇錯咗鸞帶當蝴蝶都唔定啫。（回身向小樓點頭作會意關目介）

（公道將燈掛在小樓用手指一指燈，再指一指心，表示以燈作監視，並示意素秋問心則卸下介）

（汝州食住素秋與公道啞關目時台口自言自語介白）蝶影即是紅衣，紅衣即是蝶靈，（重複一次）

哦哦哦，莫非……（用鑼鼓向素秋做手關目表示從醉中聞哭聲，醒後見蝴蝶，如何追蝴蝶，如何飛落紅裙不見，忽然又見紅衣姑娘，若有感悟，突然以手指住素秋嘻嘻笑介）

（素秋愕然白）唉吔，秀才，做乜你好似癲咗咁啫。

（汝州依然指住素秋嘻嘻笑介口古）姑娘，如果你肯為天下惜多情，你就唔好騙我，在未見紅蝴蝶之前，你是否病到典床典蓆，我見到紅蝴蝶之後，你然後至起得身，小立花前，你咪呃我，咪呃我，是否再生緣，都全憑你一言判定。（帶點癡戀介）

（素秋心中雖苦，但強作啼笑皆非介口古）唉吔，秀才，我都唔知你講乜嘢吶，在你未見蝴蝶之前，我好好，在你見咗蝴蝶之後，我亦係一樣咁好，紅梨苑內，從來未試過有爐煙繞藥埋。。

（汝州問白）姑娘，你真係未病過。

（素秋白）未病過。

255

（汝州問白）你真係未死過。

（素秋微嗔介白）唉。（起譜子避開汝州行落溪畔，借意玩水，暗中拭淚介）

（汝州成個呆晒，無意中見狀愕然白）姑娘，何以你頻頻抹拭，莫非你眼中有淚。

（素秋扎覺介微嗔白）蝦，你冇一句問得好好哋嘅，唔係病就死，唔係死就淚，秀才，我共你

素昧生平，你對我似乎未應這般唐突，你唔睇見咩，鴛鴦戲水，（悲咽）啲水花射濕我對眼

咋，點會眼中有淚呀。（提到鴛鴦兩字，悲從中起，不過借少女詐嬌態，聊借掩飾而已）

（汝州連隨白）姑娘，姑娘，你唔好嬲，未病過，未死過就好啦，唉，我幾乎當錯咗係借屍還魂

添。（花下句）魂魄已隨蝴蝶渺，只落得低徊長嘆兩三聲。。看一庭花月，幾縷煙霞，此後

誰憐孤雁影，孤雁影。（拉士工首板腔啾咽介）

素秋從水影見汝州一路唱一路飲泣又憐又愛起唱古老士工慢板板面）露冷緣何迷花徑。自作不

平鳴。癡心也可敬。少見俗世有還陽令。又幾見蝶化嘅亡靈。

（汝州接唱）低徊覓花徑。望救活紅鸞命。再續未了情。

（素秋接唱）因何淚交迸。好似杜鵑啼絕嶺。

（汝州接唱）確是杜鵑啼絕嶺。唉，忽染相思症。悲破碎了心靈。

（素秋接唱）乜破碎了心靈，是那個與君談愛情。共你恩情難久永。

（汝州接唱）慘痛不消聽。

（素秋慢板下句）聽百花台畔訴餘哀，卻是惜玉憐香客，嗟莫是天夭龍鳳配，生死隔幽冥。玉真曾會在何年，若比紅衣誰嬌艷，能否壓得飛燕迎風，小青吊影。

（汝州黯然白）唉，姑娘，令到我醉生夢死嗰位意中人，我一生都未有見過佢嘅。

（素秋白）秀才，我聽你講得淒涼，我都不禁灑出幾滴同情之淚，所謂皇天不負有心人，你始終都會見到佢嘅。

（汝州白）姑娘，邊個佢呀。

（素秋白）你嗰位醉生夢死嘅意中人咯。

（汝州白）姑娘，我真係未見過佢面佢就死咗叻。

（素秋白）見過卦。

（汝州白）未見過。

（素秋白）見過喇。

（汝州白）噎，姑娘你話我癲，其實你都係癲癲地嘅，唉，所謂人逢失意後，知己最難求，姑

娘，你讀過書未喋。

（素秋笑介白）唉吔，秀才，乜你無端端問我讀過書未喋，書呢，我就唔多唔少讀過幾本。

（汝州帶點儍憨白）姑娘，姑娘，你讀過書就好叻，嗱，嗱，嗱，（急從懷中拎情詩一疊出）呢一疊就係謝素秋寫畀我嘅情詩，天下有情人聽之亦痛心一哭，（喊介）我逐首逐首咁讀畀你聽吓。（中板下句）〔註二十〕有一首寄情詩，寫在桃箋上，傳遞在梅花觀，訂交在錦官城。佢話斜倚碧紗櫥，題盡相思句，不見相思人，染下相思病。喝。有一首話燈昏夢難成，繡閣憐孤另，薰櫳難取暖……

（素秋一路聽一路又羞又苦一路作回憶情不自禁接唱下句）垂淚到天明。。（包一才）

（汝州食住一才白）咦，姑娘，點解你會咁順口續埋落去呢，我呢疊詩從來未有畀人見過嘅。

（素秋苦笑白）哦，秀才，我都係估估吓，撞撞吓嘅咋，而且閨閣情詩，大多如此。

（汝州白）哦，原來你係斷估嘅啫，呢呢呢，呢一首就最不祥叻，（續唱）佢話命薄是桃花，紙薄是人情，今日紙上桃花，薄似秋娘命。最後一首寄心聲，寫在紅羅帕，

〔註二十〕泥印本寫「中板下句」，上有手筆加上兩字，寫成「反線中板下句」。

258

（素秋接唱）怕花逢災劫後，雨露永難承。。（包一才）

（汝州食住一才大驚介白）吓，姑娘，正話嗰句你估得到，呢兩句又點能夠估得到呢，哦，你你，（指住素秋）你如果唔係食飯神仙，就梗係柳精梅妖吻。

（素秋苦笑介白）哼，秀才，呢兩句我都係估到嘅啫，所謂天下有心人，所見略同吖嗎，素秋又係女仔，我亦係女仔，我又唔係即是素秋，素秋又唔係即是我，女子襟懷，大多如此。何況聖人有云，臆則屢中，中其一又何難中其二呢秀才。

（汝州懵懵然白）係嚹，中其一又中其二呢。（續唱七字清）從今不慕麒麟影。收拾凡心早誦經。。不求雁塔存名姓。斷情猶怕擔負了薄倖名。。（花）哭哭哭，哭一句十分情，只留得一分話柄。（一路喊一路將詩稿慎重疊好，無意中跌了一張，則手忙腳亂連呼罪過介）

（素秋見狀悲不能忍起小曲楊翠喜）書生忞任性，痛哭失聲。猶幸替君抹淚有紅羅帕，休將淚再傾。（忘形食住序為汝州抹淚）蠟燭成灰不堪記恨，縱有恨也許清。有傷心事也難再認。

（白）唔好想咁多吻。

（汝州接唱）閨秀閉門未逢暴雨驚。若說恩愛亦會埋身胭脂阱。（序白）姑娘，你未試過就唔知啫，唔信你試吓吓。

（素秋苦笑白）唉吔，我聽見都怕吔，重敢試咩，（唱）君你且看寒梨冷靜。君你休盼紅鸞照命。

且去求名博玉馬金腰帶，休再耽花月情。

（汝州接唱）不必惜惺惺。寧拋烏紗去換去換兩本經。著袈裟歸野寺來養靜。（白）個陣就阿彌陀佛吔。

（素秋悲咽接唱）秋雨撩人莫説情。淚帕難復載，此際已濕清。（嗚咽介）（譜子重復輕微襯托

（汝州重一才慢的的向素秋作痴呆關目由頭望到落腳介）

（素秋發覺愕然白）唉吔，秀才，你一時笑，一時喊，一時癲，一時戇，呢次你又做乜嘢呀。

（汝州口古）姑娘，你不只多才多情，而且生得咁靚嘅，正是欲將綺貌比紅花，你單憑冷艷半分，經已能取勝。

（素秋苦笑口古）唉吔秀才，你初更入嚟追蝴蝶，而家差不多二更吔，我共你足足對咗一更時候，乜你而家至發覺我靚咩，靚亦好，唔靚亦好，總之我共你係素昧生平。

（汝州口古）係呀，我而家至發覺你靚咋姑娘，正話我嘅魂魄喺素秋處，經過你一番熨貼之後，我嘅魂魄又漸漸移轉喺你處，我覺得素秋就即是你，你就即是素秋，待我躬身一拜請問姑娘姓。（一揖介）

260

（素秋口古）唉吔，素秋就即是素秋，我就即是我，做乜你偏要將生人當死人啫，（介）秀才，你既然問我，我為感你多情，亦好應該講畀你知，我就係太守王同知嘅千金小姐，咗⋯⋯

咗⋯⋯紅蓮王氏就係我嘅姓名。。

（汝州略帶瘋癲白）紅蓮紅蓮。（輕拖其袖起撲燈蛾白欖）輕拖翠袖問紅蓮，你知否蝶影紅花天註定。我追隨蝴蝶過東牆，蝶渺忽逢清麗影。欲慰此殘生，須向花中認。欲補情天缺，唯乞姐姐情。望隨我到書齋，略慰孤鸞病。共飲一杯酒，復活此心靈。

（素秋抆開強忍悲酸苦笑介花下句）一之為甚寧可再，（一才）問秀才一身能擔負幾多情。。一疊情詩債未完，若再添一段新愁，則怕你兩頭難照應。

（公道正面內場詐女人聲叫白）唉吔姑娘，姑娘，老安人叫你呀，快的番入嚟啦。

（素秋佯作驚慌介白）唉吔，秀才，我乳娘叫我，我阿媽叫我，（介）我要番去叻，（悲咽）秀才，你要保重呀。（先鋒鈸）

（汝州食住再拖其袖乙反龍舟）非關薄倖忘秋景。若說無緣怎遇卿。。誰差蝴蝶為媒證。想是幽靈暗繫繩。。我好比秋燈垂滅無油剩。一點殘光似小星。。倘若小紅不活癡人命。五更風起後，燈滅不重明。。（悲咽白）小紅，小紅，如果我喺書齋等到五更都唔見你，你以後都見唔

到我嘅呀。

（公道內場子喉叫白）姑娘，姑娘，老安人叫你呀。

素秋佯作驚慌悲咽口古）唉吔，秀才，我乳娘叫我，我阿媽叫我，你番去先啦，我……

我……我都好希望能夠到書齋回敬。

（汝州口古）小紅，係咁我番去先叻，唉，只為適才酒醉後，難於辨路程。。（琵琶獨奏譜子）

素秋指雜邊白）呢，你穿過呢道小橋，再行幾步，就見到一堵圍牆，你開咗道圍牆門就係你嘅書齋叻，呢處原本兩道轅門都鎖住嘅，正話唔知點解你會入得嚟嘅啫，秀才，我畀條鎖匙你，你快啲番去啦。（在花蔭拾起匙交與汝州介）

（汝州雜邊下介）

（公道拈秋燈食住汝州下時，正面梨苑卸上介）

素秋斜倚花前飲泣介）

（公道口古）素秋，你同趙生所講嘅說話，我一句一句都聽得好清楚，我唔忍心出嚟打斷你哋兩個嘅話頭，就係有心可憐你呢對癡男怨女，唉，不過唔斷都已經斷咗叻，心願又已經還咗叻，快啲跟我番入去修心養性。啦。

（素秋悲咽口古）劉伯伯，我重要去佢書齋見埋佢最後一面，唉，伯伯，你須知情似斷，還未斷，債似清，還未清。。

（公道一才怒介口古）素秋，我又係讀書人，你又係讀書人，縱然你肯為情忘信義，我亦不能食言而畀你咁任性。（喝白）跟我番入去，去啦嗎，

（素秋跪下喊介口古）我求你順埋我呢一次啦伯伯，假如佢喺書齋等到五更都唔見我，佢為我一生所受嘅痛苦，重邊處有得彌補呢，伯伯，你當如可憐吓佢，你當如可憐吓我，你……你見否我襟內羅巾血尚凝。。（在懷中拮血巾出喊白）伯伯，你睇吓……你睇吓啦伯伯。

（公道花下句）欲慰癡心憑此夜，不能破戒到天明。。由來信約最難忘，你莫個欺瞞雍丘令。

（素秋微微點頭花下句）一任雞聲啼破千重愛，一任殘更敲碎萬般情。。含淚折紅梨，（介）好待芳齋留話柄。（琵琶奏楊翠喜）

（公道白）素秋，你採折一枝紅梨花做乜嘢呀。

（素秋悲咽白）呢枝紅梨花係我折嚟預備送畀趙秀才嘅。

（公道白）哦，素秋，雞啼破曉嘅時候，就算你個心點痛，你都要離開趙生叻，我憑住你手上嗰枝紅梨花，就自然會把趙生發落，你記得叻。

（素秋一路飲泣一路點頭一路過雜邊殘橋跟住轉台介）〔註二十一〕

（汝州在書齋坐幕，書枱上點著檀香並置酒具）

素秋在門外抹乾眼淚換轉笑容入介）

（汝州狂喜介白）紅蓮，紅蓮，我真係燒得香到吶，（口古）我都知道你係有心人，點都唔會令我枕冷衾寒人孤另。嘅。

（素秋笑介口古）秀才，我見你講得傷心，所以唔畀阿媽知靜靜嚟陪吓你，嗱，今晚你共我只准談風趣，不能談往事，若有半聲苦，我就不理雁哀鳴。。（琵琶托譜子）

（汝州點頭介白）紅蓮，我苦嗜，我不能累你苦，（介）哦，紅蓮，你手上拈住呢枝花做乜嘢呀。

（素秋笑介白）秀才，我共你初相識，更無可贈，呢枝花係我拈嚟與你回禮嘅。

（汝州白）多謝紅蓮。

（素秋一路將花插在瓶中，一路含笑問白）秀才，你知唔知道呢種係乜嘢花呀。

（汝州白）我只知道呢幾朵係紅花，正話響你花園都見得多吶，但係我唔知道佢係乜嘢花。

〔註二十一〕 此處開始，戲演到「詠梨」劇情。

264

（素秋笑介白）秀才你估吓。

（汝州慢的的在思索一輪苦笑搖頭作不解介）

（素秋略帶嬌嗔狀白）唔，我係要你估吓。

（汝州白）哦哦，估吓。（慢白欖）瓶中莫不是海棠花，

（素秋搖頭白欖）海棠花味無詩興。

（汝州白欖）不是海棠是石榴，

（素秋搖頭白欖）石榴花好開夏令。

（汝州白欖）莫非是朵碧桃花，

（素秋搖頭白欖）秋盡桃花開未盛。

（汝州搖頭白欖）不是碧桃是山茶，

（素秋搖頭白欖）有山茶已是冬暮景。

（汝州白欖）莫非便是杜鵑紅，

（素秋搖頭白欖）幾見三月杜鵑七月紅還勁。（一才掩口笑白）秀才，你估唔到叻，虧你係一個惜花之人，連呢一種紅梨花都唔識。

（汝州懵懵然白）我真係唔識喫，我知道有白梨，未曾見過有紅梨，到底點解會有紅梨花喫。

（素秋白）秀才，我一生酷愛紅梨，不過我又唔知道紅梨花係樣嘅嘅。哎，哎，我見老一輩嘅花王同我講，佢話梨花梨花，原本係離別之花，人固不忍別離，花亦不忍分枝，故此梨花泣血，久染成紅，就變咗紅梨花，紅梨花咁話喎。（汝州懵懵然不會意介）（乙反中板下句）一枝紅梨花，休猜作枯枝杏，花離猶泣血，人別怎勝情。。早欲問花神，底事偏派紅梨，獨掌著三春花權柄。有情人會少離多，有情花空枝難戀，為憐花命薄，不許伴春榮。。

（花）花影輕盈，倩影輕盈。（略帶悲咽）望君你且把人花重比併。（托譜子）

（汝州懵然不會意白）哦，花亦靚，人亦靚，將人比花同是一般靚，紅蓮紅蓮，何不共作詠梨詩一首呢。

（素秋白）蝦，詠梨詩呀。（台口花下句）欲借紅梨為暗示，怎奈佢夢醉魂顛欠聰明。。不若就借取紅蓮一點嬌，料理癡郎三分病。（介白）哦，秀才，你想共作一首詠梨詩咩，如此說，秀才請。

（汝州謙讓介白）紅蓮請。

（素秋放嬌白）唉哋，咁我就唔客氣嘞，秀才你聽住，（詩白）本分天然白雪香。。誰知今日卻濃

妝。。鞁韀院落溶溶月。羞睹紅胭睡海棠。。（註二十二）

（汝州白）好詩，好詩，紅蓮，等我詠一首，（詩白）換卻冰肌玉骨胎。。丹心吐出異香來。。武陵溪畔人休說。只恐夭桃不敢開。。

（素秋白）唉吔，詩就真係好詩吶，（台口介）不過人就鈍胎啲啫。

（汝州口古）紅蓮，紅蓮，你既然吟得一首咁好嘅詩，應該寫在桃箋素絹，紅蓮紅蓮，待我洗淨鴛鴦硯，再把墨來磨定。

（素秋放嬌口古）秀才，你想我將首詠梨詩寫在桃箋素娟之上咩，好呀，若留一點雪泥鴻爪，唯借管城。。（坐下拈筆慢的的內心關目一才擲筆作嘆息支頤介）（托譜子）

（汝州愕然問白）紅蓮，點解你又唔寫呢。

（素秋白）唉吔，我唔識寫字嘅。

（汝州白）我唔信，吟得一首好詩，焉有唔識寫字之理呢。

〔註二十二〕兩首詩取材自元雜劇《謝金蓮詩酒紅梨花》第二折，其中一句為「羞睹紅『脂』睡海棠」，泥印劇本寫「羞睹紅『胭』睡海棠」，疑誤。

267

（素秋徐徐起身白）就算係識，寫得唔好就不如唔寫啦。（台口悲咽介）假如我一落筆，就真係情難割斷叻。

（汝州白）紅蓮，你真係唔會寫呀，唉，提起字就冇人有我個謝素秋寫得咁靚嘅叻，（在懷中拈出詩稿一路睇一路喊介起唱小曲柳底鶯第二段）簪花字。簪花字懷念素秋涕淚零。（序喊介）筆也端正。（介）哭泣失聲。（介）香車斷夢黃粱醒。（睇來睇去喊來喊去介想吓又喊）

（素秋白）唉吔，秀才，你又話唔會喊嘅，我都話明嚟陪你笑嘅叻，有邊個願嚟陪你喊嘅啫，你想起又喊，讀起又喊，剩得我孤清清咁企喺處有乜好呢。（投懷作極纏綿狀接唱）以身替代了鴛鴦侶。願以此身替代素卿。三更夜冷供呼應。

（汝州接唱）我嘅人也此心已冰。更兼那夜寒露冷催人病。（覺冷介）（作病狀介）

（素秋偎貼介接唱）暫借我情愛似春暉化冰。恨滿須盡興。恩情雖難復永。畫朵梅花解渴望症。

（譜子續玩纏綿介悲咽白）秀才，你就將我當如係素秋啦。

（汝州悲咽白）紅蓮，你再唔好離開我呀，我都當正素秋即是紅蓮，紅蓮即是素秋，唉，不過素秋經死別，希望紅蓮莫生離。

（雞啼破曉介）

268

（素秋推開汝州悲咽口古）秀才，我扯吶，我扯吶，你聽否雞聲啼破窗前月，我……我去後你莫把新恩重追認。（先鋒鈸）

（汝州食住撲埋跪攬素秋喊介口古）紅蓮，紅蓮，所謂死者不能復活，生者何忍離懷，死別已吞聲，生離常惻惻，生嘅又離開我，死嘅又離開我，試問我一條心，點受得起兩次欺凌。。

（素秋不能忍跪下狂擁汝州喊介口古）秀才，秀才，莫講話紅蓮唔捨得離開你，素秋亦何嘗捨得離開你呢，秀才，你休怨素秋無情，紅蓮薄倖，你且去怨句情天，無端毀碎了三生證。（欲起身行介）

（汝州緊拖裙帶喊介口古）唉，紅蓮妹，我雖然無力還魂，到今尚有三分氣力，我唯有緊牽裙帶作哀鳴。。

（雞啼介）

（素秋懇介白）秀才，你放手啦秀才，（介）唉，係咯，紅蓮唔去咯，秀才請起。（介）（一推汝州跌地，叻叻鼓雜邊角下介）

（汝州追出狂叫紅蓮倚欄哭泣介花下句）追出迴郎高聲喚，只見幾重煙霧罩蘭庭。。一段香車恨，一段詠梨愁，累得我僅餘瘦骨無所剩。（伏欄哭泣介）

（公道拈花鋤花籃（老花王身）上埋梨林之旁採各種雜花一路喃喃自語一路行一路白）柳花黃，桃花劫，海棠懶，榴花熱，最是菊花耐霜雪，東籬把酒中秋節，採得一籮菊，衣食何愁缺，提醒採花人，獨有紅梨不可折。

（汝州重一才慢的的若有感悟白）哎咦，點解佢話獨有紅梨不可折呢。（介）老伯請了。

（公道白）秀才請了。

（汝州口古）老伯，我正話聽見你採花嘅時候唱首歌，就知道你係一個世外之人，點解你會話獨有紅梨不可折呢，紅梨又係花，黃菊又係花，都同是一般薄命。嘅。

（公道口古）秀才，你唔知嘅咯，紅梨乃是採花人最忌之花，亦是少年人最忌之物，一採親佢就死嘅咯，所以我至話獨有紅梨花不可折，向青年人反覆叮嚀。。。

（汝州嘻嘻笑介白）哈哈，老伯，（口古）你話紅梨一折則死，你跟我嚟睇吓，我五彩瓶中，養有一枝紅梨，到而家都重咁晶瑩潔淨。（拉公道入房看介）

（公道拈起花慢的的突然擲了花先鋒鈸出房坐於花基之上震介口古）一見紅梨插在花瓶上，憶念冤魂涕淚零。。。（嗚咽介）（托牡丹亭墓門開譜子）

（汝州問介白）做乜你一見到嗰枝紅梨就咁大感觸呢，老伯。

270

（公道白）秀才，呢枝紅梨花係唔係你自己摘嘅呢。

（汝州白）唔係我摘嘅，係人送畀我嘅。

（公道白）係唔係一個紅衣女子送畀你嘅。

（汝州著急白）老伯，你點解會知道呢。

（公道白）唉吔，秀才，你見咗鬼吶。

（汝州重一才白）吓，見鬼。（風起介棚頂落葉介）

（公道白）秀才，你知唔知道隔籬係邊個嘅花園呀。

（汝州略帶驚慌白）係王同知太守花園。

（公道白）秀才，你知唔知王同知係邊一朝嘅太守。（介）王同知在二百五十年前已經死咗吶。

（汝州白）吓，王太守二百五十年前死咗，咁佢嘅千金⋯⋯

（公道緊接白）嘿嘿，壞就壞在佢千金身上吶。（乙反木魚）千金小姐當亦歸泉冥。留得香魂化妖精。。佢在生艷跡留話柄。為慕書生慘殉情。。此後秋燈夜雨出現紅裳影。愛向青年把話傾。。知否白骨成堆埋荒徑。三更雲遮月，佢就搖動喚魂鈴。。（譜子托白）王太守個千金叫做紅蓮，生前酷愛紅梨花，以前連你而家所住嘅書齋都係歸埋太守府嘅呢，呢一枝紅梨就

271

係王小姐生前所種嘅叻，（介）佢死後嘅鬼魂能知過去未來。

（汝州驚慌白）冇錯叻，連我未曾唸完嘅詩，佢都可以唸埋出嚟嘅。

（公道緊接白）鬼魂不只能知過去未來，媚客之時有例不過五更。

（汝州更慌介白）冇冇冇錯叻，佢同我有萬種纏綿，一聽雞啼便去。

（張千（用朱盆捧黃金十両）秋鴻（捧雪樓，是汝州所遺落者）分伴濟之衣邊台口卸上介）

（公道緊接白）鬼魂不只一聽雞啼便去，縱有萬種風情，也是不留痕跡。

（汝州更慌介白）冇冇冇錯叻，難怪佢口詠梨詩，偏不肯寫在桃箋素絹。

（公道一手執汝州故意恐嚇白）秀才，秀才呀，難怪你面如黃蠟色，唇似竹葉青。（一推汝州掩門雙袖遮面跌地介）

（濟之見狀會意笑介口古）噎，蘭弟，我明知隔牆有鬼，所以叫你唔好輕渡園門，呢，我喺園門口執到你遺下嘅雪樓，就知道你忘記咗我嘅說話叻，還好還好，好在得個老花王將你一時提醒。

（汝州重一才沉腔花下句）唉吔吔，燈下紅蓮艷，原是俏幽靈。。

（汝州依然口呆目定坐在地上拱手謝過白）慚愧，慚愧。

（公道口古）錢大人，你明知道梨苑有幽魂，點解你又要留個瀟灑秀才喺處住呢，係唔係想多隻香爐多隻鬼，等我年年辛苦拜拜清明。。

（汝州在地上震介）

（濟之扶起口古）唉，蘭弟，今日雖然兵破汴梁，宋帝讓位東奔，新帝總有登基之日，我希望你趕赴秋闈，特來送上黃金十錠。

（濟之白）唉，蘭兄，香車不可追，紅梨不可折，兩番憔悴後，無意在功名。。

（汝州口古）唉，蘭兄，（長花下句）母教不能忘，前塵不可認，你青春莫效陶潛令，文章須學左丘明，更須治國齊家揚名姓，才不負你懸樑刺股，積雪囊螢。。更無可戀墜珠崖，千金難買還魂證。（白）去啦。。（為披雪褸介）

（公道口古）秀才，係去你就好趁而家去叻，呢處黎明之後，旭日初昇，就有大霧迷濛，遮掩了雍山路徑。（風起介四處霧起，雜邊小樓幾為朦朧霧罩介）（棚頂梧桐黃葉落）

素秋於煙霧迷濛中飄忽上小樓對汝州作萬種不捨）

（汝州悲咽口古）好啦蘭兄，紅梨雖無可戀，但總有半夕之緣，待我縱聲一哭紅梨後，（介）慘澹登程。。（琵琶古樂伴奏起小曲悲秋）哭一聲，向花道謝，今生失意遇了卿。也可略慰此心

273

旌。痛哭風花雪月情。（弦索重複玩一次）

（素秋悲不能忍略略嗚咽介）

（汝州愕然白）哎，點解好似有女子嘅喊聲呢。（左右回顧介）（素秋左右迴避介）哎，老伯，蘭兄，我在迷離煙霧之中，似乎見到紅梨嘅情影。[註二十三]

（公道白）唔係啩，青天白日，我就唔見叻，錢大人，你見唔見呀，（介）係人都唔會見嘅，秀才你眼花啫，快啲去啦，你塊面好似黃紙咁嘅色嘅叻。

（汝州大驚續略略唱）望孤魂鑒領。復拜哥哥有心愛護情。（介）謝過蒼蒼年老，恩須銘。（介）滿腹辛酸永離城。（食住譜子黯然下介）

（素秋由細聲叫秀才至大聲嘔紫標介）

（秋鴻急足上樓扶素秋下小樓介）

（濟之悲咽口古）素秋，我都知道你個心好痛好苦，但係我自小受趙母供養之恩，不忍汝州為你而身殉陷阱。

〔註二十三〕　疑為「見到『紅蓮』既情影」之誤寫。

274

（素秋微微點頭介）

（公道口古）唉，素秋，我救得你就係想你好，你撇得開趙生，就係想趙生好，算叻，錢大人既然對你慈悲一念，你可以暫時住喺處，養吓破碎心靈。。

（素秋苦笑搖頭向濟之跪下花下句）謝大人有心憐弱絮，奈何素秋無意領人情。。傷心地，斷魂樓，怕對那紅梨蝶影。

（公道白）素秋，住喺處重有大人庇護，試問你離開更有何方好去處。

（素秋白）來到雍丘，我記起一個舊時姊妹，舊時醉月樓沈永新與我尚有手帕之交⋯⋯

（公道白）好啦，素秋，我同你去執埋啲嘢啦。

（素秋再拜介苦笑白）多謝大人關照。（與公道黯然下介）

（濟之嘆息花下句）此後紅梨留鬼話，惆悵秋燈夜雨聲。。

——落幕——

275

〈賣友歸王〉簡介

這場〈賣友歸王〉，全場由我根據原版本與電影本〔註二十四〕重新編寫，只是交代劇情，全場乏善足陳。

以前原本舞台劇本是素秋與公道投靠沈永新家中，沈永新適遇相爺王黼，便將素秋出賣。及至雛鳳鳴上演時，經過各人研究，似乎在情理沒有這樣湊巧，故而改為永新暗裡通知王黼，王黼派人前來押公道與素秋回府，以公道、濟之兩人性命要脅素秋就範，這樣處理，比較合情理。惟是拙作不堪介紹，請讀者原諒。〔註二十五〕

葉紹德

〔註二十四〕 電影版是永新外子出賣素秋、公道。

〔註二十五〕 這一場「舊版」的劇本內容，既不是原裝泥印本劇情，又不是唐滌生改編的電影版，而是雛鳳鳴劇團的演出版本。「本版」採用唐滌生原創泥印本，將第五場整場重新記錄下來（見頁二七八至二八四），期讓讀者了解唐滌生原創劇本的面貌。

277

第五場：賣友歸王

說明：衣邊竹籬門，圍住小屋舍一間，有小門可出入。底景為田野，種滿桃花，雜邊出場處為疏柳梅林。全場雪景。

（排子頭一句作上句起幕）

（譜子）（棚頂落雪花介）

（永新衣邊籬門上掃雪介花下句）今日撲索村前親掃雪，往日十指纖纖露玉蔥。。一載荒涼夜月照空房，更更敲碎繁華夢。（譜子琵琶托白）唉，自從謝素秋同埋劉學長嚟我呢處投居之後，我都幾難重溫繁華之夢吶，我都知道相爺對素秋有染指之心，恨無回生之力，如果我能夠將謝素秋尚在人間嘅消息暗裡通知相爺，定可回復一時恩寵，可惜勤王兵起，相爺已暗離汴城，不知去處。（介）所謂欲求真富貴，不可問良心，假如相爺有回京之日，我都唔顧得咁多吶。（掃雪介）

278

（內場鳴鑼喝道介）（耒堂先上介）〔註二十六〕

（永新走埋一旁偷看介）

（王韞雪衣帽打轎上介落轎長花下句）金鼓滿汴城，險破黃粱夢，走避薊陽存慎重，幸然今日息兵戎，打道回京再受王恩俸，望新恩猶似舊恩隆。。梅林積雪轎難行，路塞更逢新雪擁。

（永新台口白）唉吔，點解佢咁似我哋相爺把聲呢。（先鋒鈸）沈永新拜見相爺，相爺萬福。

（王韞重一才望真白）吓，（一巴打永新掩門跌地連隨喝白）打道。

（永新跪前悲咽白）相爺，開講話一夜承歡百夜恩，何以相爺⋯⋯

（王韞口古）咦，走馬看燈花，新舊有輪廻，你何苦要攔輿悲慟。

（永新口古）相爺，永新願獻無價之寶，求相爺將我再次收容。。

（王韞口古）吓，我睇你住嘅係草廬茅舍，著嘅係裙布荊釵，若果你懷有希世之珍，早已留回自用。

（永新口古）相爺，倘以謝素秋換取我舊時地位，試問相爺又可否通融。。

〔註二十六〕 耒堂，行內寫法，是「手下堂旦」縮寫，下同。

279

（王黼重一才白）吓。（花下句）正疑香車忽報秋娘死，蘭房飛燕已失踪。。永新一語破嚴寒，已冷之心重蠢動。（白）永新永新，何以謝素秋會尚在人間。

（永新白）相爺請屏退左右。

（王黼揮手令隨從退下介）

（永新白）相爺呀，（正線長二王下句）你嘅心間人在草廬中，陋室竟藏丹山鳳，老儒生偷樑換柱，雍丘令暗裡收容，欲獻明珠求復寵，欲擒飛鳥要藏弓，相爺莫進桃源洞，且在梅林稍避，待引彩鳳出玉籠。。素秋獨賞孤芳，長倩花遮翠擁。

（王黼白）好啦，我就避入梅林，倘若謝素秋步出籬門，你就拍掌為號。（閃入雜邊梅林介）

（永新叫白）素秋妹妹，素秋妹妹。

（永新白）素秋妹妹，快哋出嚟啦。

（素秋上介在籬門內台口花下句）草堂自是無梳洗，西窗長日下簾櫳。。更無可以慰愁懷，懺情唯把梵經誦。

（素秋口古）永新姐，我雖是倩女之身，但曾以身許趙郎，應持淑婦之禮，所謂婦道人家，焉可無端出籬門走動。

（永新仄才一想笑介口古）素秋妹妹，你正話聽唔聽見頭鑼響呀，聽見鑼響你都唔出嚟街睇吓嘢，出嚟啦，我都相信你聽到嘅叻，正話鑼聲響亮震耳欲聾。。

（素秋口古）唉吔，鑼響關我乜嘢事啫，我已經好比世外之人，個心都早已擺脫了凡間種種。

（永新笑介口古）素秋妹妹，第二樣我就唔會叫你睇嘅，頭鑼響，你慌唔係狀元遊街咩，我聽見你話狠心絕情郎，都無非想等佢秋闈赴試，今科三元及第，你估佢會唔會應在其中。。

（素秋慢的的如夢初醒出籬門執永新台口白）真係多謝你關懷，多謝你提醒我叻永新姐姐。（花下句）舊恨新愁無可認，也應偷認狀元紅。。望梅止渴慰餘情，畫餅充飢療隱痛。（白）姐姐，你又話狀元遊街，點解路上一個人都冇嘅。

（永新白）狀元係遊街嘅嗎，你估係遊村嘅咩，呢我同你行上嗰便大街就見嘅叻。（介）蝦，點解咁凍都重有蜜蜂嘅呢。（用手一拍介）

（王黼食住卸上重一才慢的的）

（素秋見王黼食住慢的的成個呆晒介）

（永新白）唉吔，點解咁啱會碰到你㗎相爺）

（素秋食住重一才回身先鋒鈸欲返籬門介）

（公道食住此介口從衣邊上一撞見王黼重一才大驚腳軟介）（素秋伏籬門而哭介）

（王黼一才喝白）嚟。

（永新在旁白）相爺，使乜咁怒氣呢，冰天雪地之中，茶都冇杯你飲，櫈都冇張你坐，相爺，乜嘢事都自有分解，千祈唔好怒氣呀相爺。

（公道又慌又恨指住永新長花下句）我嘅眼未花，人未懵，可憐我哋雙雙入錯狐狸洞，分明佢引狼入室出賣可憐蟲，秋娘你喊死亦無中用，常言醜婦都要見家翁。。秋娘且去再哀求，或者你訴盡淒涼可能感動。

（王黼再喝白）嚟。（云云）

（素秋行埋介）

（王黼白）我唔係叫你，我叫劉學長，你行開。

（公道震震貢埋跪下介）

（王黼口古）劉學長，素秋不過受過我一場關照，都情有可原，你究竟食過我十年茶飯，就罪無可恕，我要將你綁返京華，然後處斬，懲戒你當日偷龍轉鳳。

（公道鳴咽白）相爺，點解你咁清楚呢，邊個話畀你知嘅。

282

（永新白）總之唔係我。

（公道口古）相爺，既然將我正法，又何必綁返京師呢，一刀落地唔辛苦，明知要死而慢慢聽死嘅，就真係冇陰功。。叻。

（王黼口古）你就論罪當誅，重有一個論罪當斬嘅，錢濟之係我個門生，竟然敢窩藏不報，劉學長，我命你將佢綁嚟見我，待老夫將佢殘生斷送。

（公道鳴咽口古）相爺，就算你係十殿閻君要勾人魂魄，都應該要用牛頭馬面，我都被勾魂之列，又點會去勾他人之魂呢，相爺，到底你呢句說話係畀我聽嘅，抑或畀素秋聽㗎，似乎有餡在其中。。

（素秋慢慢的花下句）寧有不明弦外意，分明向我響喪鐘。。老人德義最難忘，縣宰對郎情深重。（跪下乙反木魚）相爺莫將權計弄。你嘅用心盡在不言中。。若然薄命堪供奉。莫向他求盡向儂。。

（王黼嘻嘻笑介扶起花下句）若肯身為夫子妾，（一才）你嘅恩人可作老封翁。。御前提拔好門生，榮封五品長重用。（白）隨從那裡。

（手拈上介）

283

（素秋悲極重一才慢的的暈倒介）

（公道扶住口古）相爺，謝素秋百劫餘生，你都應該等佢休養復原，然後至可以再談納寵。

（永新口古）唉吔，你放心啦，我知道老相爺只要湊足金釵十二，一切都可以通融。。

（王黼花下句）當備香車為代步，免至霜欺雪壓牡丹紅。。（同下介）

——落幕——

284

〈宦遊三錯〉簡介

王黼接得謝素秋回來，設宴款待同僚，準備納素秋為妾。王黼上場一段七字清[註二十七]描寫這位老相國，貪色鬧酒，表露無遺。內容是：「愛向花間抱月眠。○。醉臥美人醒握天下卷。白髮童心傲少年。○。滄桑劫後離巢燕。迎歸王榭玉堂前。○。圓卻小星夢，設下納寵筵，湊成十二金釵艷。」

這段曲詞，的是佳作，尤其是那兩句：「滄桑劫後離巢燕。迎歸王榭玉堂前。○。」尤為精警。「滄桑劫後」四字代表了許多時日，唐滌生選句用詞真有一手。[註二十八]

〔註二十七〕即泥印本寫的「中板下句」，見頁二九○。

〔註二十八〕全段曲詞中，只有「滄桑劫後」四字及迎歸的「迎」字，不是唐滌生的選句用詞，而是「雛鳳鳴」版本用字。泥印本這句原是：「『錦城劫獲』離巢燕。『帶』歸王榭玉堂前。○。」唱詞出自王黼之口，他決不會同情謝素秋，以「滄桑劫後」形容她，更不會「迎」她回府，反之，「錦城劫獲」「帶歸」才是王黼強權霸道的為人心態呈現。而且，「愛向花間抱月眠」、「醉臥美人醒握天下卷」、「白髮童心傲少年」、「帶歸王榭玉堂前」的主語皆為王黼，指的是他的行為。原曲詞見頁二九○。

劇情緊接著，好夢未圓，竟為驚雷粉碎。王韜納寵不成，驚聞賄賂金邦事洩，皇帝派開封府僉判前來查問，開封府僉判就是新科狀元趙汝州。

消息傳來，到來祝賀的文武官員紛紛離去，而公道與濟之暗裡歡喜，劇情安排非常緊湊。

接著王韜問計於公道，可有解救之法，唐滌生巧妙地安排公道著王韜獻美解圍，這段中板寫得神情活現。內容是：「不用七香車，只求一佳麗，以當年妙計，用在目前。。且把花魁堂上獻。再把紅梨遍插畫堂前。。胭脂織網囚鷹犬。況是風流小狀元。。效當年王允獻貂蟬，美人可把乾坤轉。」這段中板，已替下文鋪開劇情。接著王韜叫出素秋，請素秋改嫁新科狀元，以解焚身之禍，素秋得公道、濟之的暗示，及見堂前擺設紅梨花，已知汝州得志，故意將王韜戲弄。

以上情節，原本非常平淡，但經才人筆下，變成非常風趣。王韜乞素秋改換新裝為新科狀元歌舞，素秋含笑入去準備。那時汝州前來相府，上場唱到最後一句：「不用通傳臨外苑。」表示汝州滿胸公仇私恨，直闖相門外苑，然後安排門子阻攔，汝州報名到訪，當門子回報王韜說新科狀元趙汝州到來，王韜嚇得連忙大叫大開中門，那門子回答：「堂堂一個相爺，焉有大開中門去迎接一個小小狀元之理？」到了王韜焦急再叫大開中門，那門子回答：「唔使大開中門，嗰個小小狀元已經入咗嚟，站在庭階之下。」王韜大怒踢走門子，然後迎汝州入來。以上情節

安排，雖然全是口白，但是非常風趣。本來原戲場慣例，汝州到來，報名訪問，相國王黼出迎，便可交代一切。唐滌生在戲場上一些小節也不放鬆，由汝州一句「不用通傳臨外苑」，引起門子與王黼的風趣對白，營造氣氛，頗費心思。

到了汝州與王黼對話的四句口古，更是絕妙好辭，相信讀者在文字本一看，便知詳細，王黼但求脫罪，向汝州唱一段滾花，內容是：「趨前向你講句知心話，我不信你一春難擲買花錢。」謝素秋，價可換連城，我如今願把花魁獻。」汝州一聞謝素秋，心中更怒，因為汝州只有在第一場與謝素秋隔門泣訴，從未見面，在戲場矛盾便產生。以下一段中板交代了汝州訴出前事，不相信素秋重生，而王黼知道汝州就是當時門外客。其中曲詞，令人回味不已。

內容是：「花魁恨，一語惱孤鸞。」賞燈誰斷風箏線。盤秋誰斷並頭蓮。有千金，難買還魂券。秋燈滅，難以再重燃。更莫效臨邛道士將人騙。」王黼接唱：「舊時門外客，原是新狀元。不是冤家無相見。偏是冤家現堂前。宰閣無心存欺騙。」以下一人一句：「招魂難有再生船。」「出畫堂，與你重相見。」「神交客，真假兩難研。」接著王黼叫素秋出堂相見。唱詞是：「一聲金縷傳歌扇。再召花魁現眼簾。莫把生人當作冤魂現。」以上對唱的中板，是唐滌生劇本中很多時用到的曲牌。好處是節奏爽快，敘事清楚。曲詞有兩句甚精警，王黼唱：「出

287

畫堂，與你重相見。」汝州唱：「神交客，真假兩難研⋯⋯。」因為汝州從未見過素秋容貌，根本不知素秋假借王紅蓮之名，所以說神交客，真假難分。

在劇本方面，最頭痛就是觀眾已知一切，而劇中人未曾知道，處理非常困難。而唐滌生天才橫溢，用句精妙，令觀眾不覺沉悶，接著安排一場扇舞，由素秋與眾歌妓載歌載舞，曲牌選用全首廣東古調〈小桃紅〉，安排得恰到好處。及後經公道、濟之向汝州解釋，汝州恍然大悟，有情男女終成眷屬。

唐滌生編劇不但詞章秀麗，最難是情節動人，本來該劇尾場無甚高潮，唐滌生除了寫得極風趣之外，安排一段歌舞，使尾場生色不少，這就是他過人之處。

葉紹德

288

第六場：宦遊三錯

說明：深度舞台佈相府廳堂，分三層佈置，最低一層為喜字帳與香案，第二層品字枱，各枱上放有花瓶一個，由底層掛綵燈，一路掛至第二層，第一層為花邊紅柱欄杆，欄杆外擺滿時花。

每一層俱有兩梅香捧花籃，兩家院嚴肅的企幕，盡量利用場面鋪排，以增美麗。

（王壽階前企幕）

（排子頭一句作上句起幕）

（公道，濟之分邊台口上介相對嘆息）

（公道花下句）燈綵庭前光閃耀，七十葦翁設喜筵。。但識白髮配紅顏，誰知蝶影紅梨怨。

（濟之花下句）昔日梨苑台畔秋燈夜，劫餘苦鳳尚有鶯憐。。今夕狂風劫海棠，正是何堪回首紅梨苑。（同入介）

（公道白）哦，原來老相國尚未登堂，我倆一旁侍候。（分邊肅立介）

289

（二梅香拈手提小花籃伴王黼上介中板下句）愛向花間抱月眠。。醉臥美人醒握天下卷。白髮童心傲少年。。錦城劫獲離巢燕。帶歸王榭玉堂前。。（花）圓卻小星夢，設下納寵筵，湊成十二金釵艷。（埋位介）

（公道，濟之同揖拜介白）拜見相爺。

（王黼略帶不歡拂袖白）罷了。

（濟之口古）相爺，古人有言，養生之士不貪歡，憂國之臣不納寵，我聞得新帝旦夕登基，老相國自應上朝道賀，倘今日鬧酒貪花，德望寧無虧損。（白）相爺，不娶便罷。

（公道陪笑口古）相爺，我想謝素秋雖然艷播江南，論出身，不過是一個上廳行首，倘相爺今日將佢納為小妾，誠恐有減相國尊嚴。。

（王黼重一才唾二人白）呸，呸，（花下句）陶學士有個桃根桃葉，我添個新歡又點會有閒言。。蘇學士有個朝雲暮雲，明皇七十遊月殿。（喝白）站開些。

（內白）到。。（王黼不出迎）

（小開門）（兩文官，兩武官上入介）

（文官口古）恭喜相爺納寵之歡，玉堂賜宴。

（武官口古）恭喜相爺老當益壯，萬星拱照綺華年。。

（王黼笑介白）罷了，想人生得意須盡歡，莫使金樽空對月。（介）一自宋帝讓位東奔，仗老夫擎天一柱，偏安宋室，宵旰憂勞，好應該有個紅袖添香，美人伴枕，（介）望同僚共醉一杯，以消永晝，擺宴。（云云）

（文左武右，公道，濟之分邊企立介）

（帥牌飲酒介）

（王黼白）梅香，傳謝素秋上堂奉茶。

（梅香應命作欲行狀，但不能行介）

（內場食住喝白）報。

（叻叻鼓）（報卒上入介白）啟稟相爺，（口古）新帝在汴京登基，相爺賄賂金邦，機謀事敗，特命開封府僉判搜府稽查，回報上苑。開封府就係趙汝州今科狀元。。（公道、濟之同時反應介）

（王黼重一才叻叻鼓拋相巾震介白）……再探。

（報卒下介）

291

（公道口古）呀吓，唔怪得俗語有話樂極生悲，一朝天子一朝臣，老相爺你須要小心應對，我聞得開封府獲寵當朝，更有一副無私鐵面。

（濟之口古）老相爺，卑職雖是七品郎官，倒也頗知王法，賄賂金邦，罪同通敵，不只抄家滅族，恐怕連下屬都有所株連。。

（眾文武官同白）告辭。

（王灝重一才拍案喝白）坐下，（介）（先鋒鈸分邊執公道與濟之大花下句）縱然樹倒猢猻散，（一才）也不應逃向水簾洞裡把身存。。從空降下斷魂雷，（一才）更無一個把良謀獻。（一抹二人轉身撲開拋鬚介）

（公道笑介口古）嘻嘻，相爺，你把口雖然係咁講啫，我相信你個心都早已胸有成竹嘅叻，就算你冇我都有，（一才）嘻嘻，相爺何必客氣呢，係人都知道相爺以機謀得來相位，當年都可以應付個金丞相咯，唔通今時會怕咗個新按院。咩。

（王灝先鋒鈸執公道口古）糊塗蟲，你食我十年茶飯，尚且對我不忠，你不思以功贖罪，重喺處嘻笑人前。。

（公道口古）哦哦哦，你身為一朝相國，焉有不明禮下於人，必有所求之理，白頭翁縱有良謀，

292

早葬在你一時氣餒。

（王黼重一才氣結介哀求口古）劉學長，你倘能解得燃眉禍，我自當躬身（介）拜聽（介）老人言。。

（公道禿頭爽中板下句）得來廣廈千百間，剷盡良田千萬頃，查抄兩個字，瞬息已難存。。（王黼震介）枉有玉琢雕欄，枉有金甌玉盤，最怕粉面郎，忽變玄壇面。（王黼更驚行埋兩步扶住公道）不用七香車，只求一佳麗，以當年妙計，用在目前。。（執王黼催快唱）且把花魁堂上獻。再把紅梨遍插畫堂前。。胭脂纖網囚鷹犬。況是風流小狀元。。（花）效當年王允獻貂蟬，美人可把乾坤轉。

（王黼重一才慢的的嘻嘻笑介白）妙計，妙計。

（濟之故意口古）相爺，本來你以當年之計用於今日係好啱嘅，但係唔知個謝素秋，肯唔肯為保相爺將枕薦。

（王黼白）哎，站開，站開，（口古）人來，將紅梨花改插在銀瓶上，再傳素秋上堂相見，唔怕佢唔肯嘅，自古嫦娥愛少年。。（埋位介）

（梅香分頭入場各拈紅梨花上改插花瓶介）

293

（一梅香衣邊下介）

（梅香引素秋（渾身白素衣）衣邊上介台口悲咽花下句）常帶兩行酸苦淚，小扇輕紈出畫筵。。為酬一點恩，辜負三生願。（入介白）拜見相爺。（見紅梨花慢的的愕然關目介）

（王黼口古）咳，素秋，想相爺待你不薄，何以你今日粉又唔搽，頭又唔梳，重著住一身縞素衣裳，怎顯得出你婀娜娉婷嘅好身段。呀。

（素秋苦笑口古）相爺，自入侯門已是無梳洗，不塗脂粉把愁填。。（對紅梨花仍不能解，頻向公道與濟之關目，但見二人微笑並無反應）

（王黼口古）素秋，在平日你就可以不塗脂粉，在今日你就要搽多幾錢叻，今日相爺嘅安危，全在新科狀元趙汝州嘅手上，（一才）我寧願你去做狀元妻，不必再為夫子妾，一陣狀元嚟嘅時候，你就要歌舞一回，重要小心替佢招風打扇。

（素秋重一才慢的的半信半疑見公道濟之點頭後，漸轉狂喜介口古）哦哦，待我弄粉調脂添絕色，（一才）（作狀故蹙雙眉介）唉吔相爺，都係唔好嘅，我為乜嘢事幹有個白髮相爺難侍奉，去搧個颮風小狀元。。

（王黼在座上連連向素秋下拜作哀懇狀介）

294

（公道埋傍住素秋故意口古）素秋，你條命苦即係苦嘅，不過你千不念，萬不念，都要念在相爺白髮蒼蒼，可憐樹倒猢猻斂。

（濟之口古）素秋，聽相爺話啦，你莫愁秋後人憔悴，對住紅梨依舊艷陽天。。

（素秋台口一笑花下句）不枉他十載寒窗下，則盼他清名四海傳。。喜紅梨遍插畫堂中，且看有情人偏得多情眷。（一笑羞下介）

（王黼白）哋，你哋兩個今日說得掂素秋，最有用就係呢次叻，人來，除喜帳。（包一才揪心介）

（耂宣高腳牌羅傘先上介）

（汝州上介中板下句）欽賜宮花插帽簷。。龍樓飲罷瓊林宴。獲寵榮將紫綬穿。。當日相府積來三分怨。墜珠崖下債難填。。（花）不用通傳臨外苑。（吩咐眾人下場後欲入介）

（王壽一攔介打千問白）大人，今日係相爺納寵之期，堂上百官齊集，已經酒過三巡，堂簿已經繳番上去叻，大人來遲了，大人請回駕。

（汝州一才暗怒強轉笑容白）家院，煩你代報相爺，說開封府僉判新科狀元趙汝州欲拜訪相爺。

（王壽冷然白）哦，原來是狀元公，請少待，（入跪介白）報。

（王黼大驚先鋒鈸問白）何事。

295

（王壽白）啟稟相爺，開封府僉判新科狀元趙汝州拜訪相爺。

（王黼重一才震介白）……大……大……大……大開中門。

（王壽嘻嘻笑白）相爺，你梗係飲醉咗酒叻，堂堂一個相爺，焉有大開中門去迎接一個小小狀元之理。

（王黼氣急白）大開中門。

（王壽白）相爺，唔使大開中門叻，嗰個小小狀元已經入咗嚟站立在庭階之下。

（王黼白）呸。（一腳打開王壽先鋒鈬下庭階拜扶汝州入介）

（汝州隨入先向濟之點頭關目，再一望公道，覺面善，但記不起介）

（文武官同時欠身向汝州下禮介）

（王黼白）不知狀元駕臨，恕罪恕罪，（介口古）狀元郎，今日乃是老夫小宴之期，堂上同僚齊集，望狀元假我以三分薄面於今時，使顏面保全於日後，人來，快上金盞銀盤重開宴。

（汝州白）慢，（口古）老相爺，古來有個董狐鐵筆著春秋，把忠奸善惡從詳判，我只怕替你掩得一時，唔能夠同你遮得一世，與其狐狸總有擺尾之日，不若索性張牙舞爪露人前。

（公道插白）罵得好。

296

（濟之插白）講得妙呀。

（王黼重一才忍氣強笑介口古）嘻嘻，狀元郎，執法有公私之分，同袍豈無通融之例，不若先飲一杯醇醪，看十二金釵舞扇。

（汝州冷笑滋油介口古）老相爺，下官從新帝苑來，初踏平章府，何以帝皇家尚未聞有笙歌鼓瑟，平章府反為會品竹調弦‥呢。

（王黼重一才以袖掩面羞愧難當介）

（公道插白）一針到肉。

（濟之插白）針針見血呵，哈哈哈。（介）

（王黼重一才拂袖喝白）住口，（介）你兩人退下，（介）人來端椅狀元爺坐。（介）（公道濟之分邊卸下介）

（汝州坐下介白）下官謝坐。

（王黼一才揖上前花下句）趨前向你講句知心話，（一才）（故作神秘細聲一點）我不信你一春難擲買花錢‥。謝素秋（一才）價可換連城，我如今願把花魁獻。

（汝州重一才白）謝素秋，（憤然起唱爽中板下句）花魁恨，一語惱孤鸞‥賞燈誰斷風箏線。

盤秋誰斷並頭蓮。。恨不能紫玉樓前親祭奠。金水河邊化紙錢。。(催快)有千金，難買還魂券。秋燈滅，難以再重燃。。摧花負罪應難免。莫將鬼話說連篇。。(花)更莫效臨邛道士將人騙。

(王黼大驚爽中板下句)舊時門外客，原是新狀元。。不是冤家無相見。偏是冤家現堂前。。宰閣無心存欺騙。

(汝州緊接下句)招魂難有再生船。。(拂袖介)

(王黼緊接上句)出畫堂，與你重相見。

(汝州緊接下句)神交客，真假兩難研。。

(王黼緊接上句)一聲金縷傳歌扇。再召花魁現眼簾。。(花)你莫把生人當作冤魂現。

(汝州白)慢，(長花下句)魂斷七香車，玉碎森羅殿，莫將舊事重盤算，莫強欽差醉粉筵，今夕縱有楊妃親捧硯，也難張目把情傳。。閉目坐華堂，(介)歌扇舞裙皆不見。(閉目坐下介)

(王黼見狀愕然介台口白)呢個粉面狀元郎，確是難於應付，好，待我先召歌姬，再召素秋，只怕佢未聞香澤難張目，香澤微聞閉目難，(介)傳。(埋位介)

(橫簫琵琶梆鼓玩古譜一小段介)

（十歌姬分邊上舞扇介）

（王黼開位靜靜偷看汝州神色，見汝州依然閉目白）哂，你哋班嘢個身都唔得香嘅，再傳。（埋位介）

（素秋內場應白）來了。（著華貴之紅裳，最好能拈雙扇，扇未開時，摺埋如同一把）（叻叻鼓上向王黼座前一拜，則四鼓頭扎架一才詩白）堪宜桂影圓。。可愛丹青面。清風隨手生。皓月照階前。。（在花瓶上摘兩朵紅梨花分扣在扇頭之上起小曲小桃紅載歌載舞反線唱）好花伴扇端。暗香襲冷筵。輕盈步步嬌，似飛燕玉盤轉。妙舞輕輕為君搧。（汝州掩耳介）問堂上客，可記花間蝴蝶怨。花悲蝶怨便惹便惹撲蝶緣。學你瘋癲逐撲不相見。休要為了情癲。

君須愛紅梨艷。（在汝州旁故意將紅梨跌在地上，一碰汝州再一笑舞開位介）

（汝州被素秋一碰後張目見地上梨花愕然拈起介白）咦，點解相府堂中，都有呢種紅梨花呢，我重記得紅梨花，紅梨花，獨有紅梨不可折嘅，何以當年情景，依稀還在呢。

（汝州續接唱）（另場唱）花也尚帶鮮。那堪記前夢，忽見畫閣有紅梨現。憶記從前。憶記紅蓮。得佢夜到書齋花插在案前。風雨夜半秋燈相對互愛憐。兩倒顛。又聽雞聲驚覺欲曙天。已渺玉人面。目送鬼哭歸重泉。如何能會見。（白）世無回生之人，那有復艷之花，到

299

底呢處係平章府抑或係地獄門呢。

（公道，濟之分邊卸上見狀掩嘴偷笑介）

（素秋接唱）（避開唱）逗那才郎尋舊燕。唯有偷偷用扇遮蓋了芙蓉面。（一遮）翻波舞浪隱約紅蓮現。（二遮）暫借迷郎鸞鳳扇。為免郎怕鬼出現。半遮面，再遮面。（三遮與汝州過位扎架介）

（王黼見狀莫名其妙介）

（汝州接唱）慌忙步履偷偷追上前〔註二十九〕。不信梨魂露眼人前。

（素秋接唱）花也再生，色也復艷。再度見君真情便揭穿。（汝州一見素秋大呼見鬼，連隨撲埋執住濟之連聲白）有鬼，有鬼。（介）（素秋上前追汝州介）（汝州避開素秋連隨走埋拉住公道叫有鬼有鬼，認得公道是老花王更驚，推開公道頹然坐回原位掩面介）（素秋上前跪在汝州之前屢牽其袖介）

（公道濟之同白）狀元郎，唔使怕嘅。

〔註二十九〕 坊間流行的「忙」忙步履偷偷追上前」是電影版。

300

（汝州接唱）對花色變，嘆無緣。焉能伴夜鬼，相對在奈何天。令我心驚復膽顫。

（素秋反線中板下句）雖不曾共繡衾，雖不得同羅薦，春風邂逅，亦堪憐。。惱煞狀元郎，我本是畫閣嬋娟，怎道我是梨魂，煽動了陰陽扇。銀燭正高燒，見否我衣有縫時身有影，把活人生扭做死人纏。。〔註三十〕（七字清）此夜望即重顧戀。五更燈滅可重燃。。王紅蓮，更是秋娘變。謝素秋，原是小紅蓮。。（花）既然蝶影是秋魂，秋魂幻作紅梨艷。〔註三十一〕

（汝州一才大驚白）吓，素秋就係紅蓮，紅蓮就係素秋，你就係謝素秋。。（先鋒鈸執王黼花下句）莫非相爺巧設迷魂局，（一才）借此復艷梨花賣機玄。。粉身碎骨謝秋娘，（一才）如何又在

〔註三十〕泥印本寫「把活生人扭做死人纏」，疑誤。語句源出元雜劇張壽卿《謝金蓮詩酒紅梨記》第四折：「把活人生扭做死人纏」，現從雜劇文字語意。

〔註三十一〕泥印本上，這段謝素秋反線中板給抹掉，另有手筆改成劉公道、錢濟之中板對唱：

（公道白）狀元郎。（中板下句）何須魄蕩更魂顛。。
（濟之接唱）紅蓮乃是秋娘變。。
（公道接唱）素秋原是小紅蓮。。
（濟之接唱）蝶影即是紅梨，（花）眼前人，便是當日梵台燕。
（素秋白）趙郎，素秋即是紅蓮，紅蓮即是素秋啫。

燈前現。（白）你梗係佈成一個局串埋呢個老花王嚟騙我，我認得呢個係老花王，待我號令

一聲，叫人搜府。（先鋒鈸）

（王黼攔介白）狀元郎，（花下句）老夫未設迷魂局，反被人迷目已炫。吔嘢叫做謝素秋小紅蓮，聽到我一頭霧水冰冰轉。（白）佢唔係老花王，佢係相府嘅劉學長。

（公道乙反木魚）學長同是花王變。當日移花接木救佢出生天。香車死了馮飛燕。謝素秋雍丘投靠變紅蓮。

（濟之接唱）我不願你為愛殉情把文星貶。佢亦不願牽情走綠邨。永新賣友求榮顯。到底是紅梨撮合呢一段好姻緣。

（汝州執素秋手悲咽口古）素秋素秋，我共你三載相思難相見，巧逢一夕又分離，唉，究竟是有情人終成美眷。

（素秋投懷介口古）趙郎，趙郎，我共你一疊情詩，一朵紅梨，一番蝶影，已足夠後人寫著再生緣。。

（王黼陪笑向向汝州連拜介）

（公道口古）狀元郎，呢個老頭兒罪無可恕，情有可原，望你早些發下慈悲之念。

（濟之口古）蘭弟，所謂私情還私情，國法還國法，豈能稍有相連。。

（汝州白）老相爺，我勸你不如戴罪上朝，求新帝恕免，或可苟存性命。

（王黼道謝介）

（眾人同唱煞板）紅梨蝶影兩團圓。。

──尾聲煞科──

303

後記

《蝶影紅梨記》改編自元曲張壽卿的《詩酒紅梨花》，元曲僅得四折，內容非常貧乏。照原著的故事，趙汝州對好友劉公弼說要娶名妓謝素秋，劉公弼恐誤汝州前程，乃命素秋隱身世，以王太守之女與汝州見面，然後素秋攜一壺酒和一枝紅梨花回拜汝州，兩人共賦詠梨詩，翌日老花婆對汝州說紅蓮死了多時，汝州以為遇鬼連忙離去，及後高中，劉公弼才撮成好事。

以上情節，非常簡單。唐滌生的是高手，化腐朽為神奇，以這小小情節，加上自己心思，寫成了《蝶影紅梨記》。在當時可以說大膽創新，但是成功的。

自仙鳳鳴第二屆上演《牡丹亭驚夢》及《穿金寶扇》兩劇，賣座不如理想，但任白與唐滌生，並不氣餒，於一九五七年農曆新年期間，仙鳳鳴第三屆上演《花田八喜》與《蝶影紅梨記》，當在利舞台上演《蝶影紅梨記》時，觀眾看完交口稱譽，好評如潮。

從這個戲演出後，仙鳳鳴從此一帆風順，唐滌生的劇本，當時受到文化界的重視。

一九五九年，《蝶影紅梨記》拍成電影，當時因技術關係，其中重要的一場〈亭會〉，差不

305

多有千多呎菲林不對口形，至今新印本上演，仍無法改善，但留到今時的電影本，已成為唐滌生經典之作。每次上映早場，皆告滿座。現在的年輕觀眾，除了欣賞任白當年風采之外，還欣賞唐滌生的高水平作品。

當時唐滌生編劇，受著各方面的壓力很大。初時，任劍輝與梁醒波，也覺得唐氏作品過於艱深，觀眾難以接受。而且當時電影蓬勃，各紅伶拍電影忙碌，對於抽時間排戲，非常不滿，但白雪仙力排眾議，在舞台上一切，配合唐滌生筆下需求，白雪仙極力爭取排戲，自己寧願賺少些錢，拍少些電影，唐滌生劇本的優點，才能在舞台上表露無遺。

一個健全的劇團，有名演員一定要有好編劇，所謂名伶名曲，相得益彰。唐滌生的劇本，經得起時間的考驗，至今仍是前無古人，希望愛好粵劇的年輕人，繼承唐氏的精神，粵劇編劇便後有來者了。

葉紹德

306

附
錄

荒淫盡處是純情

李碧華

紫

在古老的日子中，「紫」是從貝類中提煉的。想獲得一點紫色染料，需要犧牲起碼二千個貝類的生命，可見它的稀奇詭異。

紫，永遠不是單一的基本色，它是紅和藍的混雜。除了相對於大紅的大紫外，還有沉靜藏憂的青紫、粉膩香冷的藤紫、輕淡若無的蘇枋。還有，像提子雪條的葵紫、深沉如舊庭院的灰紅紫、滿是鐵鏽味道的灰紫、似鴿子羽毛的鴿紫。還有茄紫、丁香紫、桔梗紫、江戶紫……總是合二才可為一。一個巴掌拍不響，一如世間情愛。

玉也可以紫。

紫玉的命運是成煙。

成煙之前，它是一支釵。

309

釵

那是甚麼釵呢？

紫玉珠釵。佳人上頭之信物。墜於地上，光彩炫人，乍見小燕穿花精工細琢。拈在手中，才子「驚釵光暗詫，花枝冷月下，似玉蟬倒掛」。重逢細賞，總憶「當中拾釵時，此釵曾耀眼，釵頭玉燕光猶燦，尚有宜春喜字唧。釵上紅絨還未爛，嬌鬢餘香尚未殘」。

如果沒有釵，哪有《紫釵記》？

記

動人的故事總是為歷代騷人墨客所記載縷述說唱，流傳至今。

拾釵是一種緣分，寫釵怎不是一種緣分？紫釵又為粵劇名家唐滌生先生所記。

說起來，唐一生中，也寫過不少劇本了，有好的，也有壞的，在好壞中，最最最最奇詭浪漫綺麗癡怨性感的，惟有紫釵。

如果甚麼也不算計了，一生只讓人記得一個好作品，也不冤枉。為甚麼成就了這個令人神魂顛倒的《紫釵記》？相信他自己也不明白，一切靈感都是屬「靈」的。寫的時候，沒有責任

和使命感去叫人落淚，只是後來者，不知如何，恰巧在心靈上觸了電，方有不渝的戀慕和感動吧。

其程度甚至在作者意料之外。

荒淫

然而《紫釵記》給我的第一個感覺，是意外地荒淫。

才子佳人的邂逅竟然是這樣的：舉止輕浮，互相勾引。最初還只是試探，心焦起來便演變成盤詰，終而開門見山地揭發真相，哦，你是肯抑或不肯？他在遇她之前，早懷有不可告人的目的，故一拍即合。肯？不肯？「歷劫珍珠不怕浪裡沙，你嫁予我十郎罷！」而她欲拒還迎，心中已肯了，猶在嘴硬：「伴母深閨須奉茶，哎吔我如何能便嫁？」不過到底也肯了，二人「相看無語各銷魂，禁不住心猿意馬」。連封建時代老夫人也出面推波助瀾，奇怪，「女呀，我愧無旨酒迎佳客，你香閨可有合歡茶？」一夕纏綿，用語已非常大膽性感了：「賒來花債總有時還，未還先把慇懃賣。俏秋波尚餘睡態，卻為誰亂鬢，橫釵？……莫非你……？莫非我……？」直是風情萬種。

311

即晚聯袂的才子佳人，在此之前還是素未謀面呢，只基於才華的迷信，光看幾篇文稿便盲目了。他「仰慕你才華在衡陽曾獨霸」，她「偷憶詩中句，夢常伴柳衙，心暗自愛慕他」。你看，多兒戲。

如此的苟合，實在是逼於形勢。

一種沒來由的恐懼——這回見了，下回可以再見嗎？沒時間了沒時間了。真為難，也許一生都不會再見，沒時間了沒時間了。所以急急忙忙地攫住對方，勇往直前，奮不顧身，熱情奔放，做了再說。

一切做了再說。

急色地。

純情

色可以無情。但在古老的年代，情卻是不可以無色的。也因為這樣幹了，毫無選擇餘地，終於便矢志不渝。

把一切都託詞於「緣分」上好了，再也沒有比這更方便和美麗的藉口。但凡解釋不來，或

不想解釋的，咦？這個人，我找了一輩子，何以剛剛碰面，馬上「認出」對方來？神秘的力量令雙方都震撼了——好吧，「此亦緣分也，三生緣分也」。

毫無道德、道理、道義可言。

矢志不渝？

真可怕，那麼荒淫的開篇呢。誰料荒淫的盡頭，竟然是純情？先纏綿後抵死，顛倒了程序。

她原也以為是無望的：「十郎夫，妾年始十八，君才二十有二，逮君壯室之秋，猶有八載，一生歡愛，願畢此期，待八年之後，然後妙選高門，以求秦晉，亦未為晚。妾便捨棄人事，剪髮披緇，夙昔之願，於此足矣。」看，還為自己安排後事。

而這樣的一段燈街拾翠花院盟香的霧水因緣，經過了曲折痛楚的陽關折柳、典珠賣釵、吞釵拒婚……，連當事人也不看好，以為不過是假象吧。竟然來了個豪邁俠義的黃衫客，一意護花，「且把薄情人交付予多情種，更將美酒斟來滿玉盅，十郎應把醇醪奉，遠勝當歸藥味濃。」慈惠編排，主持大局，便把世間炎涼風月愛恨情仇都解決了。

黃衫客才是真正的大哥大，真叫人崇拜。因為他的指引，小玉縱是妒火中燒，「聞鐘鼓，

313

郎就鳳凰箋，橫來白羽穿心箭，酸得我，芳心碎盡步顛連，女子由來心眼淺，那禁他金枝玉葉，年年月月，依戀伴郎眠。妒酸風，怒碎了桃花雙臉。」終於也分庭抗禮，據理爭夫去也。

幸好他是記得的：「八千里路夢遙遙，灞陵橋畔柳絲絲，恍見夢中人，招手迎郎返。」所以努力誓盟，引喻山河，指誠日月：「日掛中天格外紅，月缺終須有彌縫……」

終於劍合釵圓。

女人並沒被辜負。即使跌宕興衰，到頭來也有個圓滿純情的結局——她得到這個男人了。

版本二

最先寫就《霍小玉傳》的，是唐憲宗元和長慶年間，一位喚蔣防的才子。

他的原著中，並沒有後人自我欺哄的劍合釵圓。小玉經了一番挫折，奄奄一息，咬牙切齒地擲杯於地，長慟號哭數聲而絕。她道：「君虞君虞，妾為女子，薄命如斯！君是丈夫，負心若此！韶顏稚齒，飲恨而終。慈母在堂，不能供養。綺羅弦管，從此永休。徵痛黃泉，皆君所致。李君李君，今當永訣矣！」還沒說完呢，尚道：「……我死之後，必為厲鬼，使君妻妾，終日不安！」

——結果，李益另娶三娶，為鬼所祟，猜疑毒虐，永無寧日。

原著中的小玉比較有性格。

要到了極愛，才肯狠辣地糾纏一生的，免得過也不那麼傷神啦，快快在黃泉路上把孟婆三杯醞忘茶一飲而盡，忘掉前塵，好重新做人，不是更省事麼？

但，也許他倆下一生還是會遇上的。

便又是另一個以「此亦緣分也，三生緣分也」為始的故事了。

蔣才子不讓她「完」，唐才子卻不但讓她「完」，而且「美」。

完美的大團圓結局，莫非是為了慰藉芸芸蒼生，不令他們太過傷心？

＊

本文原是「舊版」序言，現得作者李碧華小姐允許，在「本版」重新刊出，特此鳴謝。

一點興奮

葉紹德

《唐滌生戲曲欣賞》能夠出版第二輯，我一則以歡，一則以懼。喜的是唐氏遺作受到年輕讀者重視，懼的是我自己水平有限，介紹唐氏作品，不夠詳盡。

最難得是出版人，不重利益，志在推廣，在無利可圖的情況下，仍然再推出第二輯，滿足愛好粵劇的讀者，我真是衷心感激。

曠世奇才的唐滌生，倘若他的著作，不能傳諸後世，這是粵劇界的損失。我懷著戰戰兢兢的心情，盡最大的努力，希望唐氏遺作，一輯一輯地出版下去，使到他的作品，與元曲、明曲，互相輝映，永傳不朽。想到這裡，禁不住心中有點興奮了。

粵劇劇本的水準，從唐滌生開始提高，雖然隔了三十年多〔註〕，仍然未有人超過唐氏，似乎停滯不前。但可以說唐滌生所走的路是對的，我們只要循著這條路線繼續努力，為粵劇創作打開更新的局面，想到這裡，我更加興奮了。

〔註〕本文轉載自「舊版」，寫於一九八七年。

317

新版感言

《唐滌生戲曲欣賞》這套書重新出版，是償了先夫葉紹德的遺願。

先夫從事編劇多年，畢生都在戲行工作，矢志不渝。他一直說最欣賞唐滌生的劇本，他說唐滌生的劇本針線綿密，曲詞優美，是粵劇劇本的典範，誠為後輩學習的對象。

八十年代中期，他身體力行，寫了三本《唐滌生戲曲欣賞》，希望把唐滌生的優秀劇本介紹給更多人認識。《唐滌生戲曲欣賞》這套書很好賣，很快便售清了。但由於各種不同的原因，他在生時，始終未能看到這套書再版。

斯人已去，但遺願尚存。

因緣際會下，匯智出版有限公司的羅國洪先生表示有興趣重新出版這套書。感其誠意，我遂答應讓他重新出版。

今天，終於再次看到這套書，睹物思人之餘，心裡也帶一點安慰。

陳慧玲

責任編輯：羅國洪

封面設計：洪清淇

書　　名：唐滌生戲曲欣賞（二）：
　　　　　紫釵記、蝶影紅梨記

編　　撰：葉紹德

校　　訂：張敏慧

出　　版：匯智出版有限公司
　　　　　香港九龍尖沙咀赫德道二A
　　　　　首邦行八樓八〇三室
　　　　　電話：二三九〇〇六〇五
　　　　　傳真：二一四二三一六一
　　　　　網址：http://www.ip.com.hk

發　　行：香港聯合書刊物流有限公司
　　　　　香港新界大埔汀麗路三十六號
　　　　　中華商務印刷大廈三字樓
　　　　　電話：二一五〇二一〇〇
　　　　　傳真：二四〇七三〇六二

印　　刷：陽光（彩美）印刷有限公司

版　　次：二〇一六年七月初版
　　　　　二〇一八年七月修訂再版

國際書號：978-988-14826-8-6